명작 스캔들 3

Le Scandale dans l'art

명작 스캔들 3

예술 스캔들의 역사

피에르 카반 지음 | 최규석 옮김

이숲

| 목차 |

서문

모든 창작은 스캔들이 될 수 있다. 스캔들은 확립된 질서, 시각적 익숙함, 전통의 안정적인 지속성을 위협한다. 어느 시대, 어느 사회에서나 낡은 형식에 얽매여 경직된 사람들은 예술을 정신적 혼란, 비논리, 심지어 광기라고 비난하고 이를 스캔들이라고 부르며, 예술가들에게 보복당하리라고 위협하고, '질서로 돌아가' 평안을 찾으라고 경고한다. 스캔들은 선동하고 성가시게 하고 충격을 주고 단절을 일으키지만, 의문을 끌어내기도 한다. 스캔들은 창작을 고무하고 새롭게 하며 미래의 길을 연다. 어떻게? 그것은 스캔들의 필요성에 달려 있다. 또한, 자유가 내포한 위험을 무릅쓰고 세상을 변화시키려는 창작자의 욕구에 달려 있다.

스캔들은 반드시 선동가, 혁명가, 반사회적 극단주의자들의 행위도 아니고, 아방가르드[1]의 전유물도 아니며, 저항의 결연한 의지에서 비롯한 경우도 거의 없다. 스캔들은 저절로 생기지는 않으나 뒤샹이 주목했던 '변화의 당위성'을 부정하는 수구주의나 반동주의에 대립할 때 일어난다. 노르망디 출신 부르주아였던 뒤샹은 체스 전문가였으며, 처세술에 능하고 태도가 온화한 인물이었다. 그런 그가 레디메이드[2]로 20세기 가장 큰 스캔들을 일으켰다는 사실보다 더 큰 스캔들은 없을 것이다. 이처럼 자신이 속한 세계에 등을 돌렸

1) Avant-garde: 전위대를 뜻하는 군사 용어였으나, 20세기에 이르러 예술과 관련된 용어로 쓰인다. 이 용어는 전통과 단절한 예술가들과 그들의 작품을 가리킨다. 대체로 고립된 한 창작자를 가리키기보다는 혁명적 작품을 시도하는 하나의 집단을 지칭한다. 예를 들면, 다다주의자와 초현실주의자들이 이에 해당한다. 참고: 조제트 레이드보브 & 알랑 레이(감수), 『르 프티 로베르[Le Petit Robert]』 Le Robert; Paris, 2011, p. 192, 에티엔 수리오(감수: 안 수리오), 『미학 용어 [Vocabulaire d'esthétique]』, Quadrige/PUF, Paris, 1990, pp. 208-210. 역주

2) Ready-made: "이미 만들어진, 기성의"라는 의미. 기존의 사물을 차용하여 예술 작품이라 명명한 마르셀 뒤샹의 작품을 일컫는 용어로 쓰임. 역주

다는 사실 또한 가장 큰 스캔들 중 하나였다.

푸생이 "카라바조는 회화를 파괴하기 위해 왔다."라고 말하며 스캔들을 일으킨 이래 얼마나 많은 오해와 논쟁, 분쟁, 왜곡된 소송이 있었던가. 도발만이 스캔들이 되는 것은 아니다. 조롱과 풍자도 스캔들이 될 수 있다. 인상파 작품이 화면을 덮은 '작은 얼룩들'에 불과하다고 빈정댄다거나, 인상파 화가들에게 시각적으로 결함이 있다고 간주한 사람들은 그나마 나은 편이었다. 고전주의 제도권 화가였던 장 레옹 제롬은 인상파 화가들을 격렬하게 증오해서 그들의 작품을 '쓰레기'라고 불렀다.

스캔들은 예기치 않게 우발적인 사건을 계기로 일어난다. 예측할 수도 없고 참조할 수도 없다. 다다이즘(Dadaisme)을 제외하면, 스캔들은 필요나 필연으로 일어난 적이 없다. 스캔들은 사람들을 혼란에 빠트리고, 당황하게 한다. 사람들은 그레코가 '기이함'으로 조화를 깨뜨렸다고 했고, 카라바조를 '상스럽다'고 여겼으며, 쿠르베가 '외설적인 노출 성향'을 보인다고 했고, 세잔을 '술 취한 쓰레기 수거자'라고 불렀다. 교회와 마찬가지로 예술을 감시하는 국가는 스캔들을 경계했다. 우리는 앞으로 이런 태도에서 비롯한 다양한 사례를 살펴볼 것이다.

엑상프로방스의 거장 세잔의 선언과는 반대로 회화에서 사실이란 존재하지 않는다. 학문과 지식은 사실을 추구하지만, 예술이 지향하는 것은 사실도 거짓도 아니다. 예술은 우리가 알고 있는 것들을 흔들고 뒤튼다. 스캔들의 본질은 어디에 있을까? 우리가 어떤 것에 대해 공통으로 부여하고 있는 의미를 바꿔놓는 데 있다. 파리 시의원 랑퓨에는 1911년 가을 살롱[3]을 방문해서 입체

3) Salon: 회화와 조각의 아카데미 로얄은 콜베르의 주도하에 1667년 루브르에서 동시대 예술가를 대상으로 첫 전시를 조직했다. 1673년에는 처음으로 전시회 안내 책자가 출판되었다. 전시가 살롱 카레(Salon Carré)에서 열렸을 때부터 살롱이라는 이름을 쓰게 된다. 1751년에서 1795년까지 살롱은 2년마다 열리게 되었다. 살롱은 점차 아카데미 로얄

파 화가들의 작품을 보고는 그들을 "마치 아파치족이 일상 세계에서 행동하는 것처럼 예술 세계에서 행동하는 악당들의 무리"라고 비난했다. 어쨌거나 파리 5구에는 랑퓨에의 이름을 딴 광장이 있다.

스캔들에는 내부적인 것과 외부적인 것, 두 가지 형태가 있다. 내부적 스캔들은 기술의 발전, 양식의 변화, 예술가들의 의견 대립에 관련된 것이다. 일반 대중은 이런 문제에 관해 정보가 부족하거나 관심이 없어 불완전한 지식을 갖추고 있을 뿐이고, 그것도 뒤늦게 주제의 일부만을 수용한다. 마솔리노가 미완성으로 남긴 장식물에서부터 마사초가 피렌체의 카르미네에서 완성한 혁명적인 기법, 베네치아의 산 로코 스쿠올라[4] 소속 틴토레토가 보여준 성서와 복음에 대한 공상적인 시각이 이런 경우다.

예를 들어 마드리드의 산 플라시도 수녀원에서는 십자가에 못 박혀 고통스러워하는 그리스도의 얼굴을 흐트러진 머리카락으로 가려버린 벨라스케스의 그림이 문제를 일으키지 않도록 밀실에 감춰버렸다. 실제로 어떤 이들은 이 스캔들에 충격을 받았고, 여기서 신성모독을 보았다.

외부적 스캔들은 관객과 국가와 교회를 충격에 빠뜨리고 격동하게 한다. 교회는 **최후의 만찬**에서 감히 '파격'을 시도한 베로네제를 종교재판에 회부했고, 미켈란젤로가 그린 시스티나 성당의 숭고한 천장화 **최후의 심판**에서는 인물들의 신체 노출이 정숙치 못하다고 판단하여 다른 화가들을 시켜 옷을 입히게 했고, 로토가 **수태고지**를 전통에서 동떨어진 방식으로 임의로 재현하자

을 계승한 아카데미 보자르의 권한 아래에서 아카데미즘, 즉 고전주의 사조의 요새가 되었다. 1848년에는 심사위원이 없어졌으나 다음 해에 다시 복원된다. 여러 미술가들의 항의와 요구로, 1863년에는 나폴레옹 3세가 낙선자들을 위한 살롱(Salon des Refusés)을 열었다. 1884년에는 무명 예술가를 위한 살롱(Salon des Indépendants)이 생겼다. 가을 살롱(Salon d'Automne)은 1903년에 창설된다. 참고: 피에르 카반, 『예술 국제 사전[Dictionnaire international des arts]』, Bordas, 1979, pp. 1184-1186. 역주

4) Scuola: 자선, 교육 등의 기능을 담당한 베네치아의 기관 및 제도. 특정 수호 성인의 가치를 따르는 각각의 스쿠올라는 대부분 예술과 직업 동업 조합의 형태를 취하고 있다. 역주

질겁했고, 코레조의 파르마 성당 돔 천장 구성이 지나치게 과감하다고 판단하여 그에게 맡기려 했던 성가대석 장식 주문을 철회했다. 반종교개혁(Contre-Réforme)은 스캔들의 반대편에 섰다.

　이들에게는 분명히 공통점이 있다. 검열자 자신을 웃음거리로 만들 뿐, 예술사의 거대한 흐름은 결코 가로막지 못한다는 점이다. 무엇보다 심각한 것은 그 흐름을 저지하고 수정하고 금지하려는 권력의 행사다. 19세기 후반, 고갱의 '모든 것을 감행해볼' 자유에 재갈을 물릴 권리를 도덕의 이름으로 부당하게 거머쥔 이들의 의도가 바로 이런 것이다. 이는 창작과 전복을 혼동한 처사이고, 아예 창작을 반대하는 태도다.

　"들어가지 마십시오. 이곳은 프랑스 예술의 수치입니다!" 제롬은 1900년 백년 회고 전시[5]에서 인상파 화가들의 전시실 앞에서 공화국 대통령에게 이렇게 말했다. 1863년 낙선자들을 위한 살롱에서 마네의 **풀밭 위의 점심 식사**로 비롯된 스캔들을 시작으로 스캔들에는 결별의 의미가 있다. 그 결별은 고전주의 여파들이 예술과 맺었던 관계의 단절, 아름다움과 선함을 표현하는 매체로서의 이미지에 대한 거부, 새로운 시각과 이전 시각의 양립 불가성을 의미한다. 폴 만츠는 "마네는 불가능의 영역으로 들어갔다. 우리는 절대 그를 따르지 않을 것이다."라고 썼다. 하지만 그를 따라야 한다. 왜냐면 마네가 단행한 결별에서 또 다른 스캔들이 일어나고, 전통적인 상상은 산산이 부서질 것이며, 도발은 이윽고 공인되고, 스캔들은 정당화될 것이기 때문이다. 이로써 스캔들과 창작은 연결된다.

5) 1900년의 백년 회고 전시(Centennale de l'Exposition de 1900): 그랑 팔레(Grand Palais)에서 열린 프랑스 미술의 한 세기를 회고하는 전시. 역주

1. 마사초, 교회 양식을 변혁하다

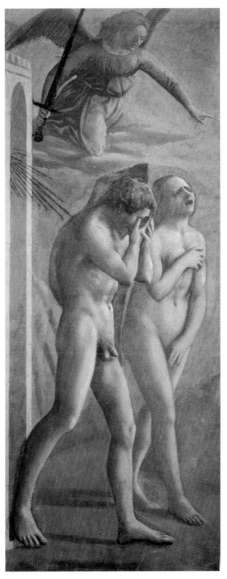

마사초, 낙원에서 추방당하는 아담과 하와, 산타 마리아 델 카르미네, 피렌체
Massaccio, *Adam et Ève chassés de l'Éden*, chapelle Brancacci, Santa Maria del Carmine, Florence

　　1424년 피렌체의 부유한 상인 브란카치 가문은 성당 화가로 잘 알려진 마솔리노 다 파니칼레에게 그 가문의 이름을 딴 산타 마리아 델 카르미네 성당의 예배당을 위한 프레스코화를 주문했다. 마솔리노는 아치형 천장과 큰 천창부터 작업을 시작했고, 이후에 헝가리로 떠나면서 그의 젊은 협력자 마사초에게 그 일을 계속하게 했다. 사람들은 놀랐다. 왜냐면 이 후임자의 형상에 대한 구상이 마솔리노와 크게 달랐기 때문이다. 마사초는 기술에서나 기질에서나 정밀한 묘사로 섬세한 세계를 보여주는 스승 마솔리노와 대조적이어서 사람들은 작품 전체의 통일성을 해칠 수도 있는 기법의 변화를 염려할 수밖에 없었다. 실제로 마사초는 성서의 유명한 장면들을 전적으로 인간적인 관점에서 이해하고 있었다.

　　작품 경력이 별로 없는 한 젊은 화가가 처음으로 저명한 선배를 계승했고, 선배는 후배를 높이 평가해서 결과를 걱정하지 않고 자신이 신망으로 얻은 성당 일을 맡겼다. 그런데 마사초는 선배가 시작한 작업을 정신적인 면에서나 기술적인 면에서 성격이 전혀 다른 것으로 만들어버렸다. 마사초가 초반 작업에서 마솔리노와 공유했던 중세 고딕 양식과 상반된 결과를 낳은 이 단절은 당시 피렌체에서 대단한 스캔들이 되었다. 그리고 이 스캔들은 미학적 구상의 쇄신으로 교회 양식에 변혁을 불러온 최초의 사례가 되었다. 그는 중세의 위계 개념에서 비롯한 인물들의 크기 차이를 없애고, 성자들의 후광만을 제외하고 오래된 상징물들을 모두 현실 세계에 존재하는 요소들로 대체했다. 그는 조토 이후 르네상스 초기 화가 중에서 사상적·미학적으로 과거와의 뚜렷한 단절을 이룩한 최초의 혁신가였다.

　　성당 높은 쪽 두 화가가 협업한 초반부 작업은 비록 부피감을 형상화한 부분이 서로 다르긴 했지만, 서로 근접해 있었다. 반면, 낮은 쪽에서는 마사초

마사초, **성 삼위일체**, 산타 마리아 노벨라, 피렌체
Massaccio, *Sainte Trinité*, Santa Maria Novella, Florence

의 영향이 강하게 드러나고 지배적임을 알 수 있다. 단절이 실현된 것이다.

1425년 9월에서 1427년 7월까지 마솔리노는 헝가리에 머물렀고, 펠리스 브란카치는 몇 개월 동안 피렌체에 없었기에 성당 작업은 중단되었다. 마사초는 1427년이 되어서야 혼자서 하부 작업에 착수했다. 그는 재현하는 형상에 일체감을 주는 조형적 사실성과 기념비적 특성을 부여했다. 커네트 클라크[6]는 그 형상들이 "거리에서 액자 안으로 뛰어 들어가는" 듯하다고 말한다.

메디치 가문이 피렌체로 복귀했을 때 펠리스는 명성을 잃었고, 마솔리노는 부재했으며, 1428년 스물일곱 살이었던 마사초는 세상을 뜬다. 그렇게 미래를 향한 실험적인 작업실이었던 브란카치 예배당 장식은 중단되었다가 그 세기가 끝날 무렵에야 필리피노 리피[7]에 의해 완성된다.

마사초는 죽기 전에 산타 마리아 노벨라 성당의 프레스코화 작업을 감행했다. 이것은 브뤼넬레치에게서 영향을 받았거나 혹은 그에 의해 실현되었을지도 모르는 아치형 천장이 올려진 사각형 공간에 있는, 화가의 유언과도 같은 삼위일체의 재현이었다. 거기서 화가는 카르미네 성당 작업에서처럼 성상학의 복잡한 체계를 따르는 교리를 부정하지 않으면서도 인간에 대해 품고 있던 자신의 새로운 이상을 표현했다. 그의 정신적이고 미학적인 혁명은 훗날 미켈란젤로가 실현한 **최후의 심판**이라는 천상의 오페라가 보여준 놀라운 해부학적 해석으로 승화된, 인간적이고 공간적인 연구의 서막이었다. 이는 오늘날에도 계속되는 교회와 관련된 최초의 엄청난 스캔들이었다.

6) Kenneth Clark(1903-1983): 영국, 미술사학자, 미학자. 옥스퍼드 대학에서 라파엘로와 미켈란젤로의 데생을 연구했다. 베르나 베렌슨의 권유로 『피렌체 화가의 데생』 개정판 작업에 참여했다. 역주

7) Filippino Lippi(1457-1504): 이탈리아 화가 필리포 리피(Filippo Lippi)의 아들이다. 초기의 작품에는 보티첼리(Botticelli)에게서 받은 영향이 드러난다. 수태고지(1484년 무렵, 산지미냐노)부터 보티첼리의 영향에서 멀어졌다. 로마에 거주할 무렵 산타 마리아 소프라 미네르바 성당의 카라파 예배당 벽화를 그렸고, 장식적이면서 독창적인 작품으로 평가받는다. 참고: 루시오 펠리치 Lucio Felici (dir.), 『예술 백과사전 [Encyclopédie de l'art]』 trad. de l'itallien par Béatrice Arnal et etc., Librairie Générale Française, 1991, 2000 Garzanti Editoire s.p.a 1986], p. 590. 역주

2. 바티칸의 여섯 세기 스캔들

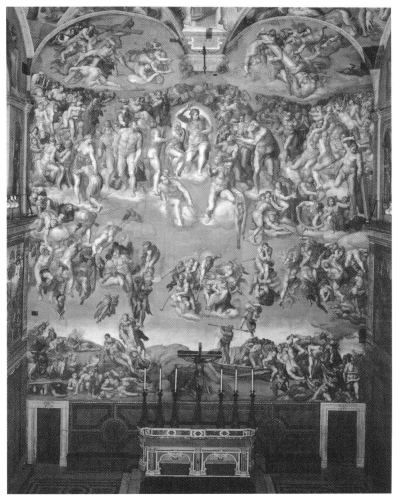

미켈란젤로, **최후의 심판**, 1533-1541, 시스티나 성당, 바티칸
Michel Ange, *Le Jugement dernier*, 1533-1541, chapelle Sixtine, cité du Vatican

1508년 교황 율리오 2세는 미켈란젤로에게 시스티나 성당의 아치형 천장 장식을 주문했다. 하지만 그에게 제단 주변의 거대한 벽화를 의뢰한 사람은 교황 클레멘스 7세였다. **최후의 심판**은 1541년 10월 11일 모습을 드러냈다. 단테에게서 영감을 얻었으나 고대에 기원을 둔 이 특별한 예지적 서사시는 이 성스러운 공간에 어울리지 않게 벌거벗은 채 꿈틀거리고 있는 수많은 인물을 배치한 매우 놀라운 장면을 대담하게 선보였다. 테아토 수도회 소속 카라파 추기경이 이끄는 로마의 엘리트와 성직자 사회는 경악했다. 게다가 미켈란젤로에게는 불행하게도, 이 추기경은 1555년 바오로 4세라는 이름으로 교황에 선출되었다. 그는 미켈란젤로에게 작품을 폐기하거나 "적절한 상태로 되돌려놓으라."라고 엄명했다. 그러자 작가는 교황에게 "세상을 적절한 곳으로 만들어놓으면, 그림도 곧 그렇게 될 것이다."라고 응수했다. 교황은 말문이 막혔다. 하지만 **최후의 심판**에는 운동선수 근육질의 나체들과 정숙하지 못한 누드(Ignudi)가 꿈틀거리고 있었고, 그리스도의 "이상한 거상"(앙드레 말로의 표현)은 저주를 내리는 몸짓으로 이 거대한 프레스코화를 경멸하는 자들을 죄수 시체 공시장으로 보내려는 듯했다.

그들 중에 빈정거리기를 즐기는 방탕한 자유 기고가, 방종한 공갈자 아레티노가 끼어 있다는 것은 놀라운 일이 아니다. 그런데 더 흥미로운 점은 당시 로마에 있었던 엘 그레코가 미켈란젤로의 이 걸작을 파괴하고 "정숙하고 단정하고, 또한 다른 작품보다 덜 잘 그려지지 않은" 그림으로 대체하기를 권유했다는 것이다. 많은 로마인을 놀라게 한 외국 화가에게서 나온 이 돌연한 청원은 미켈란젤로의 명성에 가려져 채택되지 않았다.

어느 누구도 미켈란젤로 프레스코화의 웅장함과 그 어마어마한 육체적 형상들이 보여준 경지보다 더 멀리 나아가지 못했다. 이 프레스코화에서 미

켈란젤로는 자신을 바르톨로메오 성자의 살가죽으로 재현하기를 주저하지 않았다. 그는 징벌자 젊은 그리스도 옆에 산 채로 살갗이 벗겨진 형상으로 그려졌다. 그 오른쪽에 있는 성모 마리아가 고대 조각의 영향을 받았고, 여러 가지로 해석될 수 있는 몸가짐을 하고 있다는 점 역시 놀랍다. 이 프레스코화는 피렌체의 신플라톤주의[8]와 그 관능적인 비너스들을 표현한다.

트리엔트 공의회와 반종교개혁을 지지하는 정상화주의자들은 미켈란젤로의 작품에 대한 몹시 가혹한 공격을 좋은 기회로 삼았다. 이 작품이 일으킨 스캔들은 허가되지 않은 예술을 교회에 금지한다는 항목으로 교황 바오로 4세의 조카인 카를로 보로메오 추기경이 제출한 33개 '긴급' 교회령에 포함되었다. 1564년 1월 24일 특별 위원회는 **최후의 심판**의 작가에게, 그의 프레스코화 일부를 재검토하고 누드들을 지우라고 엄명했다. 하지만 미켈란젤로는 이미 고령이었으므로 그의 친구이자 찬양자 가운데 한 사람이었던 화가 다니엘레 다 볼테라가 마른 벽면에 그림을 그리는 방식(fresco secco)으로 '충격적'이라고 지목된 부분들을 고치는 일을 마지못해 맡게 되었다. 그는 등장인물들의 성기를 덮어 가렸고, 천들을 더했으며, 몇몇 형상을 서툴게 다시 그려넣었다. 그는 이런 적절치 못한 수선질 때문에 '브라게토네(el Braghettone)' 즉, '기저귀 채우는 사람'이라는 별명을 얻었다. 미켈란젤로는 다행히도 이런 사실을 모르는 채 2월 18일 사망했다.

그나마 다니엘레 다 볼테라는 되도록 원화를 존중했지만, 이후에 검열관들의 사주를 받아 몇몇 나체를 덮어버린 "기저귀 채우는 사람들"은 그러지

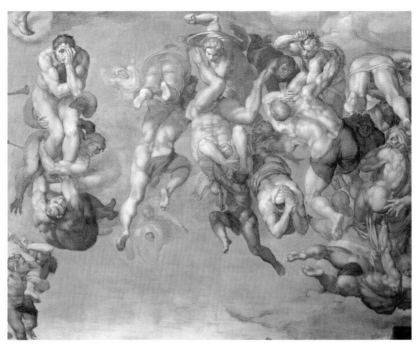

미켈란젤로, **최후의 심판**(부분), 시스티나 성당, 바티칸
Michel Ange, *Le Jugement dernier*(détail), 1539-1540, chapelle Sixtine, cité du Vatican

않았다. 실제로 몇 세기에 거쳐 **최후의 심판**은 계속해서 스캔들로 남아 있었다. 어떤 교황은 삭제하기로 결정했지만, 생-뤽 아카데미[9]가 이에 반대한 적도 있었고, 이어 다른 교황은 신중하게 노출된 부위를 더 많이 가리도록 명령하기도 했다. 세 번째 교황 그레고리오 13세는 이 작품을 "음란함과 미천함 덩어리"라고 규정했고, 로렌초 사바티니의 직물 그림(태피스트리) **천국**으로 대

9) Académie de Saint-Luc: 중세의 생뤽 협회를 계승한 이탈리아 화가들의 동업 조합으로, 15세기 무렵부터 예술의 대학을 자처한다. 참고: 『라루스 백과사전[*Grand Usuel Larousse dictionnaire encyclopédique*]』, Larousse, Paris, 1997, p. 33. 역주

체하기를 원했다.

미켈란젤로를 극찬했던 바사리도 그의 거대한 장면 연출을 '부적절'하다고 평가했다. 이후에도 이 작품은 무관심하게 대하는 사람이 없을 정도였다. 괴테는 "거장의 확신감과 남성성, 그리고 그의 위대한 영혼은 모든 표현을 넘어선다."고 했다. 들라크루아는 '거대한 작품'을 찬양했지만, 스탕달은 미켈란젤로가 "불행의 무게에 상상력이 짓눌렸다."는 평가를 지지했다. 시스티나 성당의 성 금요일 의식에서 나온 샤토브리앙은 '미켈란젤로의 경이로움을 조금씩 감싸버리는 그림자들' 앞에서 느끼는 동요를 숨기지 않았다. 이는 샤토브리앙이 줄리에트 레카미에에게 전하는 묘사에 등장하는 표현이다.

시대는 변한다. **최후의 심판** 앞에서 어떤 이는 감정보다 과감성을 높이 사고, 다른 이는 영성보다 견딜 수 없는 긴장감을 높이 산다. 이 '태양 중심의 관점'(앙드레 샤스텔의 표현)은 트리엔트 공의회의 일방적 결정을 힘겹게 견뎌내야 했고, 5세기가 지나서도 이 관점은 그것이 불러일으킨 새로운 스캔들에 맞서야 했다.

1980~1994년 시스티나 성당에서 진행된 아치형 천장과 **최후의 심판**의 복구·청소는 예전과 마찬가지로 옹호자들과 반대자들의 대립을 일으켰고, 매스컴에까지 전파되었다. 애초의 스캔들이 등장인물들의 누드와 '충격적'이라고 판단된 자세에서 비롯했다면, 20세기 스캔들은 물감 색이 문제였다. 역사에 의해 방부 처리되어 무감각 상태에 있던 걸작은 몇 세기에 걸쳐 쌓인 불순물을 벗겨냄으로써 원래 색상이 터져나왔고, 미켈란젤로의 종말적 혼돈이 침묵에서 깨어났다.

이 '슈퍼스타 메이크업' 작업을 반대한 사람들은 **최후의 심판**이 미국 혹은

일본 기업 후원자들처럼 귀가 얇은 사람들에게 호소하는 요란한 천연색의 새로 유행하는 스타일 장식으로 변했다고 확신한다. 실제로 이 복원 작업은 몇 세기 동안 쌓인 두꺼운 때 밑에 숨겨져 있던, 박식하고 정교한 채색에 능한 미켈란젤로를 세상에 드러냈다.

예전의 논란과 오늘날 논란에는 한가지 공통점이 있다. 분노를 일으켜 비방받는 노출에서부터 사람들이 과도하다고 판정한 색채까지 그 관계는 분명히 긴밀하다. 색이 부도덕하다고 비난한 플라톤의 계승자 미켈란젤로는 살에 조합되어 감각적으로 유혹하고 도덕적 고양을 무력화하는 것들을 불신했다. 미켈란젤로는 나체를 씌우는 부수적 외피로서, 그리고 조형 연구의 한 요소로서 색을 사용했다. 그는 채색된 표면의 그림자를 다른 색조로 그리는 방법을 적용했는데, 그렇게 공간 구성의 안정성을 확보했다.

이것이 먼지에 덮여 손에 닿지 않았던 미켈란젤로의 팔레트를 되찾은 발견의 진정한 의미이자 **최후의 심판** 복원의 '스캔들'이다.

3. 매너리스트 급변의 유일성

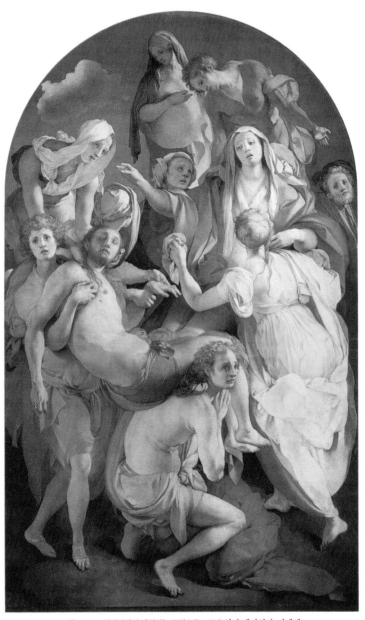

폰토르모, 십자가에서 내려지는 그리스도, 1526, 산타 펠리치타, 피렌체
Pontormo, *La Déposition*, 1526, Santa Felicita, Florence

특히 '반고전주의'
라고 특징지어지고, '매
너리즘'[10]이라고 불리
는 변화는 일반적으로
1520년 라파엘로의 죽
음과 한 세기 뒤의 그레
코의 죽음 사이에 일어
났다. 교회는 이 단절의
시기와 이 시기에 등장
한 새로운 요소들의 우
려할 만한 경향을 주의
깊게 감시했다. 교회는
불균형한 선과 중심을
벗어난 구성, 경사와 나
선형의 취향 등 고전적

로소 피오렌티노, **마돈나와 네 명의 성자**, 1518, 우피치 미술관, 피렌체
Rosso Fiorentino, *La Madonna avec quatre saints*, 1518, Uffizi, Florence

인 이상에 어긋나는 것들에 대해 강한 우려를 표시했다. 이런 식으로 1518년
피렌체의 산타 마리아 노바를 위해 로소 피오렌티노가 그린 **마돈나와 네 명의
성자**도 '악마적으로 보이는 성인들'과 '잔인하고 암울한 몇몇 표현'을 보고
혼비백산한 주문자 레오나르도 부오나페데 사제의 격렬한 비판을 받고 거절
당했다. 매너리스트들의 과도함은 교회 예술을 위협했다. **마돈나와 네 명의 성**

10) Maniérisme: 매너리즘은 이탈리아에서 발전된 미학 운동이다. 1540년에서 1570년 무렵, 이탈리아에서 매너리즘
에 반대적인 반응이 커졌을 때, 플랑드르, 네덜란드, 프랑스에서는 이 운동이 받아들여진다. 프랑스의 퐁텐블로 화
파에 큰 영향을 주었고, 이 두 흐름이 추구했던 미적 가치의 유사성을 발견할 수 있다. 참고: 피에르 카반, 『예술 사전
[*Dictionnaire des Arts*]』, Les Éditions de l'Amateur, Paris, 2000[Bordas: 1971], p. 642. 역주

폰토르모, **십자가에서 내려지는 그리스도**(부분), 1526, 산타 펠리치타, 피렌체
Pontormo, *La Dépositions*(détail), 1526, Santa Felicita, Florence

자가 일으킨 스캔들은 산타 펠리치타 성당에 있던 폰토르모의 **십자가에서 내려지는 그리스도**와 함께 불거졌다. 어떤 사람들은 심지어 이 모호한 작품이 신성모독이라며 분노했다. 이 그림의 피라미드 구성에는 과장된 자세와 무질서한 동작, 생경한 분홍색과 파란색으로 채색된 인물들의 얼빠진 시선과 늘어지고 뒤틀어진 양성적 몸이 배치되어 있다. 영화감독 파졸리니는 이 이상한 성화의 의미를 제대로 파악해서 그의 영화 **백색 치즈**[La Ricotta]에서 재현한 바 있다.

로렌초 로토는 본질적으로 성스러울 뿐 아니라 다른 화가들도 수없이 재현한 주제의 그림 **수태고지**를 자의적으로 해석해서 화면에 어떤 퇴폐성을 담았다. 그는 성모 마리아의 방에 이상한 천사를 등장시킨다. 이 엉뚱한 인물은 커다란 백합을 손에 들고 날개를 퍼덕이며 헝클어진 머리에 불안한 시선으로 갑자기 나타난다. 이 예고자의 행동에서는 이전 화가들이 이 장면을 재현할 때 보여주었던 전통적인 조심성을 전혀 찾아볼 수 없다. 천사는 과장된 동작으로 메시지를 외친다. 아버지 하느님은 하늘에서 꽤 분주하게 구름을 타고 있다. 모래시계, 책, 촛대, 고양이 등 기교적 요소들은 화폭을 수수께끼로 만든다. 겁에 질려 방을 가로지르는 불길한 동물 고양이는 구성주의자의 기하학적 드라마의 소품이기도 하다.

천사의 돌연한 침입에 바짝 겁을 집어먹은 성모 마리아는 몸을 웅크린 채 벌벌 떨고, 시선은 초점을 잃고, 손은 방어하듯 벌리고 있다. 불청객에게 등을 돌린 성모는 마치 관객에게 묻는 듯한 자세로 그들을 이 놀람과 혼란의 증인으로 삼으려는 것처럼 보인다. 베렌슨[11]이 로토의 형상들은 우리에게 공감

11) Bernard Berenson(1865-1959): 미국의 미술사학자. 이탈리아에서 르네상스 미술을 주로 연구했다. 미술품 수집가이기도 하다. 참고: 루치오 펠리치 Lucio Felici(dir.), 『예술 백과사전[*Encyclopédie de l'art*]』 trad. de l'itallien par Béatrice Arnal et etc., Librairie Générale Française, 1991, 2000 Garzanti Editore s.p.a 1986], p. 94. 역주

로렌초 로토, **수태고지**, 1534-1535, 산타 마리아 소프라 메르칸티, 레카나티
Lorenzo Lotto, *L'annonciation*, 1534-1535, Santa Maria Sopra Mercanti, Recanati

을 요구하는 듯이 보인다고 말한 것은 일리가 있다.

레카나티의 산타 마리아 소프라 메르칸티의 **수태고지**는 전통의 규칙과 법규에서 벗어난 일상의 현실을 해석하는 데 애착을 보였던 로토의 정신적 자유를 증언한다. 그는 현실을 지적으로 그려내지도 않고 이상화하지도 않는다. 스탕달은 "로토는 흔히 반복되는 종교적 주제에서 새로운 점, 새로운 구성을 찾아낸 가장 독창적인 화가 중 한 사람이다."라고 썼다.

베네치아 출신이었지만, 이 주변인은 특히 레카나티 같은 도시나 마르케주의 교회에서 주문을 받았다. 거기서는 그의 이런 성상학적 특이성과 그 암시된 의미가 당혹스러운 것이 아니었기 때문이다. 한발 물러나 있는 것이 그에게는 기회였던 셈이다.

스캔들이 일어난 곳은 부유한 도시 파르마였다. 조예 깊은 장식으로 높이 평가받던 화가 코레조는 1522년 파르마 대성당 성가대 자리와 둥근 천장과 펜덴티브[12] 장식을 주문받았다. 팔각형 기반의 깊고 둥근 천장 작업은 그에게 높은 층에 대한 연습의 기회를 주었다. 코레조의 **성모승천**에서는 무질서하게 보이는 움직임으로 서로 뒤엉킨 몸과 옷의 주름과 구름이 소용돌이쳤다. 그것을 관찰하는 사람들은 목을 뒤틀며 절망적으로 고전적인 형태들을 찾아보려고 했다. 사람들은 충격받았다. 단순한 '눈속임 기법(trompe-l'oeil [트롱프뢰유])'(베렌슨의 표현)인 것처럼 보였기 때문이다. 항의가 빗발쳤다.

코레조는 회화의 역사에서 처음으로 교회에서 사용할 예술 작품에 천장의 눈속임 기술을 적용했지만, 파르마에서 그의 회화는 '개구리 연못'에 비유되며 평가 절하되었고, 성가대 자리 주문은 취소되었다.

12) Pendentif: 둥근 지붕을 지탱하는 아치 사이에 있는 삼각형 부분을 가리키는 건축 용어. 참고: 조제트 레이드보브 & 알랭 레이(감수), 『르 프티 로베르[*Le Petit Robert*]』, Le Robert; Paris, 2011, p. 1847. 역주

코레조, **성모승천**, 1526-1530, 파르마 성당,
Le Corrège, *Assomption*, 1526-1530, cathédrale de Parme

예술에서 스캔들은 일반적으로 시대가 급변하고 있다는 징후로서 두 가지 단절의 결과다. 하나는 시각적 익숙함과의 단절이고, 또 하나는 신성한 주제를 모독했다는 판정을 받고도 수정 요청을 거부해서 생기는 단절이다. 르네상스의 모럴리스트가 볼 때는 "비율에 약간의 이상함이 섞여 있지 않은 대단한 아름다움은 없었다." 그래도 이상함은 스캔들을 일으켰다. 예술은 소통하는 것이지, 비전과 신념이 확고한 사회에 충격이나 혼란을 준다고 해서 그것을 거부하듯이 혐오하는 것이 아니다. 이는 때로 외관에 대한 오해의 문제에 불과하다.

예술가는 법 위에 있지 않고, 스캔들에도 그 나름의 법이 있다. 하지만 예술가는 복종을 거부한다. 도발은 사상이 아니라 형상에서 비롯하므로 교회는 그 점에 상대적으로 관용을 보인다. 교회가 거부하는 것은 이해 불가능, 독해 불가능, 비논리다. 종교재판에 선 베로네제는 플라톤이 시인에 대해 품었던 '격노'에 가까운 창작자의 '광기'를 정당화한다. 광기와 스캔들은 일부가 서로 연결되어 있는 걸까?

4. 베로네제에 반대한 종교재판

베로네제, **최후의 만찬(레비 집에서의 식사)**, 1573, 아카데미아 미술관, 베네치아
Véronèse, *Le repas chez Lévi (Le Dernière Cène)*, 1573, Galleria dell' Accademia, Venise

복음의 일화를 재현한 그림의 전경에 개가 등장한 것이 스캔들의 계기가 되거나 교회의 분노를 자극할 수 있을까? 이런 일이 베로네제의 **최후의 만찬**에서 일어났다. 베로네제의 **최후의 만찬**은 1572년 베네치아의 산 지오바니 에 파올로 성당의 성 도미니크회 수도원의 구내식당을 장식하기 위해 주문한 유명한 작품으로 지금은 피렌체의 아카데미아에 소장되어 있다. 이 그림에 출연한 것이 무례하다고 지적된 개는 사실상 구실일 뿐이었다. 실제로 화가는 웅성거리는 하인들, 등장인물들의 걸맞지 않게 화려한 옷차림, 현란한 색조, 호화로운 광경 등이 자아내는 경박한 분위기를 연출해서 경건해야 할 그리스도의 마지막 식사를 함부로 다뤘다는 이유로 고소당했다. 성스러운 복음의 중요한 주제가 흥청거리는 향연 장면으로 가려져버렸다는 것이다.

산 지오바니 에 파올로 성당 신부들은 그들의 정신에 부합하지 않는 화가의 해석에 불쾌감을 드러냈고, 동료이자 수도원 회계사이며 이 그림의 주문을 추진한 안드레아 디 부오니 형제를 공개적으로 지탄했다. 난처해진 그는 베로네제에게 그림을 고치고, 개를 마리아 막달레나로 대체하라고 했다. 충격을 받은 화가는 그의 요구를 거절했고, 수도원장은 종교재판에 소송을 제기하여 베로네제는 1573년 7월 18일 심판관들 앞에 출두했다.

이것은 종교재판 법원과 예술 사이에서 '처음으로' 발생한 사건이었다. 오레리오 쉘리노 수도사가 이 고발을 담당했다. 그에게 스캔들의 내용은 명백했다. 그리스도의 발 밑에 있는 개, 독일식 옷을 입고 무장한 자들, 손에 도끼창을 든 자들, 광대와 호색의 상징인 앵무새는 왜 이 장면에 등장한 것인가? 예수가 아니라 베드로가 양고기를 자르는 장면은 충격적이지 않은가? 이 모든 것, 그리고 또 다른 어떤 것들은 베로네제가 북유럽에서 전파된 사조로 베네치아를 오염시킨 종교개혁 사상의 지지자라는 증거가 되었다.

사건 이후에 화가에 대한 심문 조서는 보존되었고, 이는 자가당착과 어리석음의 기념비적 증거로 남았다. 베로네제는 재판관들이 파놓은 함정에 빠지지 않고 진심에서 우러난 답변으로 능숙하게 대처했다. 그는 이렇게 진술했다.

화가 저를 포함해서 화가들은 시인이나 열정에 들뜬 사람들이 스스로 허용하는 것과 같은 파격을 시도합니다. 그래서 저는 계단 아래서 누군가는 마시고 누군가는 먹고 있지만, 봉사할 준비가 완벽하게 되어 있는 의장 근위병들의 모습을 표현했습니다. 왜냐면 사람들이 제게 말하듯이 부유하고 명망 있는 가문의 주인이 이런 부하들을 거느린다는 것이 당연하고 그럴듯해 보이기 때문입니다.

재판관 손목에 앵무새가 올라앉은 광대 차림의 인물은 어떤 효과를 위해서 그려 넣은 건가요?

화가 그 인물이나 앵무새는 화면에 보이는 다른 사물들과 마찬가지로 장식적인 효과를 낼 뿐입니다. 그런 용도로 그려 넣었습니다.

재판관 피고는 자신이 그린 인물들이 실제로 최후의 만찬 현장에 있었다고 주장하는 건가요?

화가 저는 예수 그리스도와 사도들만이 그곳에 있었다고 생각합니다만, 화면에 여백이 남아서 몇몇 인물을 창조하여 장식했습니다.

재판관 피고에게 독일인이나 광대 같은 부류의 인물들을 그려 넣으라고 주문한 사람이 있었죠?

화가 아닙니다. 그렇지만 제가 적절하다고 생각한 것으로 그림을 장식해도 된다는 재량권을 위임받았고, 게다가 화면이 아주 넓어서 많은 형상을 담

았을 뿐입니다… 제가 심사숙고하여 그것들을 정신적으로 이해한 대로 그렸
습니다.

베로네제는 종교재판관이 그의 예술적 표현과 종교관을 두고 공격한 논
지에 무관심했던 것처럼, 자신이 일으킨 스캔들의 중대성도 전혀 자각하지
못했다. 미켈란젤로의 **최후의 심판**은 가장 폭력적인 공격의 대상이었고, '음
란하고 이단적'이라는 선고를 받아 폐기하라는 협박을 받았음에도, 베로네
제가 이 작품을 '내 선배들이 만든 모델'이라며 순진하게 인용했던 것만 봐
도 이를 알 수 있다.

긴 심문 끝에 베로네제는 자기 비용으로 화폭을 '수정하고 개선하라'는
선고를 받았다. 하지만 실제로 그렇게 된 것은 별로 없었다. 개는 그림 전경
에 그대로 남았고, 변한 것이라고는 제목이 바뀐 정도였다. 이제 **최후의 만찬**
은 **레비 집에서의 식사**가 되었다.

사실상 스캔들은 심지어 삭제되지도 않은 몇몇 엉뚱한 요소의 출현에서
비롯한 것이 아니었다. 그보다는 작품 구입 출자자인 몇몇 수도사가 화가에
게 권한, '이단의 혐의가 있는' 지시에 화가가 합의했을 가능성에 대한 의심
에서 비롯했다. 이 심문은 베로네제가 정신세계의 진실보다는 회화의 성공
을 더 염려했고, 반종교개혁이 강요한 예술과 종교 사이 논쟁에 철저한 방관
자였다는 사실을 보여준다. 셸리노 판사와 종교재판은 유감스러워하면서도
이 사실을 인정했다.

5. 엘 그레코, 환영을 보는 자 혹은 난시

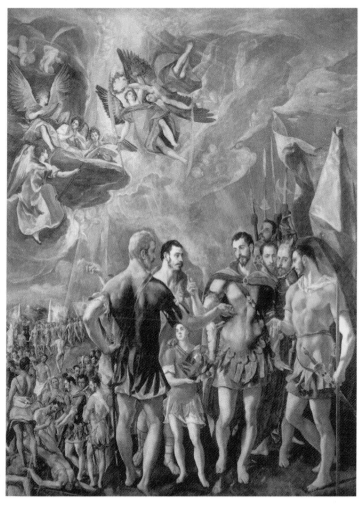

엘 그레코, **성 마우리티우스의 순교**, 1580~1582, 에스코리알 궁
El Greco, *La Martyre de saint Maurice*, 1580-1582, Monastère, Escorial

바로크 양식[13]과 가톨릭의 나라 에스파냐에서는 반종교개혁이 이탈리아
에서보다 훨씬 더 억압적이었다. 그곳에서 사람들은 크레타 섬 출신의 '환영
을 보는 자' 엘 그레코를 정상인으로 간주하지 않았다. 5세기가 더 지난 뒤에
도 그를 인정한 사람들과 배척한 사람들의 논쟁이 지속될 정도였다. 그레코
는 베네치아에 있는 티치아노의 작업실을 거쳤다. 그는 라파엘로에게 무관
심했고, 앞서 우리가 보았듯이 미켈란젤로에게 무례하게 이의를 제기했다.
그레코는 교회와 종교재판뿐 아니라 에스파냐에는 하나의 도전이었다.

　세잔 이전에 이토록 과격하게 모욕당하고 비웃음을 산 예술가는 없었다.
'기상천외'는 엘 그레코 생전에 사람들이 그의 '탈구된 데생'과 '불쾌한 색
채'를 조롱하려고 흔히 사용한 말이었다. 낭만주의자[14]들은 '병적인 기괴함'
'배경과 형상의 현기증 나는 승화' 등의 표현으로 그를 가차 없이 공격했고,
이미 자주 사용되었던 '광기' 같은 악의적인 표현도 덧붙였다. 이런 비방들
은 그레코를 심지어 저주받은 화가와 같은 유형으로 만들었다. 1840년 톨레
도를 방문한 테오필 고티에는 그레코의 그림 앞에서 "항상 놀라게 하고 꿈
꾸게 하는… 퇴락한 에너지와 병적인 힘"을 느꼈다. 보들레르는 그를 무시했
고, 문학가들은 그를 별것 아니라고 여겼으나 때로는 '그리스의 광기'에 의
해 동요하거나 매혹되는 모습을 보였다.

13) Baroque: 이탈리아와 에스파냐에서 나타난 예수회의 질서의 새로운 사상에 의해 고무된 정신 전반의 상태를 일
컫는다. 이후 16세기 말부터 18세기 중반까지, 이 사상 혹은 양식은 유럽 전반에 퍼져 과학, 철학, 건축, 조각, 회화 등
의 창작 활동 영역에 나타난다. '불규칙적인 진주'라는 의미의 포르투갈어에서 어원을 찾을 수 있으며, 18세기 초반에
서야 '기괴한'과 같은 의미로 쓰이게 된다. 사조, 양식의 개념은 19세기에 이르러 부르크하르트(Burckhardt)와 뵐플린
(Wölfflin)에 의해 더해지고 발전된다. 참고: 피에르 카반, 『예술 사전[*Dictionnaire des Arts*]』 Les Éditions de l'Amateur,
Paris, 2000[Bordas: 1971], p. 108. 역주

14) 낭만주의(Romantiques): 18세기 후반, 혁명 이전에, 고전주의에 대한 반동으로 일어난 예술 사조. 역설적이게도 중
세와 고딕 양식의 영향을 받았다. 문학이나 회화에 신기하게도 죽음에 대한 취향과 자유에 대한 감각이 섞여서 표현되
었다. 예술 작품은 예술가의 영혼의 표현으로 여긴다. 들라크루아나 제리코가 대표적인 화가이다. 참고: 피에르 카반,
『예술 사전[*Dictionnaire des Arts*]』, Les Éditions de l'Amateur, Paris, 2000[Bordas: 1971], pp. 865-867. 역주

그 세기 후반, 카탈루냐나 바스크 '모더니스트들'은 이 이상한 외국인 때문에 적잖이 당황했다. 천재를 신체 결함으로 설명하는 시대의 유행을 좇아 바레스[15]는 그레코 그림에 등장하는 길쭉한 형상들의 특징을 화가의 시각적 결함에서 그 원인을 찾으며 정당화하려고 했다. 그는 "안과 의사가 환자의 난시를 교정할 때 처방하는 안경알을 들고 그레코의 그림을 들여다보라. 곧바로 모든 것이 정상적이고, 자연스럽고, 기형적인 비율의 결함 따위는 전혀 보이지 않을 것이다."라고 했다. 더 황당한 사실은 안과 의사 제르맹 베리탕[16]이 그레코 그림의 형상들에 정상적인 비율을 되찾으려면 3디옵터 반원형 안경 사용을 권했다는 것이다! 그는 이 화가가 기상천외함이나 광기와는 무관하고, 사시에 이른 난시일 뿐이라고 결론지었다.

이처럼 광인 그레코의 신화 이후, 그림에 등장하는 인물의 몸의 확대와 축소를 설명하고, 형상들의 불균형을 정당화하려는 '결점 있는 시각'의 전설이 확고부동하게 자리 잡았다.

환영을 보는 자는 시각에 결함이 있는 매너리스트에 지나지 않을 수도 있다. 하지만 그레코의 인물들은 위쪽으로 길게 늘어나 있었다. 이렇게 기괴함으로 사람들을 놀라게 하는 몸의 확대는 그가 교육받은 비잔틴 문화의 전통과 관련 있었다. 몸을 늘이고 불꽃처럼 경련시키는 상승의 움직임, 깊이가 없는 원근법, 색의 병렬적 사용 등은 근접한 동방 회화와 성상에서 그 기원을 찾아야 한다. 틀림없이 화가는 초반기에 그 시대의 그리스 합리주의와 미스트라[17]가 중심 축이었던 신플라톤주의에서 강한 인상을 받았을 것이다.

15) 모리스 바레스, 『그레코 또는 톨레도의 비밀』, 파리, 1912. Maurice Barrès, *Greco ou le secret de Tolède*, Paris, 1912.

16) 제르맹 베리탕, "왜 그레코는 그림을 그렇게 그렸는가", in Per Eses Mundos, 마드리드, 1912. Dr German Beritens, «Pourquoi Greco peignit comme il peignit» dans Per Eses Mundos, Madrid, 1912.

17) Mistra: 오늘날은 폐허인 펠로포네즈 시대(Péloponnèse)의 그리스의 도시. 주거지, 교회, 궁전 등 14-15세기 비잔

베네치아에 있을 때 비잔틴-크레타의 형식주의로부터 자유로웠던 그레코는 에스파냐에서 가톨릭에 빠져들었다. 국왕 필립 2세가 주문했으나 '취향의 결함'과 색채의 요란함을 이유로 거절된 에스코리알 궁의 **성 마우리티우스의 순교**는 세력가들, 종교 당파, 동료의 질투에 처음으로 화가를 맞서게 한 그림이었다. 이때부터 종교재판소는 단지 편협한 자들의 순응주의에 맞서 자유롭고 대담하게 예술가로서 자기 세계를 펼쳤던 그의 '기상천외함'에 감시의 시선을 보내게 되었다.

에스파냐 반개혁 세력 아래 있던 가톨릭 교리의 요새 톨레도에서 그림 주문이 이어졌으나 그레코는 사람들을 불편하게 하는 이방인일 수밖에 없었다. 그리고 종교적 주제이지만 모호한 표현, 여러 가지로 해석할 수 있는 표현을 담은 그의 '기괴한' 그림은 비난의 대상이 될 수밖에 없었다. 스캔들에 휘말려 그는 자신의 '광기'를 변명할 수밖에 없었고, 작가 바레스의 귀에도 산토 토메의 성당 지기가 **오르가스 백작의 매장** 앞에서 "그는 이미 미쳤다(Ya era loco)"고 주절대는 말이 생생하게 들렸던 것이다.

틴 건축과 회화의 역사에 중요한 유적들이 남아 있다. 판타나사 수도원(1428), 성 테오도르 교회(av. 1296), 브론토히온 수도원의 한 부분인 아펜디코 성당(av. 1311), 메트로폴(1309)이 대표적이다. 참고: 피에르 카반, 『예술 사전[*Dictionnaire des Arts*]』, Les Éditions de l'Amateur, Paris, 2000 [Bordas : 1971] , p. 686. 역주

46

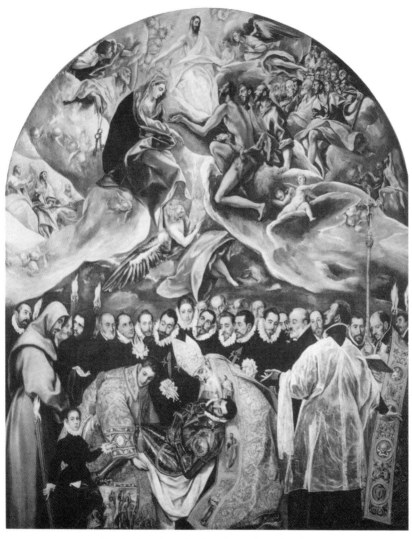

엘 그레코, **오르가스 백작의 매장**, 1586-1588, 산토 토메, 톨레도
El Greco, *L'Enterrement du comte d'Orgaz*, 1586-1588, Santo Tomé, Tolède

6. 카라바조, 민중을 성단에 올리다

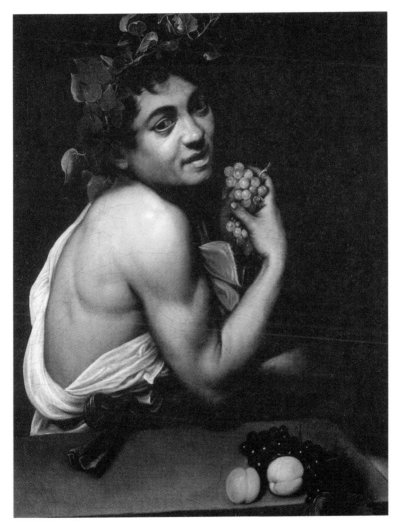

카라바조, **병든 바쿠스**, v. 1593-1594, 보르게제 미술관, 로마
Caravaggio, *Petit Bacchus malade*, v. 1593-1594, Galerie Borghèse, Rome

주정뱅이, 싸움꾼, 동성애자, 불한당, 살인자… 본명은 '미켈란젤로 메리시'이지만, 주로 '카라바조'라고 부르는 이 사람은 가톨릭 반종교개혁자들에게 살아 있는 스캔들이었다. 그는 귀한 것과 천한 것 사이 모든 위계를 거부하면서, 보기 드문 강렬함으로 반종교개혁에 자연주의적 역동성을 불어넣었다. 이 광폭한 자는 주점의 죽돌이, 능란한 칼잡이였다. 푸생은 카라바조가 "회화를 파괴하기 위해 태어났다."고 말했다. 500년 뒤, 베렌슨도 그의 '무례함'을 혹독하게 비난했다.

카라바조는 신성한 사건도 16세기 이탈리아 서민 마을에서 벌어질 법한 사건과 똑같은 방식으로 전개될 수 있음을 보여주었다. 그것은 거의 도발에 가까운 당돌함이었다. 그는 장르를 파괴하겠다는 열정으로 그림을 그렸고, 기독교 성화를 거리의 연극의 한 장면으로 만들어버렸다. 그것은 정오의 생경한 햇빛이나 저녁의 불안한 그늘 아래 변두리 출신 배우들이 출연하는 연극이었다. 초기에 카라바조는 자화상으로 추정되는 여러 그림에서 정체성이 불분명한 소년들을 그렸다. 가령 1593년 그가 스무 살이었을 때 포도나무 가지 관을 쓰고 포도 알을 따고 있는 **병든 바쿠스**를 그렸는데, 이 그림의 소년은 다른 그림에서 과일을 깎거나(**과일 깎는 소년**) 과일 바구니를 들고 있거나(**과일 바구니를 든 소년**), 천사일 수도 있고 악마일 수도 있다. 틀림없이 쾌락과 희열의 상징인 풍미 있는 과일 바구니가 화면 전면에 놓여 있는 1596년 작품 **청년 바쿠스**(우피치 미술관 소장)에는 애타는 시선, 도톰한 입술, 통통한 볼, 포동포동하게 드러난 어깨와 팔 등 양성의 소년이 등장한다. 머리는 포도나무 가지 관으로 장식되었고, 손에는 술잔을 들고 있다.

카라바조는 일찍이 밀라노에서 몇 건의 범죄를 저지르고 달아나 베네치아를 거쳐 로마에 도착했다. 그리고 그곳 교회에서 첫 보호자를 찾았다. 그는

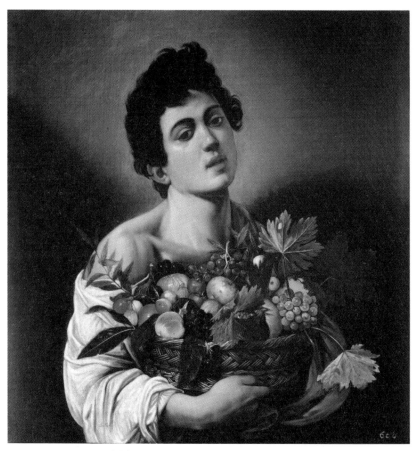

카라바조, **청년 바쿠스**, v. 1596-1597, 보르게제 미술관, 로마
Caravaggio, *Jeune garçon portant une corbeille de fruits*, 1593-1594, Galerie Borghese, Rome

카발리에 다르피노의 작업실에 고용되어 주로 꽃과 과일을 그렸다. 하지만 고위 성직자였던 두 번째 후견인을 따라 그곳을 떠났고, 이후에 한 프랑스 화상 덕분에 프란체스코 델 몬테 추기경의 집에 정착했다. 교황과 인연이 닿지 않는다면, 출세 지향적이거나 거리낌 없이 행동하는 젊은 화가들에게는 추

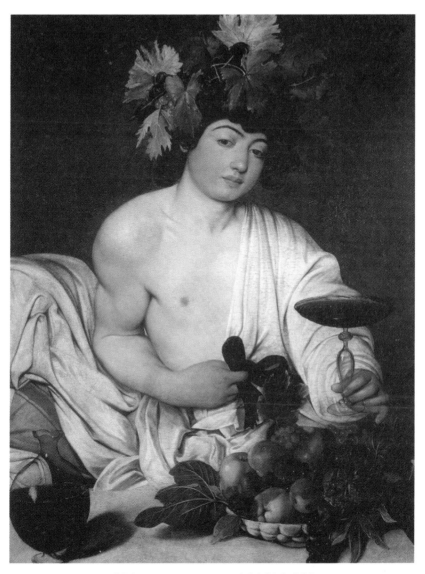

카라바조, **청년 바쿠스**, v. 1596-1597, 우피치 미술관, 피렌체
Caravaggio, *Grand Bacchus*, v. 1596-1597, Galerie des Offices, Florence

6. 카라바조, 민중을 성단에 올리다

기경과 알고 지내는 것만큼 좋은 일도 없었다. 추기경은 회화와 젊음을 좋아
했고, 순응적인 성직자들이 경계하는 혁신자들을 좋아했다. 카라바조는 추
기경을 위한 연주회에서 반쯤 알몸으로 악기를 연주하는 청년들을 모델로
그림을 그리기도 했다. '류트 연주자'라고도 부르는 **만돌린 연주자**에서 그중 한
사람을 볼 수 있다. 혹은 거의 알몸인 천사가 선 채로 아기를 달래는 비올라
곡을 연주하는 **이집트 피난 중의 휴식**에서도 볼 수 있다. 이 천사는 그림의 배경
인 로마의 시골에서 생생하게 포착된 유일무이한 순수한 영혼일 것이다. 델
몬테 추기경은 자신의 보호 아래 두었던 카라바조를 그가 만족을 느끼던 타
락한 세계와 단절할 수 있으리라는 헛된 기대를 품지 않았다. 그는 종교적이

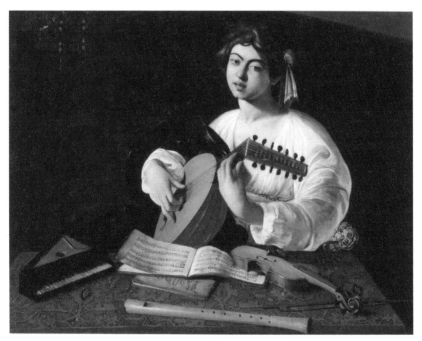

카라바조, **만돌린 연주자**, 1596-1597, 메트로폴리탄 박물관, 뉴욕
Caravaggio, *Joueur de Luth*, 1596-1597, Coll. part., en dépôt au Metropolitan Museum of Art, New York

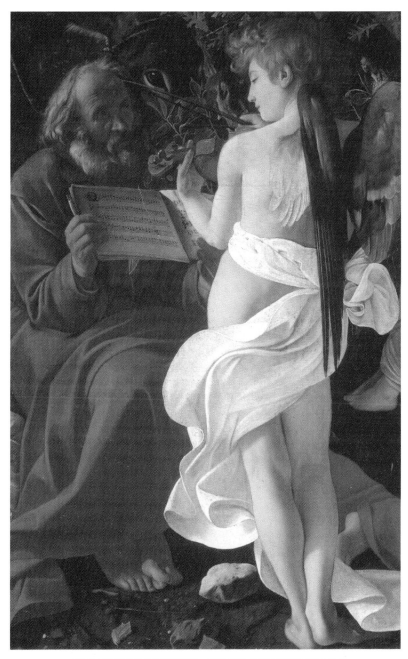

카라바조, **이집트 피난 중의 휴식**(부분), v. 1596-1597, 도리아 팜필리 미술관, 로마
Caravaggio, *Le Repos pendant la fuite en Égypte* (detail), , v. 1596-1597, Galeria Doria Pamphili, Rome

6. 카라바조, 민중을 성단에 올리다

54

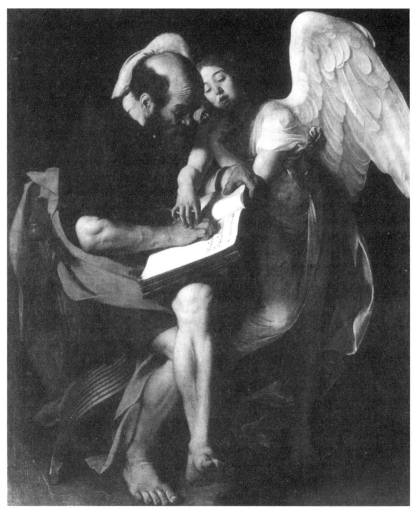

카라바조, **성 마태오와 천사**, 1602,
원본은 베를린 카이저 프리드리히 미술관에 소장되었다가 1945년 2차 대전에서 소실.
Caravaggio, *Saint Matthieu et l'ange*, 1602, première version, oeuvre détruite à Berlin en 1945

거나 초자연적인 방법을 쓰지 않고, 카라바조에게 산 루이지 데이 프란체시의 콘타렐리 예배당을 위해 마태오 성인 생애의 세 장면을 그리도록 주문함으로써 방탕한 화가가 스스로 자기 행실을 교정할 기회를 주었다. 카라바조가 첫 번째로 내놓은 **성 마태오와 천사**는 끔찍한 스캔들을 일으켰다. 그림에서 마태오는 소매를 걷어붙인 채 정맥이 튀어나오고 지저분해 보이는 맨다리를 꼬고 있는 촌스러운 평민의 모습으로, 성자를 축복하는 성단을 차지하고 있다. 이 그림 앞에서 의전 사제들은 격노로 목이 멨고, 화가 난 신도들은 목청을 높여 항의했다. 천사는 이 늙은이 옆에서 어려운 문장의 해독을 도와주기에는 솔직히 너무 예쁘고, 그 태도가 아무래도 부적절해 보였다.

결국, 교회는 **성 마태오와 천사**를 벽에서 떼어냈고, 카라바조는 좀 더 종교적 관례에 알맞은 두 번째 버전을 제작했다. 교회는 망설이면서도 다른 두 개의 그림을 마지못해 받아들였다. 하지만 화가가 불러일으킨 인간적 공감이 성상 재현에 근본적인 혁신을 가져왔다는 사실을 전혀 이해하지 못했다.

카라바조는 모든 이가 경건하게 상상하던 복음의 성스러운 주제들에 대한 관념을 '현실적'이고 익숙한 비전으로 대체했다. 이렇게 그는 그때까지 회화의 세계를 지배하던 대가들이 세운 규칙들을 대번에 뒤엎어버렸다. 그는 모든 신비주의를 배제했고, 성서의 일화를 현재의 이야기로 개작했다. 게다가 극적인 대비를 위해 연한 염료를 포기하고 강한 배색 효과를 강조했다.

그를 비판하는 자들은 그의 그림이 지나치게 적나라하고 화가 자신의 환상을 담고 있다고 주장했다. 그들은 회개하는 막달라 마리아는 젖은 머리를 말리는 서민 소녀가 되었고, **엠마오의 저녁 식사**는 도박장의 말싸움 현장이 되었으며, 빈민가 유곽의 여자들을 성모의 모델로 삼았다며 격분했다.

그러나 어떤 비판도 그에게 와 닿지 않은 것 같았고, 어떤 스캔들도 그를

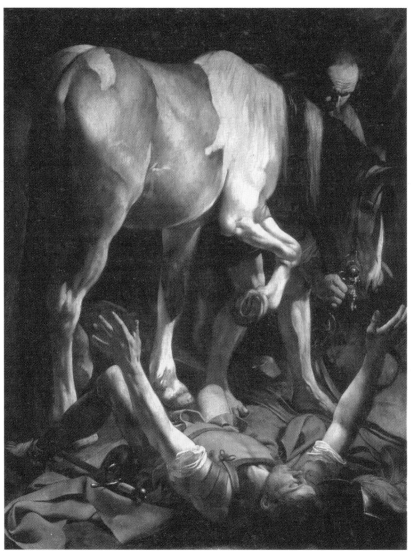

카라바조, **성 바오로의 개종**, 1601, 체라시 예배당, 산타 마리아 델 포폴로 성당, 로마
Caravaggio, *La conversation de saint Paul*, 1601, chapelle Cerasi, Santa Maria del Popolo, Rome

물러서게 하지 못했다. 산타 마리아 델 포폴로 성당에 있는 놀라운 **성 바오로
의 개종**에서는 빛을 가득 받은 말의 엉덩이가 화면의 4분의 3을 차지하고, 말
아래 작게 보이는 성인은 벌렁 누워 위를 향해 사지를 벌리고 있다. 요즘 봐
도 그 과도함에 어안이 벙벙해지는 이 장면을 카라바조는 대담하게도 성직
자들에게 내밀었다. 그는 단지 조형적인 힘을 표현하는 방법만이 아니라 작
품을 치밀하고 정교하게 구성하는 방법을 꿰뚫고 있는 뛰어난 장인이었다.
바티칸 회화관의 **무덤으로 옮겨지는 예수**를 보면, 균형을 이루는 대각선을 따라
배열된 몸들이 고통을 표현하면서 낙담과 절망의 몸짓으로 화면의 각 부분
을 떠받치고 있다.

　카라바조는 젊은 예술가들 사이에서 높아지던 평판이나 교회의 주문에
연연하지 않고, 그들을 선동하고 이끌었다. 그는 어떤 한계를 정하거나 규칙
을 세우고 지키거나 무질서한 자기 일상에 어떤 기준을 적용하는 일이 선천
적으로 불가능한 인물이었다. 말하자면, 그는 천재와 악인의 숙명을 살고 있
었다.

　그는 경찰관에게 몽둥이질을 하고, 검으로 산탄젤로 성의 전 관리자에게
상처를 입히고, 적들을 (심지어 친구들마저도) 풍자하는 글을 쓰고, 여성들을 추
행하고, 여인숙 종업원 얼굴에 아티초크 요리 접시를 던지고, 전에 묵었던 여
관 여주인의 침실 창문에 자갈을 던지고, 죄드폼[18] 경기를 하다가 상대편 한
사람이 거의 죽을 정도로 다치게 하고, 경찰에 쫓겨서 라치오 주로 달아났다.
하지만 갖은 고발에도 탁월한 중재인들의 보호를 받으며 그는 계속해서 교
회의 주문을 받아 일했다. 1606년에 그는 나폴리에 있었는데, 이 도시는 그의
예측할 수 없는 행실에 가장 적합한 곳이었다.

18) Jeu de paume: 테니스 경기의 시조. 역주

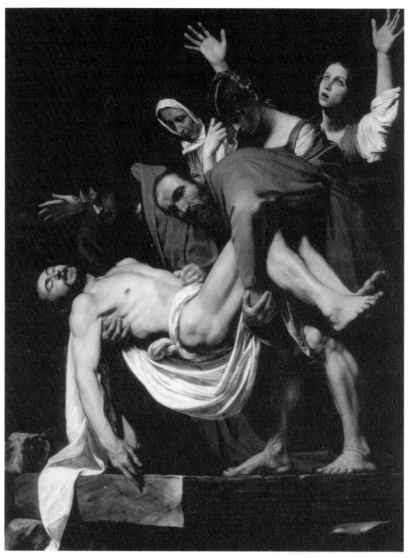

카라바조, **무덤으로 옮겨지는 예수**, 1602-1603, 바티칸 회화관, 바티칸
Caravaggio, *La Mise au Tombeau*, 1602-1603, Pinacothèque vaticane, cité du Vatican

카라바조는 도망치면서 트라스테베레의 산타마리아 델라 스칼라 성당을 위해 주문받은 **성 처녀의 죽음**(현재 루브르에 소장)을 로마에 남겨두었다. 이 그림은 그의 감정적 포퓰리즘의 정점에 있다. 이 그림에서 그리스도의 어머니는 널빤지 같은 것 위에서 죽음을 맞이하는, 살갗이 부풀어올라 있는 시골 여인이다. 그녀의 오른손은 부풀어오른 배 위에 놓여 있고, 왼손은 축 늘어져 있으며, 두 맨발은 허공에 떠 있다. 테베레 강에서 익사한 여성이 실제로 화가의 모델로 쓰였을 것이다. 그녀는 사람들에게 둘러싸여 있다. 어둠 속에서 머리 위로, 손 위로, 주저앉은 젊은 여성의 목덜미 위로 빛이 비스듬히 떨어진다. 모두 내면 속으로 침잠해서, 오열하는 듯 몸을 흔들며 중얼거리고, 절망에 잠겨 있다.

카라바조, **성 처녀의 죽음**(부분), v. 1606, 루브르 박물관, 파리
Le Caravage, *La Mort de la Vierge* (détail), v. 1606, Musée du Louvre, Paris

바로 여기에 스캔들이 있다. 이 죽음에서 성모 자신은 가련하게도 식어버린 육신 자체에 불과하다. 카라바조는 공간을 가르거나 무너뜨리는 빛과 어둠의 극적인 대조 속에서 그 순간 벌어지고 있는 사건, 생생한 현장 중계, 단순한 몸짓, 속삭이는 말들, 억눌린 탄식으로 성인의 이미지를 대체한다. 카라바조는 회화에서 '리얼리티 쇼'를 발명했다. **성 처녀의 죽음**은 불경스러운 신성모독으로 여겨져서 성단에서 배제되었다.

푸생의 생각은 틀리지 않았다. **성 바오로의 개종**에 등장한 말은 단지 바닥에 내던져진 기사만을 깔아뭉개는 것이 아니라 회화와 회화의 이상화된 신화와 매너리즘이 변질시킨 르네상스의 유산을 짓밟는다. 카라바조는 강력해진 동작과 재능 있는 기교로 새로운 예술의 장을 열었다. 이 방탕아는 구상도 밑그림도 없이 마치 손에 검을 쥔 검투사처럼 빈 화폭을 향해 달려든다. 그는 행위로, 소동으로, 욕망으로 그린다(몇 세기 후에 사람들은 액션페인팅[19]을 이야기할 것이다).

자크 뒤몽(르 로맹)[20]은 이 회화의 파괴자가 실제 몸의 무게감과 생명의 현실감을 느끼게 하는, 있는 그대로의 거친 형태를 되살렸다고 단언했다. 카라바조는 초기에 풍속화를 그리는 화가였으나 이후에 분쟁과 분노의 공연 현장이 되어버린 복음 드라마를 화면에 연출했다. 우리는 베렌슨이 언급한 '무례함'이 독특한 흐름을 따라 달라지는 상태를 확인할 수 있다. 추문과 선동이

19) Action painting: 비평가 해럴드 로젠버그가 명명한 용어로, 1950년 무렵부터 미국에서 발전한 제스처적인 회화의 양상을 일컫는다. 원형적 창작을 위해 모든 형태에 대한 암시를 지우고 신체적 행위에 주목한다. 잭슨 폴록의 물감을 캔버스에 떨어뜨리는 드리핑(Dripping) 기법이 이 회화의 양상에서 중요하게 여겨진다. 참고: 피에르 카반, 『예술 사전 [*Dictionnaire des Arts*]』, Les Éditions de l'Amateur, Paris, 2000[Bordas: 1971], p. 18. 역주

20) Jacques Dumont, surnommé le Romain(1701-1781): 프랑스, 화가. 역사와 신화를 다룬 회화를 비롯해 초상화를 그렸다. 1728년에는 회화와 조각의 아카데미 로얄의 회원이 되었다. 역주

이어지면서도 카라바조는 포폴로 미누토[21]를 그려 성단에 올렸다. 이들은 저속하고 복작거리는 카페와 카바레를 드나들고, 거칠지만 생기 있는 말을 주고받는 사람들이었다. 하지만 이들은 상상을 초월할 정도로 강한 생명력이 있는 사람들이기도 했다. 트집 잡지 말자, 이들 민중도 신의 자식들이었다.

여러 차례 분별없는 결투를 벌여 카라바조는 경찰을 달래거나 재판을 중단시킨 보호자들, 고위 성직자들과 지체 높은 왕자들의 호의와 인내심을 혹독하게 시험했다. 어찌 되었거나 이 단절과 위험의 대명사는 자신의 의지를 굽힐 줄 몰랐다. 그리고 그가 속한 민중주의의 흐름은 교회를 평민들의 거센 물결로 휩쓸어버렸다. 그는 매너리즘 양식의 기법과 고갈된 능력에 맞서 형식만이 아니라 신선한 사고를 예고하는 몸짓 언어, 빛과 어둠에 대한 이해를 싹틔웠다. 얼핏 보면 신비주의나 종교와 무관한 것 같지만, 카라바조의 극적인 신비는 인간의 육체적·기관적·도덕적 현실을 통해, 그리고 인간의 몸을 통해 인간의 현존을 믿게 한다.

21) Popolo minuto: 낮은 직급의 길드와 상인들. 역주

7. 드라투르의 신비롭고 울렁이는 밤

조르주 드라투르, **목수 성 요셉**, 1642, 루브르 박물관, 파리
George de La Tour, *Saint Joseph charpentier*, 1642, Musée du Louvre, Paris

매너리즘 양식의 불확실성, 복잡성, 모순의 시대는 지났다. 카라바조의 자연주의는 도덕 영역을 포함한다. 그의 스캔들은 단지 광폭함이나 신경증적인 처신에서만 비롯한 것이 아니라 복음의 이미지를 즉각적으로 감각적으로 보여준다는 데 있었다. 이런 점에서 그는 예술과 종교가 관련된 역사에서 거의 찾아볼 수 없었던 혁명가였다. 그의 교회의 작품들은 인간과 세계, 세계와 신 사이의 균열을 인식했던 한 시대의 영성을 조형 언어로 해석했다.

'카라바조주의(caravagisme)' 혹은 이렇게 부르는 것이 걸맞은 무언가는 바로 이런 극적인 조형 언어의 유산이며, 그 명암법(clair-obscur)의 계승자들을 유럽 전역에 남겼다. 직접적으로 혹은 매개자에 의해 이 흐름은 17세기 큰 부분을 지배하게 되었고, 드라투르, 루벤스, 프란츠 할스, 렘브란트, 페르메이르, 리베라는 그들이 원했든 원하지 않았든 이 흐름에 속했다.

주요 작품을 자신이 태어나고 자란 로렌 지방의 뤼네빌에서 제작한 조르주 드라투르는 카라바조주의에 속하고, 또한 매너리즘에도 속한다. 그가 재현하는 이미지의 목록은 제한되어 있고, 세속적이고 성스러운 세계에서, 공통의 현실에서, 어둠의 무게에 눌려 휜 것처럼 보이는 평범한 이들에게서 빌려온 것이다. 그는 지식인도 아니었고, 영성도 협소한 인물이었다. 카라바조처럼 그도 별로 존경받을 만한 인물이 되지 못했다. 그는 지독하게 인색했고, 말보다는 칼이나 몽둥이가 먼저 나가기도 했으며, 이웃의 평이 몹시 나빴다. 그래도 그는 스캔들을 일으키지는 않았다. 아니, 그의 스캔들은 그가 다루는 주제나 창조한 형상에서 비롯한 것이 아니었다. 스캔들은 다른 차원에 있었다. 그것은 이전엔 소수 화가들만이 사용했던 기법을 드라투르가 들여왔다는 데 있었고, 그가 밤을 다룬 그림에서 그 기법을 볼 수 있다. 스캔들은 물의, 힘겨룸, 갑작스러운 단절, 전혀 새로운 지식이나 시각적 경험, 혹은 오랜 습

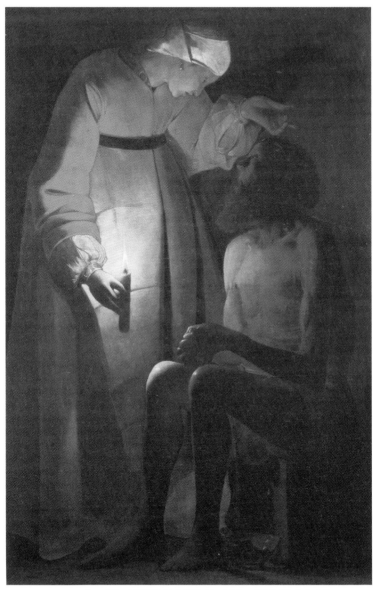

조르주 드 라투르, **아내에게 비웃음 당하는 욥**, 에피날 고대현대 미술관, 에피날
George de La Tour, *Job et sa femme*, Musée départemental des Vosges, Épinal

관이 무너질 때 받게 되는 충격에만 국한하지 않는다. 스캔들은 은밀하게 진행될 수도 있고, 역사에 스며들어 그 흐름을 전복할 수도 있다. 드라투르는 카라바조에게서 요란한 세속적 복장 차림의 인물들이 등장하는 종교적 일화의 장면들을 빌린다. 그리고 그것을 극장 안 어둠 속에서 펼치는 것이 아니라, 희미하게 잦아들어 흔들리는 신비스러운 촛불 주변, 일렁이는 영적인 밤에 담아 넣는다.

예술은 의미를 바꾼다. 카라바조의 예술은 직접적인 행동이고, 드라투르의 예술은 내면적인 성찰이다. 그는 움직임을 무시한다. 더 정확히 말하자면 시간을 초월한 부동성에 움직임을 고착한다. '밤'은 명상의 침묵과 불안한 질문의 영역이고, 거기서 개별 인간의 형상은 어둠 속에서 떠오른 옆모습이나 손으로 나타나고, 몸을 조각처럼 그려내는 흔들리는 불꽃이 도안하고 빚어낸 부피감으로 표현된다.

에피날 고대현대 미술관에 소장된 특별한 그림, **아내에게 비웃음 당하는 욥**은 그 담대함이 그 세기에 유일하다. 이 그림은 두 인물 사이에서 이루어지는 인상적인 묵언의 대화를 보여준다. 길고 높은 실루엣의 여성은 오른쪽 손가락으로 초를 들고 몸을 기울이고 있다. 촛불은 옷을 벗고 앉아 있는 볼품없는 늙은이의 비루한 몸통을 비춘다. 이런 비극적인 대칭에는 일화의 내용이나 조명 효과 이상의 무언가가 있다. 그것은 바로 비참한 인간 운명에 대한 침묵의 명상이다. 드라투르는 전통적 의미에서 종교적 예술가가 아니다. 그 신비 자체와 그의 스캔들은 육체의 긴장, 숨겨진 구상, 비밀스러운 현실에서, 그리고 기교의 부재에서 비롯한다. 그것은 빛을 통해 세상에 던지는 질문이다. "진실한 빛은 말하자면 정신의 빛이다." 르네 샤르는 그렇게 말했다.

8. 야경, 전쟁의 패러디

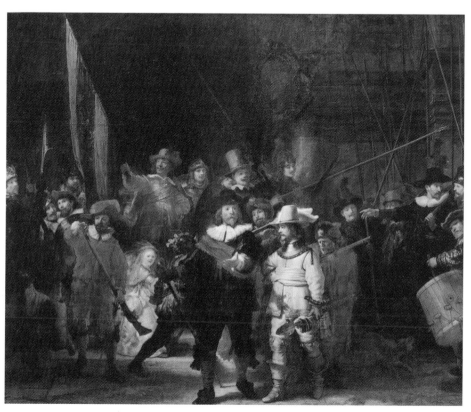

렘브란트, **야경**, 1642, 암스테르담 국립미술관, 암스테르담
Rembrandt, *La Ronde de nuit*, 1642, Rijksmuseum, Amsterdam

'라인강의 렘브란트'라는 의미의 네덜란드 레이던 출신 화가 렘브란트 판 레인은 성공과 행복을 매우 일찍이 알게 되었다. 주문이 몰리고, 작품 값이 뛰었다. 그는 사스키아와 결혼하고 예술 작품으로 채워진 암스테르담의 아름다운 집에서 왕자처럼 살았다. 그러다가 갑자기 사스키아와 어머니, 누이가 연달아 죽으면서 애도가 이어진다. 작업실에는 거대한 그림이 마무리 단계에 있었다. 프란츠 바닝 코크 대장은 행진하는 대원들의 초상화를 원했다. 그림의 실제 배경은 낮인 이 그림은 시의 보초병들이 성벽에서 그들의 근무지를 찾아가는 모습을 담았다. 렘브란트는 자신이 흥미를 느끼지 못하는 방식으로 이 단체 초상화를 그리기보다는 생동적이고 음영이 뒤섞인 광경으로 완성하기를 원했다. 그렇게 문제의 작품 **야경(夜警)**이 탄생했다. 하지만 부대원들과 부대장이 기대했던 것은 이런 그림이 아니었다. 그림의 평가를 위임받은 암스테르담의 유력 인사들은 열병식이 되었어야 할 그림이 무질서한 산책, 전쟁을 패러디하는 풍자화같이 되었다고 평가했다. 주문자들은 격분했고, 이 사건은 스캔들이 되었다.

부대원들이 도끼창, 소총, 단총이 뒤섞여 혼란스럽게 무기를 든 모습은 군대 사열이라기보다는 아이들이 들떠서 따라오고 개가 뒤에서 짖어대는, 지원병들의 무질서한 가장행렬을 닮았다. 출자자들은 그림을 거부했다.

렘브란트는 비판받았고, 그의 천재성은 의심받았다. 이 사건은 그가 인생 여정에서 만난 첫 번째 장애물이었다. 거절된 작품 앞에서 화가에게 남은 것이라곤 사스키아가 그에게 준 아들, 어린 티투스뿐이었다. 그는 홀로 고통받으며 하루아침에 영락한 자신의 처지와 한 치 앞도 알 수 없는 자신의 운명에 대해 생각했다. 그림 애호가들과 친구들은 약속이나 한 듯이 연락을 끊었고, 수집가들은 이제 고베르트 플링크, 페르디난트 볼, 반 데르 헬스트 같은 그의

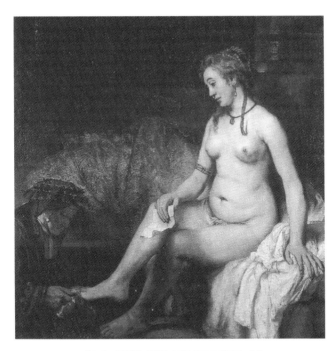

렘브란트, **목욕하는 밧세바**, 1654, 루브르 박물관, 파리
Rembrandt, *Bethsabée au bain*, 1654, Musée du Louvre, Paris

경쟁자들에게로 눈을 돌렸다. 렘브란트는 이 사건으로 다시는 일어서지 못했다. **야경**이 불러온 단절은 그때까지 그가 완성한 모든 작품의 단절이었다.

화가의 스캔들은 또 다른 스캔들을 불렀다. 그것은 한 남자의 사적인 스캔들이었다. 티투스를 돌보기 위해 고용했던 젊은 여성들에게 원인이 있었다. 소문은 비방으로 이어졌다. 헨드리케 스토펠스라는 아름답고 건강한 시골 처녀가 화가 앞에서 누드로 포즈를 취하는 데 동의했던 것이다. 렘브란트는 이제 도덕주의자들의 먹잇감이 되었다. 누드가 금지된 청교도 국가 네덜란드에서 아무 탈 없이 맨살을 찬미할 수는 없었다.

오늘날 루브르에 걸린 **목욕하는 밧세바**를 보면 여인의 빛나는 피부와 탄탄한 젖가슴이 시선을 끈다. 렘브란트라고 해서 과거에 다비드 왕이 그랬듯이 이런 여인에게서 욕정을 느끼지 않으리라는 법은 없지 않은가? 게다가 사람들은 화가의 집에 에로틱한 판화 모음이 있다고 수군거렸다.

위험을 감지한 교회의 장로들은 동요했다. 헨드리케가 임신했다는 사실이 알려지자, 두 사람은 도덕과 풍속 최고법원에 출두 명령을 받았다. 하지만 그들은 출두하지 않았다. 두 번째 출두 명령에도 마찬가지로 대응했다. 장로들의 처지에서 이 젊은 여성은 '렘브란트의 집에서 성매매하는' 매춘부에 불과했다. 결국, 그녀는 모진 질책을 받고 성례를 금지당했다. 하지만 석 달 뒤에 그녀는 극단적인 도전으로 연인의 딸, 코넬리아를 출산했다.

화가에게는 이제 주문도 없었고, 남은 돈도 없었다. 청교도들은 그를 비웃거나 무시했다. 법의 범위를 넘은 추문에 시달리고 저주받은 예술가의 전설은 그렇게 자리 잡았다.

1655년 7월 29일 축제가 열리는 암스테르담에서는 시청 신축 기념행사가 개최되었다. 도시의 주요 화가들은 빠짐없이 이 새로운 '궁전' 장식에 지원해달라는 전갈을 받았다. 하지만 단 한 사람, 렘브란트만은 명단에서 제외되었다. 그러다가 건물의 대회랑(Grande Galerie)을 장식하는 그림 중 하나를 맡아 작업하던 고베르트 플링크가 죽자, 사람들은 후임자 선정 문제로 논쟁을 벌이다가, 결국 마음에 들지는 않았겠으나 렘브란트에게 이 일을 맡기게 되었다. 주어진 주제는 클라우디우스 시빌리스와 바타비아족[22] 수장의 향연이었다. 모욕적이었지만 무일푼이었던 화가는 이 제안을 받아들였다.

22) Bataves: 네덜란드의 옛 이름. 역주

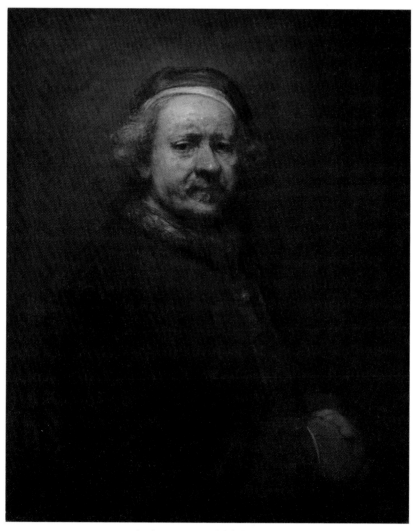

렘브란트, **자화상**, 1669, 내셔널 갤러리, 런던
Rembrandt, *Autoportrait*, 1669, National Gallery, Londres

이 그림에는 자줏빛과 금빛에 잠긴 유령들의 환각적인 모임, 클라우디우스를 위협하는 양날검 주변의 곤두선 검들, 눈알이 파인 거석 같은 거인 등 신화의 장면이 담겨야 했다. 열광적으로 보이는 향연의 그림에는 마치 극장의 조명 장치처럼 얼굴 아래쪽을 밝히는 비현실적 명암의 대조 효과가 펼쳐진다. 그림은 예정된 자리에 걸리기에 너무 크다는 위선적인 판결을 받아 거절당하고, 한 하청업자가 마무리한 플링크의 작품으로 대체되었다.

야경이 대중적 스캔들이었다면, **클라우디우스의 음모**는 그저 유감스러운 몰이해였다. 광적인 분노와 절망에 휩싸인 채 화가는 그림을 작업실로 가져와 잘라버렸다. 이때부터 이 '문제적' 천재가 싸운 대상은 바로 자기 자신이었다. 그러나 이 다른 세상, 현실의 반대편, 거기서 그는 단지 배척받는 화가가 아니었다. 렘브란트가 보존했던 이 그림 조각이 200년 뒤에 발견되어 스톡홀름 국립 박물관에 설치되었다.

몇몇 걸작이 화가의 생애 마지막 6년간 이어졌다. 다른 사람 같았으면 인생의 장을 넘겨버렸을 법도 한데, 그는 그러지 않았다. 그는 자신에게 모욕을 준 도시와 후손에게 자신이 보내는 경멸의 이미지인 웃음을 담은 **자화상**을 남겼다. 반 고흐는 이를 두고 '늙고 이빨 빠진 사자의 웃음'이라고 했다. 마침내 평정심을 되찾고, 자신과의 도전에 몰두했던 밤, 바로 이것이 렘브란트의 마지막 스캔들이었다.

*

한쪽에선 종교개혁, 다른 쪽에선 반종교개혁… 어떤 경우도 교회는 예술의 가드레일 역할을 포기하지 않았다. 하지만 가톨릭 교리의 집행자인 예수회는 어떤 형태의 예술도 고안하거나 독려하지 않았다. (예수회 양식[23]이 있다는

23) 예수회(jésuite)의 양식을 거론하자면, 프랑스 종교 건축의 한 일반적인 발전 양상을 가리킬 수 있을 뿐이다. 발 드

것은 거짓이다.) 예수회는 단지 도덕이 타락하거나 성스러운 진실이 훼손되지 않도록 감시할 뿐이었다. 트리스탄 공의회(1545-1563)는 주제와 가치의 혁신을 바로크에서 찾는 프로파간다 예술에 토대를 제공했다. 이 예술은 만약 인간에게 천상의 전망을 밝혀줄 수만 있다면, 어떤 장대한 광경의 효과도 마다하지 않았다. 바로크는 이탈리아와 가장 긴밀하게 연결되어 있었지만, 프랑스 고전주의도 그 영향을 받았다. 그러나 프랑스는 과도한 장식, 과시적인 표현, 미장센, 미려한 풍경, 긴박함 같은 바로크 예술의 특징을 받아들이지는 않았다. 카라바조, 엘 그레코, 드라투르, 렘브란트는 고독 속에 자신을 가둠으로써만 스캔들에서 벗어날 수 있었다. 예술가는, 만일 그가 자신의 천재성을 인식했다면, 순응적인 아첨가가 되기보다는 차라리 미움받고 배척받는 사람이 되는 편을 택한다. 17세기는 정신적 가치가 함양된 시기였으며, 이 시기의 중대하고 초월적 의미는 인간이기에 품게 되는 생생한 감정에서 비롯했다. 이런 감정은 르네상스 휴머니즘에 대한 반작용이었으며, 드라투르, 필립 드 샹페뉴, 그리고 푸생이 이를 잘 보여준다. 최상의 진실에 대한 모든 왜곡을 거부한 정신적 집중의 예술은 이런 내면적 삶의 표현에 부합한다. 화가들은 감정이 넘치는 상태를 표현해야 한다는 판단이 서면, 극적인 효과나 음영의 강렬한 대비를 외면하지 않았다. 하지만 카라바조나 그레코처럼 적나라하게 충격을 일으키는 표현 방식은 이제 통하지 않게 되었다.

주도적인 미학 이론이 없는, 개인주의가 지배하는 시대에는 스캔들도 기대할 수 없다. 미학적 효과를 순화하고 이미지의 재현에 원칙을 부여할 목적으로 1648년에 왕립 아카데미가 세워지고, 1665년에는 로마에 프랑스 아카

그라스 성당, 생 루이 데 앵발리드 성당, 생폴 생루이 성당, 생 쉴피스 성당, 생 로슈 성당, 소르본 예배당 등이 그 예다. 참고: 피에르 카반, 『예술 사전[*Dictionnaire des Arts*]』, Les Éditions de l'Amateur, Paris, 2000[Bordas: 1971], p. 529. 역주

데미가 설립되었다. 이 기관의 목적은 프랑스의 예술가들에게 '현지에서 취향과 양식을 갖출' 기회를 부여하는 데 있었다. 화가들의 충격적 표현은 억제되었고, 그 세기가 표방했던 인간 본성의 강렬한 감정은 내면적 삶에 대한 존중으로 향하게 되었다. 즉, 영혼은 의심스러운 모험으로 질주하기보다 내면으로 향할 준비가 되었던 것이다. 교회의 영향을 받고, 주문을 받고, 비판을 받거나 배척을 당하는 예술은 교육적이고, 교훈적이고, 교조적인 기능을 강화하게 되고, 교회는 이런 의미에서 권력을 행사한다. 교회는 스캔들을 일으키는 예술적 시도를 자신에게 이득이 되도록, 지배하기보다는 타협하는 쪽으로 통제할 줄 알았다. 과거에는 군주와 왕자들이 교회와 함께 화가들의 주요 고객이었지만, 이제는 귀족과 부유한 중산층의 취향이 회화의 방향을 결정하는 지배적인 요소가 되었다. 이 고객층은 스캔들보다 만족을 찾았고, 자신의 의향대로 작품을 만들어주는 예술가들을 먹여 살렸다. 예술 창작은 권력에 연결되어 공식적이든 아니면 독립적이든 그 창작물을 수용하는 일정한 집단에 연결되었다.

이처럼 예술가와 고객 사이에는 새로운 관계가 확립되고, 예술 센터가 파리와 지방에 설립되었다. 그리고 결정적인 역할을 하게 될 두 세력이 나타나는데, 바로 비평가와 미술 상인이었다. 이렇게 자유롭고 압도적인 천재의 스캔들은 이제 불가능해졌고, 주문이 곧 권력이 되었다.

관례를 깨고 행동했던 카라바조, 관례를 뒤엎고 동요시킨 렘브란트, 이해받지 못하고 거듭 스캔들의 주인공이 되었던 이들과 달리 푸생은 생각하는 화가, 적어도 그렇게 보였던 화가였다. 조용하고 사려 깊은 이 지식인은 극적인 효과를 찾지 않았다. 왕에게도 귀족에게도 복종하지 않았고, 명예욕도 야망도 없었다. 그는 무리를 짓지 않고 독립적으로 시대의 흐름을 거슬렀다. 그

는 저속함과 모호함은 끔찍하게 싫어했고, 표현적인 자연주의에 싫증을 냈
다. '회화를 파괴한다'는 이유로 카라바조를 비판했던 그가 얼마나 과장에
적대적이었는지 알 수 있다. 약점을 드러낼 때도 있지만, 그런 면은 푸생을
더욱 인간적으로 보이게 했다.

9. 니콜라 푸생의 비밀 캐비닛

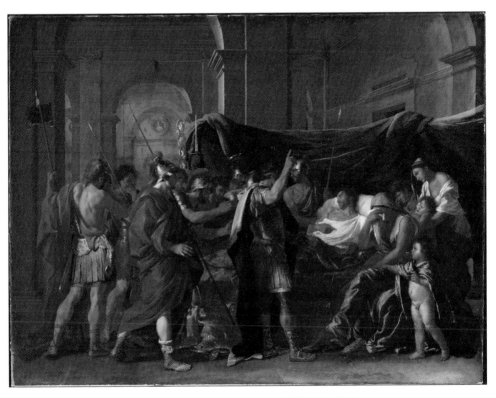

니콜라 푸생, **게르마니쿠스의 죽음**, 1628, 미니애폴리스 미술관
Nicolas Poussin, *La mort de Germanicus*, 1628, Institute of Arts, Minneapolis

푸생은 서른도 되지 않아서 파리에서 인정받고, 작품을 주문받는 화가가
되었다. 반면에 프랑스 예술가들이 많이 있었던 로마에서는 성공을 거두지
못했다. 하지만 바르베리니 추기경이 그에게 **게르마니쿠스의 죽음**을 주문했고,
그 그림은 그를 화단의 주인공으로 만들어주었다. 푸생은 이 고위 성직자에
게 다른 작품을 주문받기도 했지만, 로마의 산 루이지 데이 프란체시 성당에
서 큰 실패를 겪었고, 다른 경쟁자에게 그 자리를 내주었다. 몹시 실망한 그
는 그때부터 공식적인 주문을 포기하고, 부유한 그림 애호가들을 위해 '캐비
닛 그림'에 집중했다. 교회가 인정하지 않는 그는 이제 바쿠스제[24]의 화가, 사
랑과 육체적 아름다움의 화가가 되었다.

 푸생의 해설자였던 박식한 자크 튈리에[25]가 푸생이 "모든 프랑스 회화를
통틀어 가장 에로틱한 화가 중 한 사람"이라고 했던 것은 과장된 평가였을
까? 푸생은 엄격한 처신으로 자기 만족적인 일화나 의심스러운 비방이 나돌
지 않도록 경계했다. 하지만 단지 그의 작품 때문만이 아니라 주문자들의 캐
비닛에 담긴 비밀이 불러왔을 여러 가지 상상이 그를 스캔들의 대상이 되게
했을 것이다. 다른 화가들이 성모와 성인들을 그리는 동안, 외관상, 품행상
오히려 더 금욕적이었던 푸생은 사랑을 찬미했다. 그는 여성 혹은 요정들의
목욕을 무척 자유로운 구성으로 재현한 관능적이고 중의적인 퐁텐블로풍 누
드[26]를 로마에 가져왔는데, 이 그림은 애석하게도 유실되었다. 하지만 이것이

24) Bacchanales: 고대의 종교 축제. 역주

25) Jacques Thuillier(1928-2011): 프랑스, 미술사학자. 17세기 프랑스 회화의 전문가. 수집가이자 전시 기획자이기도 하
다. 소르본 대학과 콜레주 드 프랑스에서 현대 미술을 강의했다. 역주

26) 퐁텐블로 화파는 1525-1530년부터 르 프리마티스(Le Primatice)와 로소 피오렌티노(Rosso Fiorentino)에 의해 이
끌어진 화파로, 퐁텐블로 성에서 작업을 했고, 프랑스 예술에 화장회반죽(stuc)과 같은 새로운 기법을 가져왔고, 프레
스코화 기법을 변혁했다. 이 화파의 회화의 특징에서 매너리즘의 영향을 찾아볼 수 있다. 참고: 피에르 카반, 『예술 사
전[*Dictionnaire des Arts*]』, Les Éditions de l'Amateur, Paris, 2000[Bordas: 1971], p. 369. 역주

니콜라 푸생, **에로스와 함께 잠든 비너스**, 1624-1626, 독일 알트 마이스터 갤러리, 드레스덴
Nicolas Poussin, *Vénus endormie avec l'Amour*, 1624-1626, Gemäldegalerie Alte Meister6, Dresden

어떤 그림이었는지 상상할 수 있게 해줄 충분히 설명적인 판화들도 남아 있
고, 여기에 설명을 더해줄 데생들도 남아 있다.[27]

선정적인 비너스, 격렬하게 포옹하는 연인들, 희열이 넘치는 알몸의 바쿠
스 여사제 등 감각에 도취한 인물들이 등장하는 이런 그림들로 푸생은 수치
심도 신중함도 없는 사랑과 관능적인 연인들 편에 선 화가가 되었다. 그는 경
계를 게을리하지 않던 검열의 피해자가 되었을까? 성직자들, 교인들이었던

27) Publiés par Anthony Blunt, *Les Dessins de Poussin*, Yale University Press, 1979, (Paris, 1988). 안소니 블런트, 『푸생의
데생』, 예일 대학 출판, 1979.

니콜라 푸생, **기타 연주자가 있는 바쿠스제**, 리슐리외 공작 소장품, 루브르 박물관, 파리
Nicolas Poussin, *Bacchanale à la joueuse de guitare,* ancienne collection du duc de Richelieu,
Musée du Louvre, Paris

그림 애호가들을 위해 일했던 그는 검열을 별로 걱정하지 않았던 듯하다. 하지만 미래의 추기경 로메니 드 브리엔이 생-라자르 수도원에 들고 간 그림, '다리를 쳐들고 있어서 생경한 사랑의 부위가 지나치게 많이 노출된' **잠든 비너스**는 경우가 달랐다. 이 그림은 결국 화가가 논란이 된 부분을 잘라내야 할 만큼 심각한 스캔들이 되었다.

하지만 푸생의 그림이 방탕하다는 험악한 평판도 리슐리외 추기경이 화가에게 자신의 포아투 성을 위해 네 개의 **바쿠스제**를 주문하는 것을 막지는 못했다. 리슐리외 추기경은 파리와 로마의 다른 애호가들에게 틀림없이 영

니콜라 푸생, **다프네를 사랑한 아폴론**, 루브르 박물관, 파리
Nicolas Poussin, *Apollon amoureux de Daphiné,* Musée du Louvre, Paris

향을 받았을 최신 회화의 수집가, 혁신가였다. 화가의 고객이었던 크레키 공
작은 중개인 역할을 했다. 푸생은 1634년에서 1636년까지 로마에서 이 그림
을 그렸다.

애절한 풍경에서 관능적인 자세를 암시하는 아름다운 누드의 이교도적
몽상은 이제 고전적 감정의 귀족적 운율에 순응한다. 늙을 때까지 푸생은 여
성의 아름다움을 찬미하고, 바쿠스의 여사제들은 끊임없이 그에게 영감을
주었을 것이다. **다프네를 사랑한 아폴론**은 그의 마지막 작품이다.

10. 붓질의 방종과 난무

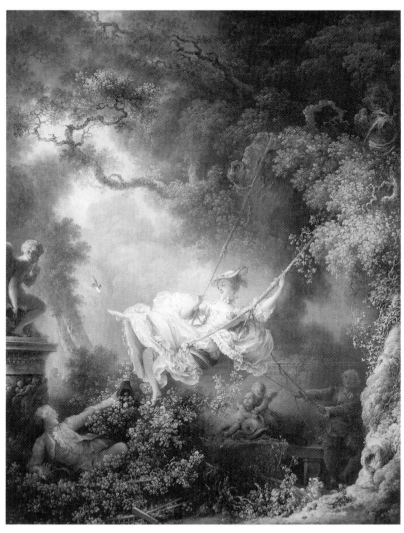

장오노레 프라고나르, **그네 타는 여인의 행복한 우연**, 1767, 월리스 컬렉션, 런던
Fragonard, *Les Hasards heureux de l'escarpolette*, 1767, Collection Wallace, Londres

　18세기 가장 대표적인 스캔들이 된 그림은 좀 이상한 제안에서 비롯되었다. 한 자유방임적 영주가 화가 두아이엥[28]에게 자기 정부가 타고 있는 그네를 한 주교가 흔들어주고 있는 장면을 그림으로 재현해달라고 주문했다. 주문자는 여인의 감탄스러운 다리와 '그 이상의 어떤 것'이 보이기를 희망했다. 진지한 역사를 다루는 화가 두아이엥은 경악했다. 그리고 그가 판단하기에 이 독창적인 장면을 가장 잘 그려낼 능력의 소유자인 프라고나르에게 이 주문자를 소개했다.

　이 고객은 생 줄리안 남작으로 프랑스의 성직자 징세관이었으며, 프라고나르의 그림을 이미 여러 점 가지고 있었다. 남작은 화가를 찾아갔고, 프라고나르는 주문자의 요구대로 감미로운 그림, **그네 타는 여인의 행복한 우연**을 그렸다. 이 그림은 행복의 상징이었고, 우아한 사랑의 시대를 살아갈 자유의 상징이기도 했다.

　이 그림은 스캔들이 될 요소를 갖추고 있었을까? 그것을 결정한 것은 19세기 부르주아의 정숙함이었다. 프라고나르는 민첩하고 빠른 붓질을 했다. "가벼운 취기만이 방종하고 난무한 붓질을 변명할 수 있다."라고 1860년에 한 비평가가 쓴다. 스캔들은 끝마침에 있었는데, 화가는 '끝마치지' 않는다. 그래서 그저 가벼운 외양을 담은 장면을 재현한 것뿐이거나, 그저 외설이 암시된 밑그림의 생각을 재현한 것뿐이라는 변명이 통할 수 있었다.

　푸생의 **바쿠스제** 그림들은 그의 작품과 유산 면에서 보자면 후예를 남기지 못했다. 하지만 캐비닛 그림들은 선풍적인 인기를 끌었다. 여성의 아름다움에 대한 그림을 신화에 대한 주제인 것처럼 가장해서 아주 대담한 사랑의 유

28) Gabriel-François Doyen, 1726-1806: 프랑스, 화가. 낭만주의에 앞선 서정적 형식의 교회 장식으로 알려짐. 생로슈 교회 장식이 대표적. 러시아에 초대되어 궁전 장식을 했던 것으로도 알려짐. 참고: 피에르 카반, 『예술 사전 [Dictionnaire des Arts]』, Les Éditions de l'Amateur, Paris, 2000[Bordas: 1971], p. 314. 역주

희까지도 표현하는 것이 가능했다.

　신화는 가장 고귀한 야망에서부터 가장 하찮은 본능까지 미화한다. 개인으로서의 인간, 진정한 인간의 가치를 추구하는 것은 이전 세기의 주된 관심사였을 뿐이다. 그다음 세기 초반에는 우화적 표현으로 가득 찬 변장에 가까운 초상화들이 발견된다. 신들의 사랑을 적절히 구실로 삼았던 18세기 초반 회화들이 이후에는 왕과 그 연인들의 사랑으로 나타났다. 사랑의 격정과 종교적 표현이 화가의 붓 아래 공존했기에 혼란이 컸다. 이 화가들은 성공적으로 동등하게 두 영역에서 두각을 나타냈다. 누가 여기서 시대 정신을 무시하는 스캔들을 보겠는가. 대담한 시도를 허용하지 않는 교회의 교리에 가장 엄격하게 매여 있던 예술에 관해 사람들이 불변이라고 믿었던 규칙이 유연해진다는 것은 분명히 진보에 해당할 것이다. 그것은 트리엔트 공의회의 교회령들과 종교개혁의 금지령들 사이의 상호 접근에서 이미 느낄 수 있었다. 이는 현대성과 전통 사이의 근접을 의미한다. 시대의 감수성은 세속적 주제의 출현을 막지 않았고, 17세기 신학적 레퍼토리는 효력을 잃게 되었다. 화가들은 스캔들보다 신을 더 염려했고, 이는 병든 바토가 죽기 전에 노장쉬르마른(Nogent-sur-Marne)의 주임신부에게 '나체'가 등장한 모든 그림을 불태워달라고 부탁한 이유이기도 하다.

　부셰는 사람들을 사로잡는 화가였다. 연애의 향연을 다룬 그림이 유행했고, 화가는 이 분야에서 두각을 나타냈다. 그는 자기 그림에서 풍속화의 창시자인 바토의 작품 전반에 드러난 우울한 분위기를 배제했다. 그리고 신화적 주제를 표현한다는 구실로 미끼처럼 제공된 여성들과 승리를 쟁취한 남성들의 육체적 향락을 표현했다. 천상의 사랑과 지상의 사랑 사이의 거리를 초월할 줄 알았던 그의 보호자이자 왕의 정부였던 퐁파두르 후작 부인은 검열자

프랑수아 부셰, **탄생(세상의 빛)**, 1750, 보자르 미술관, 리옹
François Boucher, *La Lumière du monde*, 1750, Musée des Beaux-Arts, Lyon

들을 개의치 않고 벨르뷔 성에 있는 그녀의 교회를 위해 1750년 부셰에게 그림을 주문했다. 그 그림은 어머니의 연민에 관한 가장 매력적인 그림 중 하나로 '세상의 빛'(리옹 보자르 미술관 소장)이라고도 부르는 **탄생**이었다.

신앙과 관련된 주제를 존중해야 한다는 입장과 표현의 자유를 인정해야 한다는 입장의 갈등은 신앙심을 최고의 가치로 여기지는 않았던 한 여성 중재자에 의해서 화합된 듯했다. 하지만 비평계는 화가가 목가적 감성으로 내밀함과 친밀함을 섞었지만, 이 그림에는 탄생의 초자연적 위대함은 나타나지 않았다고 지적했다.

교회는 그림에서 받은 충격을 드러내지는 않았다. 하지만 1764년 퐁파두르 부인이 죽고, 벨르뷔 성의 소유권이 왕실로 넘어가자 그림은 철거되었다.

종교의 새로운 방향은 고통의 가치를 중시했던 이전 세기에서 멀어졌고, 이교적 감수성과 종교적 표현의 접근에 호의적이 되었다. 화가들은 자유분방한 장면이든 성스러운 장면이든 개의치 않고 주문을 받았다. 이런 세태에 경종을 울리면서 비평가 라 퐁 드 셍티엔은 1753년 살롱에서 부셰의 부도덕성을 비판했다. 또한, 디드로는 '취향을 타락시켰다'는 이유로 부셰를 고발했다. 교회의 회화는 스캔들을 피하면서 장르가 혼합되어 나타나는 모호성과 거리를 두었고, 신화와 종교의 혼동을 엄격하게 금지했다.

11. 에스파냐에서 누드는
종교재판을 받는다

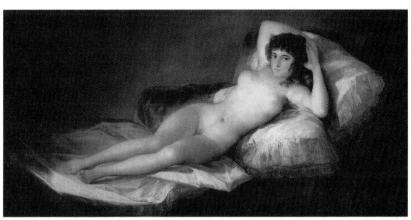

프란시스코 고야, **옷 벗은 마하**, 1800, 프라도 미술관, 마드리드
Francisco José de Goya Y Lucientes, *Les Maja desnuda,* 1800, Musée du Prado, Madrid

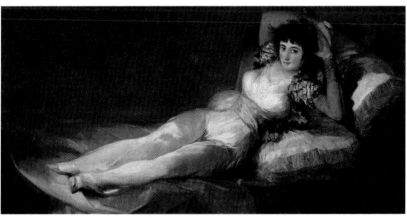

프란시스코 고야, **옷 입은 마하**, 1800, 프라도 미술관, 마드리드
Francisco José de Goya Y Lucientes, *Les Maja vestido,* 1800, Musée du Prado, Madrid

1800년에 고야가 그린 **옷 벗은 마하**와 **옷 입은 마하**는 이중 스캔들이 되었다. 첫 번째는 모델에 관한 것으로, 작가는 거기에 책임이 없었다. 두 번째는 주제에 관한 것으로, 누드는 에스파냐에서 금지되어 있었다.

지속되는 풍문이 알바 공작부인을 이 두 그림의 모델로 만들었다. '경박한 여자'라고 불렸던 이 엉뚱한 여인은 즐겨 추파를 던졌고, 고야는 그녀의 매력에 저항하지 못했다. 1799년에 출간된 고야의 판화 작품집 **변덕**(Caprices)의 많은 부분은 탐욕스럽고 지배적이었던 이 아름다운 미망인의 집착과 기이함과 충동적인 욕망에서 영감을 얻었다. 고야는 그녀를 넘볼 수 없는 자신의 신분도 잊고, 게다가 그녀가 자신을 거들떠보지도 않았지만 그녀에게 홀딱 반해 있었다. 그녀의 멋진 초상화들이 그의 무모한 열정을 증명한다.

만약 마하가 알바 공작부인이 아니라 탄력있고 부드럽고 발랄한 20대 여성을 재현한 것이라면, '평화 대공'이라고 불리던 전능한 고도이의 정부, '페피타 투도'라는 여성일 가능성이 크다. 그렇게 누드는 도발이었고, 스캔들은 선정적인 젊은 육체의 나른함에서 비롯했다.

이 도발적인 누드는 교회의 금지에 대한 도전이었다. 하지만 고도이는 그의 성에서 나약한 카를로스 4세와 특히 그의 애인이었던 색정광 마리아 루이사 왕비의 면전에 감히 이 그림을 걸어놓아도 자신이 처벌받지 않으리라는 확신이 있었다. 바로 얼마 전에 종교재판은 왕가의 누드화 소장품을 모두 불태우게 한 적이 있었다. 그리고 왕이 자기 궁전에 있던 티치아노의 **다나에**와 비너스 그림 태우기를 거부하자, 교회는 그 그림들을 눈에 띄지 않는 곳에 치우도록 조치했다.

평화 대공은 알바 공작부인 사후에 입수한 유혹적이고 화려한 벨라스케스의 **비너스의 단장** 옆에 자기 정부의 누드를 전시할 만큼 대담했다. 이런 보호

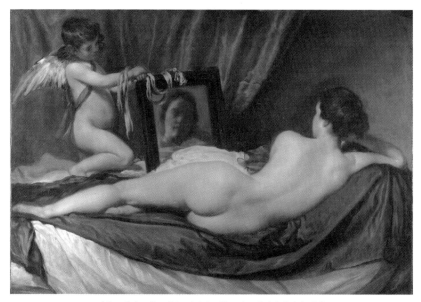

디에고 벨라스케스, **비너스의 단장**, 1647-1651, 내셔널 갤러리, 런던
Diego Velasquez, *Vénus à son moroir*, 1647-1651, National Gallery, Londres

덕에 고야는 스캔들을 피하고 종교재판의 벼락을 비켜갈 수 있었다. **옷 벗은 마하**를 완성하고 나서 얼마 뒤에 그는 왕실의 주문을 받아 **카를로스 4세의 가족**을 완성했다. 이 그림에는 망해가는 왕실의 훈장과 휘장으로 치장한 국왕 부처 주위에 우아한 차림의 왕자들과 공주들이 나란히 서 있다.

1808년 고도이가 실권하자, 종교재판은 두 **마하**를 '외설적 그림들'로 규정하여 유폐하고, '집시들'이라고 불렀다. 10년 후, 재판관은 보호자들에게서 버림받은 고야에게 이 금지된 누드를 주문한 사람의 이름을 대라고 추궁했다. 하지만 이후에 벌어진 정치적 사건들로 이 문제는 사람들의 기억에서 사라졌다. 게다가 그 이름은 이미 모든 이에게 알려져 있었다.

프란시스코 고야, **카를로스 4세의 가족**, 1800년경, 프라도 미술관, 마드리드
Francisco José de Goya Y Lucientes, *Charles IV et sa famille*, vers 1800, Musée du Prado, Madrid

유산된 스캔들이 되어버린 **옷 벗은 마야**는 프라도에서 자기 이름에 걸맞은 위치를 되찾았다. 즉 프라도 미술관의 대표작이 되었다.

12. 메두사 호의 이중 난파

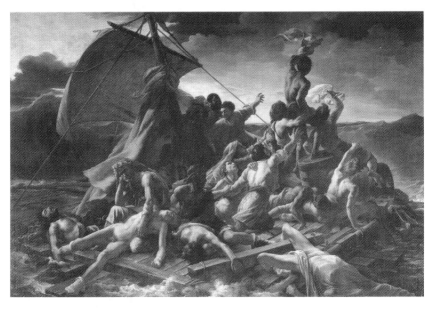

테오도르 제리코, **메두사 호의 뗏목**, 1819, 루브르 박물관, 파리
Théodore Géricault, *Le Radeau de la Méduce*, 1819, Musée du Louvre, Paris

제리코의 **메두사 호의 뗏목**에는 두 개의 스캔들이 있는데, 하나는 정치적인 것이고 다른 하나는 예술적인 것이다.

1816년 7월, 메두사 호는 조약에 따라 영국이 프랑스에 반환하는 세네갈의 영토 소유권을 인계받는 과정에서 조사단 임무를 맡았다. 그러나 다른 선박 세 척과 함께 엑스 섬을 출발한 이 배는 블랑 곶에서 멀지 않은 아르귄의 모래톱에서 파손된 뒤에 아프리카의 해안 먼바다에서 난파되었다.

선장과 고급 장교, 유력 인사들은 구명 보트를 타고 떠났지만, 나머지 승객들은 소량의 저장 식량과 함께 급조된 뗏목에 버려졌다. 배고픔, 목마름, 더위로 조난자들은 정신적 착란 증세와 공포 속에서 항해했다. 범선 아르귀스 호가 그들을 알아보고 구조할 때까지 끔찍한 광기가 이 불행한 사람들을 사로잡았고, 그들은 짐승의 울부짖음 같은 비명을 질러댔다. 그렇게 열다섯 명이 살아남았으나 그중 다섯 명은 육지에 도착하자 곧 목숨을 잃었다.

메두사 호의 끔찍한 모험은 중대한 반향을 일으켰다. 동반한 선박들을 유기한 무책임함, 선원들을 죽음으로 내몰고 자기들만 구명 보트를 독점했던 선장과 고급 장교들의 처신은 엄청난 스캔들의 원인이 되었다. 비판자들이 결집했고, 뗏목에서 발생한 끔찍한 이야기들이 퍼지면서 여론이 걷잡을 수 없이 들끓었다.

이탈리아에서 연수하며 고전적 교육을 마친 스물다섯 살의 젊은 화가는 메두사 호의 비극적 모험담에 마음이 흔들렸다. 제국에서 일어난 역사적 사건이 부추기는 소란과 환상에 사로잡힌 제리코는 이 참사의 전모를 밝히고자 심도 깊은 조사에 착수했다. 그리고 여러 차례 습작을 만든 끝에 그는 드디어 1819년 살롱에 **메두사 호의 뗏목**이라는 대작을 내놓았다. 이 거대한 작품은 난파자 중 한 명이 겹겹이 쌓인 사람들의 몸뚱이 사이로 멀리 보이는 범

선을 발견한 순간을 묘사했다. 이 그림을 출품한 화가는 대중의 지지를 받으리라고 믿었고, 자기 작품이 성공하고 정치적 반향을 일으키리라고 기대했다. 여론은 연일 신문이 보도하는 끔찍한 세부 사실들로 이 처참한 비극의 실체를 파악했다. 격렬한 논쟁이 일어났다. 화가는 과연 모든 이가 관람하는 살롱의 그림에서 이 참사의 극적인 강렬함을 과장해야만 했을까? 공공장소에서 공포를 조장하고 대중을 경악하게 하는 것이 옳은 일일까? "난파, 이토록 병적인 장면에 화가의 재능이 쓰일 수는 없다."며 『르 모니터 유니버설(Le Moniteur universel)』 신문은 이의를 제기했다. 작품의 예술적인 면에도 비난이 쏟아졌다. 『라 가제트 드 프랑스(La Gazette de France)』는 "인물도 일화도 여기서는 모든 것이 흉측하고 수동적이다. (…) 일말의 영웅주의도 위대함도 없고, 생기도 감수성도 기미조차 없다. (…) 이것은 마치 독수리 떼의 눈요기를 위한 작품인 것처럼 보인다."라는 논평을 기사로 내보냈다. 심지어 "예술가가 고의로 과오를 범하고, 작품을 망치려고 작정한 것이 분명하다."고 비난한 신문도 있었다. "데생의 부정확함, 통일성, 취향, 다양성의 결여"를 지적한 신문도 있었고, 특히 색의 부재에 대해서는 평론가들이 모두 입을 모아 제리코를 비판했다. 『르 주르날 드 파리(Le Journal de Paris)』는 화가에게 '투명성을 높이기 위해 바다를 다시 그리라'는 요구도 했다! 오로지 젊은 예술가들만이 화가를 방어했다. 그들은 인간의 몸에 대한 지식을 보면 화가가 고전주의의 가르침을 잊지 않았다는 것을 알 수 있다고 했다.

그러나 비판 일색의 논평에 맞서 미래의 저명한 역사가 미슐레는 가장 통찰력 있는 의견을 제시한다. 그의 관점에서 스캔들은 그림 자체를 뛰어넘어 더 총체적인 사실에서 비롯했다. "제리코는 그의 뗏목을 통해 프랑스의 난파를 그렸다. 그는 독자적이다. 어떤 반응의 도움이나 제공된 정보도 없이 미래를 향해 홀로 항해한다. (…) 이것은 영웅적이다. 그가 **메두사 호의 뗏목**에 실은

것은 우리 사회 전체, 프랑스 자체다. 사람들은 원본보다 더 혹독하고 진실한 이미지를 거부한다. 그들은 이 가혹한 그림 앞에서 뒤로 물러날 것이다."

미슐레의 논평은 단순하지 않았다. 어떤 비평가도 인체의 피라미드에 올라가서 셔츠를 흔들며 조난 신호를 보내는 사람이 흑인(세 명의 아이티 사람이 뗏목에 타고 있었다)이라는 사실에 주목하지 않았다. 흑인을 자주 모델로 썼던 제리코는 흑인 노예를 메두사 호의 난파자들에 포함했다. 제리코가 그렇게 프랑스 사회 전체를 재현했음을, 미슐레는 파악했다.

"하지만 보셨나요? 이 니그로[29]는 선창 바닥에 있지 않아요. 게다가 아마도 그가 다른 난파자들을 구합니다! 이 엄청난 불행 앞에서 갑자기 인종 간의 평등이 이루어졌다니 놀랍지 않습니까!"라고, 샤를 블랑은 쓴다. 한 사람의 흑인이 바로 **메두사 호의 뗏목**의 영웅이었다. 의심할 여지 없이 화가의 상징적 비판의 힘이 발휘된 결과였다. 수치스럽게도, 이 힘은 프랑스인들을 그들이 함부로 다루었던 식민지 주민과 대면시켰다.

1819년 제리코가 메두사 호를 그렸을 때 프랑스에서는 노예무역 폐지 운동이 시작되었고, 몇 년 뒤 결실을 보았다. 제리코의 그림이 선동적이었던 이것은 무엇보다도 이런 예지적 의미가 있었기 때문이었다.

29) Nègre: 에스파냐어와 포르투갈어로 "니그로"는 검은색을 의미한다. 현재 이 단어는 흑인 자신이 사용하는 경우를 제외하면 인종주의자의 용어다. 참고: 조제트 레이드보브 & 알랑 레이(감수), 『르 프티 로베르[*Le Petit Robert*]』, Le Robert; Paris, 2011, p. 1681. 역주

13. 쿠르베, 공공의 적

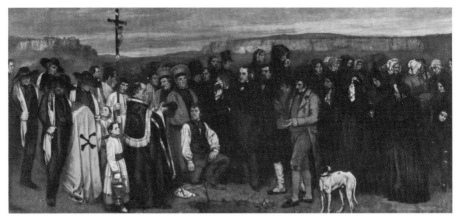

귀스타브 쿠르베, **오르낭의 매장**, 1849, 루브르 박물관, 파리
Gustave Courbet, *Un enterrement à Ornans*, 1849, Musée du Louvre, Paris

19세기 최초로 제리코는 보거나 느낀 사건이 통속적이든 충격적이든, 그것이 불러일으킨 감정을 주제의 대담성, 구성의 참신성, 붓질의 격렬함을 통해 그대로 표현할 수 있다고 주장했다. 현실 검증에 화가는 증인이다. 이런 현실주의적인 관념과 표현의 진실에 대한 추구는, 제리코의 작품에 거론된 사건의 끔찍함을 완화해줄 어떤 영웅담도 없다는 사실만큼이나 충격을 준다. 이 스캔들은 이 같은 이유들로 다른 많은 스캔들이 그 뒤를 따랐다. 제리코와 **메두사 호의 뗏목**은 선구적이었으며, 다비드와 그의 제자들의 복고적 교리에서 풀려난 예술의 표현은 이때부터 자유로워졌다. 그러나 정신적·시각적 순응주의와 이미지가 주는 위안에 애착을 느끼는 지배적 부르주아와 '정숙한 사람들'은 이런 표현에 당황하고 충격받아 배척하는 반응을 보였다.

들라크루아에게 그렇듯이 보들레르에게 그림은 예술가가 성찰한 자연이고, 예술가의 내밀한 사유의 표현이었다. 또한, 그림은 보는 이의 영혼을 뒤흔들고, 그가 습관과 통념에서 벗어나 창조자의 세계에 합류하게 하는 예술가의 표현과 충동의 번역이다. 쿠르베에게 예술은 '존재하는 현실적인 것들의 재생산'일 것이다.

들라크루아는 제리코처럼 '참여적' 화가다. 그는 재현된 사건을 불쾌하게 여기는 청중을 격분시킨다. 그의 걸작 중 하나로 1831년 살롱에 전시된 **민중을 이끄는 자유의 여신**은 일반 대중에게 너무도 강렬했고, 이 작품에서 민중 봉기의 선동을 본 부르주아들은 충격에 빠졌다. 새로운 왕 루이 필립은 스캔들을 피하고자 신중하게 뤽상부르 궁의 로얄 미술관으로 그림을 가져왔고, 고작 몇 달 동안만 전시되었으나 다양한 반론에 노출되었다. 결국, 이 그림은 보존 창고에 들어갔다가 들라크루아에게 반환되었다.

사고방식은 진보하고, 부르주아는 권력, 판단, 취향의 힘을 독점한다.

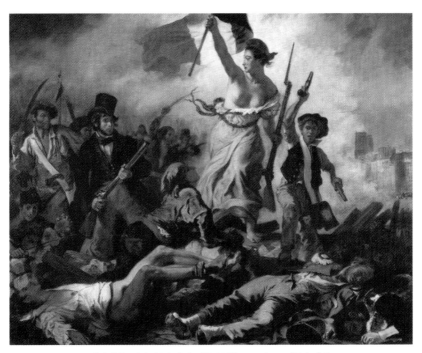

외젠 들라크루아, **민중을 이끄는 자유의 여신**, 1830, 루브르 박물관, 파리
Eugène Delacroix, *La liberté guidant le peuple*, 1830, Musée du Louvre, Paris

1850년 살롱에서 쿠르베의 놀라운 작품, **오르낭의 매장**은 환영받지 못했다. 이 장면은 '폭력적 상스러움'과 오르낭 주민의 추레한 얼굴들로 부르주아 관람객들에게 충격을 안겼다. 샹플뢰리는 "이것은 시골의 추함이다!"라고 단언했다. 스캔들은 총체적이었다. 비평가 필립 드 셰네비에르[30]는 그림에서 "재판관들에 대한 무지하고 불경한 캐리커처"만을 보았다. 에티엔 들레클뤼즈

30) Charles-Philippe Chennevières-Pointel(1820-1899): 프랑스의 미술사학자. 뤽상부르 미술관의 학예사, 보자르의 관리 책임자를 맡기도 했다. 역주

는 "예술에 관해서는 (…) 이 구성에서 그 그림자조차 없다."고 단언했다. 그는 한술 더 떠서 이렇게 말했다. "이번에 쿠르베에 의한 것처럼, 아마 단 한 번도 추함에 대한 숭앙이 이토록 솔직하게 이루어진 적은 없었다. (…) 관람자들은 (…) 서둘러 그림 앞에서 자리를 뜨며 이렇게 외친다. '세상에! 이렇게 추할 수가! 사람들을 이토록 끔찍하게 그리는 것이 가능한가!'" 쿠르베는 "그리는 것은 보는 것이다."라고 대답한다.

그는 **메두사 호의 뗏목**의 제리코와 **민중을 이끄는 자유의 여신**의 들라크루아를 잇는다. 상상적인 것의 끝, '비현실'의 끝은 세계의 이상적 형상화의 끝, 전설과 신화의 끝, 영웅적 행동의 끝, 역사의 전설적 인물의 끝이라고, 앙드레 말로는 말했다. 현실에서 분리된 몽상적이고 초월적인 허구의 예술이 종말에 다다랐다. 그리고 새롭게 시작하는 예술에 대해 쿠르베는 말하기보다 재현하고 싶어 했다. 그가 일으킨 스캔들의 핵심은 '회화가 이제 순수한 미학적 질서에 속하기보다는 현실적으로 풍습을 반영한다'는 데 있었다. 부르주아들은 이런 회화를 모독으로 받아들였고, 서민들의 사회적 요구를 부추기는 선동으로 여겼다. '괴롭히고 싶어지는 사람'(타바랑의 표현)처럼 생긴 이 오르낭 출신 화가는 그의 명성과 세속성, 그의 사회주의 친구들과 함께 공중도덕과 공공질서에 대한 위협이었다. 하지만 성향이 급진적인 사람들은 그를 '민주주의 예술의 메시아'로 규정하고, 그의 작품에서 도래할 혁명의 기운을 감지했다. 셰네비에르는 쿠르베가 '회화 예술의 블랑키'[31]라고 망설임 없이 말했다. 물론, 이 표현은 찬사가 아니었다.

1853년 살롱에서 **목욕하는 여인들**, **레슬링하는 사람들**, **잠에 빠진 방적공**은 심사위원들의 심사는 무사히 통과했지만, 대중의 평가를 통과하지는 못했다. 사

31) Ausust Blanqui(1805-1881): 프랑스, 철학자, 정치인. 사회주의 혁명가. 역주

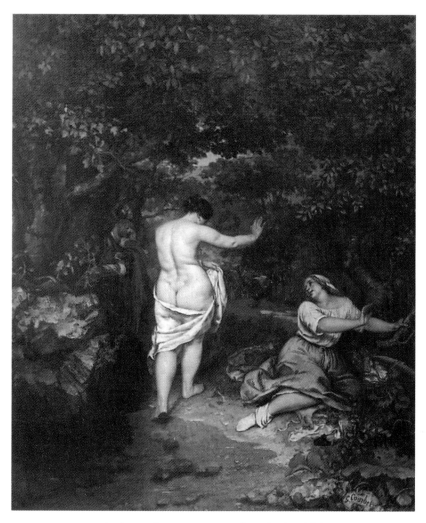

귀스타브 쿠르베, **목욕하는 여인들**, 1853, 파브르 미술관, 몽펠리에
Gustave Courbet, *Les Baigneuses*, 1853, Musée Fabre, Monpellier

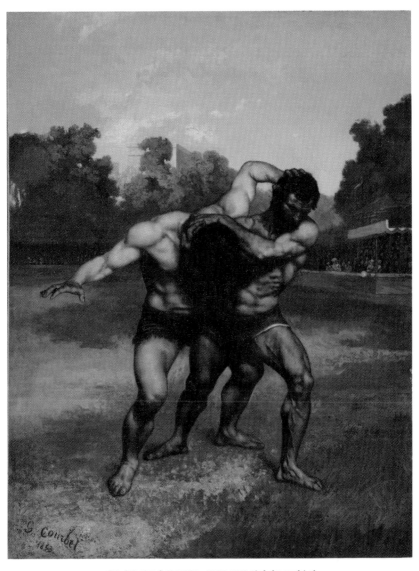

귀스타브 쿠르베, **레슬링 하는 사람들**, 1853, 부다페스트 미술관
Gustave Courbet, *Les Lutteurs*, 1853, Musée des beaux-arts de Budapest, Budapest

13. 쿠르베, 공공의 적

람들은 고상한 취향과 단정함을 고의로 훼손한 화가의 당돌함에 겁을 먹었다. 특히, **목욕하는 여인들**은 고약한 스캔들을 일으켰다. 황제 부부가 살롱을 방문했을 때 황후 외제니는 이 그림에 등장한 인물을 보고 "힘센 말 한 마리를 그려놓았군요!"라고 비난의 언어로 호되게 매질했다. 게다가 관람객의 반응도 경찰을 부추겨 이 그림을 벽에서 떼어내도록 했다.

통통하게 살이 잘 오른 누드, 프랑슈콩테 지방의 연못과 숲을 배경으로 엉덩이가 아름다운 비너스의 관능적인 대담함은 관람객들을 기대 어린 쾌락으로 초대한다. 이것은 그토록 미움받던 현실주의 자체의 이미지이며, 추함에 대한 옹호다. "쿠르베는 추함의 매너리스트다!"라고, 테오필 고티에는 선언했다. 그가 이 화가를 싫어했던 것은 놀라운 일이 아니다. **오르낭의 매장**을 찬미하고 **아틀리에**를 칭찬했던 들라크루아조차도 이 작품에서 "주제의 저속함과 무가치성"을 지적하며 가차 없이 냉소적인 평가를 내렸다. "이 뚱뚱한 부르주아 여자의 뒷모습, 다 벗은, 천 조각 하나를 제외하고는 (…) 간신히 엉덩이 아래쪽을 가리는(…)."

그러나 쿠르베는 이들 혹평에 당당하게 대응한다. "중요한 것은 내가 그리는 대상이 아니라, 내가 그리는 대상 속에 나 자신을 담는 것이다."

14. 도미에, 시대의 고발자이자 보도자

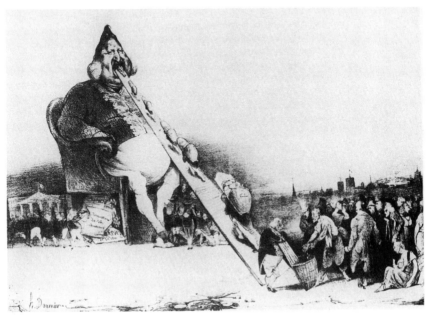

오노레 도미에, **가르강튀아**, 1831
Honoré Daumier, *Gargantua*, 1831

루이 필립이 스스로 프랑스 왕으로 즉위한 지 4개월 후인 1830년 11월 4일, 샤를 필리퐁은 풍자 저널 『라 카리카튀르(La Caricature)』를 설립했다. 도미에는 이 신문 삽화가 중 한 사람이었다. 그의 석판화들은 동시대인들을 재치있지만 신랄하게 조롱했으므로 모든 이가 좋아하지는 않았다. 그래도 그는 대중적으로 큰 성공을 거두었다. 심지어 왕도 그의 풍자를 보고 미소 지었다.

도미에가 왕좌에 앉은 거대하고 그로테스크한 가르강튀아[32]로 왕을 재현하기 전에는 그랬다. 괴물 같은 왕은 훈장을 두르고 성직록을 받는 자의 모습으로, 굶주리고 분개한 민중이 가져온 금화를 토할 때까지 삼키고 있었다. 이제 왕은 도미에의 풍자를 보고 미소 짓지 않았다. 그래도 화가는 아랑곳하지 않고 타락한 체제, 아첨꾼들, 협잡꾼들, 부패한 관리들과 왕에 대한 공격을 멈추지 않았다. 결국, 도미에는 중죄 법원에 소환되었다가 1832년 5월 31일 7개월 형을 받고 수감되었다.

스캔들은 이제 위험한 풍자를 즐기던 대중 쪽이 아니라 풍자 화가를 감옥에 가둔 권력 쪽으로 넘어갔다. 예술가들은 탄압하고 검열하고 처벌하는 자들에게 저항한다. 그리고 권력은 표적을 혼동하지 않는다. 만약 모든 것이 정치적이라는 사실을, 혹은 그렇게 될 수 있다는 사실을 보여주는 작품을 꼽으라면, 그것은 발자크의 『인간희극』을 서사적·대중적·반체제적 영역에서 연장한 도미에의 작품일 것이다. 그의 무기인 캐리커처는 '뜨겁고'도 냉정한 증인의 성격을 갖추고 시사적인 인물들을 풍자했다. 그의 캐리커처는 끊임없는 스캔들이고, 군더더기 없이 간결하면서도 공격적인 몇몇 선이 제대로 요약한 스캔들이다.

"만약 선택해야만 한다면, 나는 민중이다." 쿠르베에게 영향을 받은 도미

32) 16세기 프랑스 작가 프랑수아 라블레(François Rabelais, 1483-1553)가 1535년 출간한 풍자 소설 속의 인물. 역주

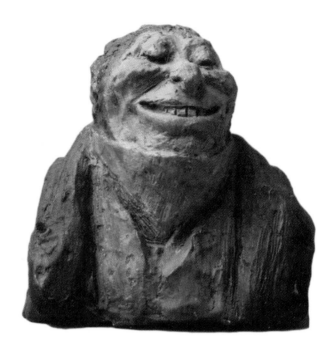

오노레 도미에, **오귀스트 일라리옹 드 케라트리 백작**, 오르세 미술관, 파리
Honoré Daumier, *Auguste Hilarion, compte de Kératry*, Musée d'Orsay, Paris

에는 이렇게 선언했다. 그는 예술가이지만, 조물주가 아니며, '그림 기술'로 살아가는 장인이자, 노동자, 프롤레타리아 계급이다. 들라크루아 같은 정신의 왕자들이나 앵그르(Jean Auguste Dominique Ingres, 1780-1867)처럼 체제에 복무하는 고위 성직자와 달리 그는 미래의 불복종자들에게 길을 열어준 중요한 저항가다. 그리고 그가 일으킨 스캔들은 새로운 예술의 스캔들, 미학을 대체하는 이데올로기의 스캔들이다. 도미에가 불공정한 사회를 비판하고 있을 무렵에 마르크스와 엥겔스가 1848년 그 여파가 막대할 「공산당 선언Communist Manifesto」(1848)을 발표한 것은 절묘한 우연이었을까?

오노레 도미에, **트랑스노냉 거리, 1834년 4월 15일**, 석판화, 『라소시아시옹 망슈엘』에 게재
Honoré Daumier, *Rue Transnorain, le 15 avril*, 1834, lithographie parue dans *L'Association mensuelle*

　도미에는 또한 정치가들, 법조인들, 저명인사들을 점토로 빚고 색칠했다. 그들은 기괴하고 흉측한 괴물 같은 얼굴의 광대들로 희화화되었다. 그러나 그는 캐리커처를 하는 것으로 만족하지 않았다. 조각칼을 메스처럼 사용해서 점토로 만든 두상의 코를 늘이고, 볼을 움푹 파고, 눈 구멍을 뚫고, 두개골을 늘어뜨리며 인간의 나약함, 우둔함, 물욕, 맹목성, 부도덕, 자기도취, 오만을 드러냈다. 필리퐁은 이 주먹만 한 조각품들을 신문사 진열대에 전시했고, 이것은 대중적으로 엄청난 성공을 거두었다.

　도미에는 석판화 **트랑스노냉 거리, 1834년 4월 15일**에서 저널리스트 고발자가 되었다. 그는 이 작품을 통해 봉기가 있었을 때 총이 발사된 파리의 한 건물에서 군대가 주민을 학살했다는 사실을 알렸다. '민중 공화국의 고야'라고

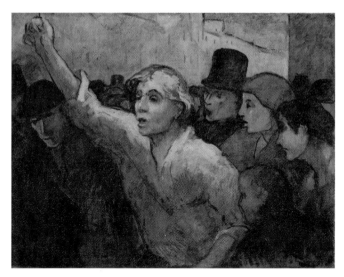

오노레 도미에, **봉기**, 필립스 컬렉션, 워싱턴
Honoré Daumier, *L'Émeute*, (après 1848), The Phillips Collection, Washington

불릴 만한 도미에는 체제 고발에 이번처럼 멀리 나아간 적이 없었다. 탄압에서 비롯한 공포가 극심했기에 권력이 그를 재판에 넘기지 않았어도 석판은 파괴되어야 했다. 그를 권력의 칼날에서 구했던 것은 바로 스캔들이었다. 이처럼 예술에서 스캔들은 때로 진실과 자유와 같은 편에 선다. 스캔들은 대중을 흔들고, 일깨우고, 걱정시키며, 이로써 진보를 강제하는 역할을 한다.

고발자는 또한 보도자였다. 1848년 혁명에서 영감을 얻었던 **봉기**는 분노와 증오의 형상들과 함께 그가 실시간으로 '목격했던' 현장이다. **봉기**는 표현력이 풍부한 스타일과 과격한 단순화를 보여주고, '완성되지 않은 듯한' 인상을 준다는 점에서 **바리케이드 위의 가족**이나 **폭도의 머리**와 유사하다. 보들레르가 말한 '끔찍함과 통속적인 현실'은 여기에서 역사의 한 페이지가 되었다.

15. 부르주아, 농민 의식에 떨다

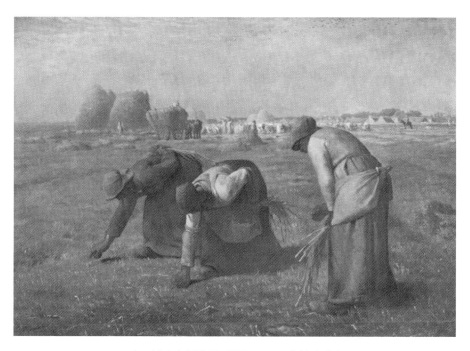

장 프랑수아 밀레, **이삭 줍는 여인들**, 1857, 오르세 미술관, 파리
Jean-François Millet, *Les Glaneuses*, 1857, Musée d'Orsay, Paris

 '정숙한 사람들'은 어려운 시간을 겪게 된다. 쿠르베와 도미에는 1830년
과 1848년의 혁명으로 조성된 불안정한 분위기에 생기를 불어넣었다. 그들
은 대담하게 이미지로부터 회화를 해방했고, 풍습과 사회를 묘사하는 능력
을 예술에 돌려주었으며, 권력의 탄압에 맞선 민중의 힘겨운 삶에서 영감을
얻은 인간 드라마를 화면에 담았다.

 밀레와 앙리 루소(Henri Rousseau, 1844-1910)를 포함하여 독학자, 프롤레타리
아, 현실주의자, 민주주의 지지자인 바르비종 화가들[33]은 부르주아들을 두려
움에 떨게 했다. 밀레는 "나는 예술에 관해 확고한 생각을 품고 왔으며, 그 생
각을 절제하지 않을 생각이다."라고 선언했다. 밀레는 친구 알프레드 상시에
에게 이렇게 고백한다. "조금 더 사회주의자 쪽으로 여겨질 위험이 있겠지
만, 예술에서 인간적인 측면, 진솔하게 인간적인 측면이 가장 나를 감동시키
는 부분일세." 그러나 밀레는 농민들의 힘겹고 비참한 삶에서 영감을 얻어
사회적 주제들을 다뤘지만 혁명가는 아니었다. "나는 한 번도 정치적 변론의
장을 만들 생각이 없었다."고 도미에의 친구 밀레는 고백했다. **씨 뿌리는 사람**
은 화가 자신도 놀랐듯이 1850년 살롱에서 공화주의 그림으로 여겨졌다.

 처음에 밀레의 농민들은 배척의 대상이라기보다는 호기심의 대상이었
다. 1857년 살롱에서 비평가들은 **이삭 줍는 여인들**을 조롱했다. 그러나 6년 후,
마네의 **풀밭 위의 점심 식사**가 일으킨 스캔들의 해였던 1863년 살롱에서 **괭이를
든 사람**은 부르주아 관람객들의 적의에 찬 증오의 대상이 되었다. 그들은 농
민을 '그림 같은 목가적 환경에서 살아가는 평화로운 사람'이라는 고정관념

33) Les peintres de Barbizon: 1822년부터 여러 예술가가 간(Ganne) 여인숙에 자리 잡고 퐁텐블로 숲에서 이젤을 펼치
고 그림을 그렸다. 그중 루소(Théodore Rousseau, 1812-1867)와 밀레가 대표적인 화가다. '바르비종 화파'라는 이름은
예술의 개념이나 이론의 단위라기보다 화가 친구들의 모임이라는 의미로 부여되었다. 참고: 피에르 카반, 『예술 사전
[*Dictionnaire des Arts*]』, Les Éditions de l'Amateur, Paris, 2000[Bordas: 1971], p. 106. 역주

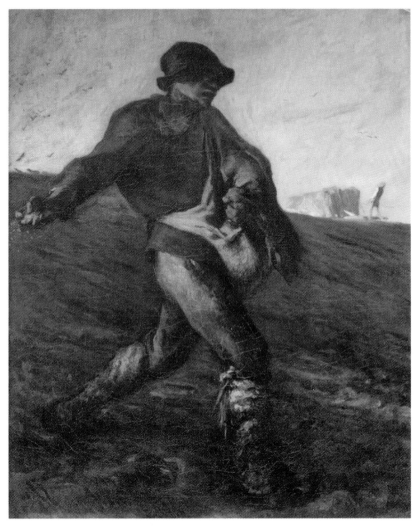

장 프랑수아 밀레, **씨 뿌리는 사람**, 1850, 파인아트 미술관, 보스턴
Jean-François Millet, *Le semeur*, 1850, Museum of Fine Arts, Boston

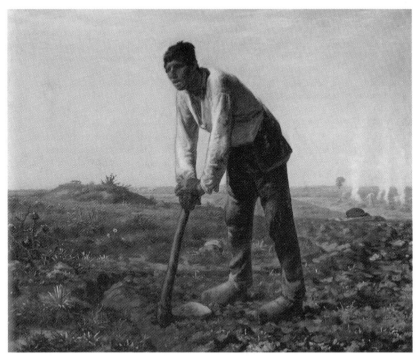

장 프랑수아 밀레, **괭이를 든 사람**, 1863, 폴 게티 미술관, 로스앤젤레스
Jean-François Millet, *L'Homme à la houe,* 1863, J. Paul Getty Museum, Los Angeles

으로 받아들일 뿐, 특정한 사회계층에 속하는 동시대인으로서 실존하는 그 야생적인 면모를 받아들인 것은 아니었다. 가장 둔감한 비평가 중 한 사람인 폴 드 생빅토르는 **괭이를 든 사람**을 두고 "저 사람은 일하러 온 것인가, 아니면 누군가를 죽이러 온 것인가?"라고 물었다.『피가로(Figaro)』의 한 비평가는 뻔뻔하게도 **이삭 줍는 여인들**을 보고 "아이들은 멀리 떨어뜨려야 한다. (⋯) 이 세 명의 이삭 줍는 여인 뒤에는 1793년 민중 봉기 때 등장했던 창과 단두대가 어른거린다."라고 썼다.

부르주아 계급에 두려움을 심어주었던 화가 밀레는 아이러니하게도 '사회주의자들'의 비방과 그들의 폭력 사용 요구에 격분했던 온건 보수주의자였다. 코뮌[34]은 그에게 끔찍한 사건이었고, 코뮌 가담자들은 '비참한 것들'이었다.

괭이를 든 사람은 밀레가 일으킨 유일한 스캔들이 아니었다. 인상적이고 근엄한 농촌의 의식인 **송아지의 탄생**은 예배 행렬과 동일시되면서 1864년 살롱에서 신성모독으로 낙인찍혔다. 그림은 항의의 봇물을 터뜨렸고, 이에 대해 화가는 자신의 관심을 끈 것은 무엇보다도 짐꾼들 발걸음의 리듬이었다고 항변했다. 농민들의 삶에서 '송아지의 탄생'이라는 사건에 관해 화가는 '중압감이 지배적이다'라고 설명했다. 하지만 사실 이 같은 주제를 감히 재현하려고 했던 사람은 아무도 없었다. 밀레의 시선은 예술 테러리스트의 시선이 아니라 그가 함께 살아가기로 선택한 농민 계층에 대한 주의 깊고 열정적인 관찰자의 시선이었다. 그의 그림이 일으킨 스캔들과 고발은 밀레를 놀라게 했고 시련에 빠뜨렸다. 그의 작품은 쿠르베와 도미에의 작품처럼 근본적인 예술적 진보의 지표였다. 예술가는 그가 다루는 주제와 살아 있는 관계를 맺어야 하고, 주제가 그에게 불러일으키는 감정을 전달해야 하며, 그가 보고 느끼고 상상하는 것을 해석해야 한다. 아카데미의 득세와 부르주아의 적대적 몰이해에 맞서 리얼리즘은 재발명되어야 했다.

34) Commune: 혁명 세력의 바스티유 점거 이후 파리 시청에 자리 잡은 혁명 정부. 1789~1795년 지속되었다. 참고: 폴 로베르(감수), 『르 로베르 백과사전[Le Robert encyclopédique des noms propres]』, Le Robert, Paris, 2008, p. 539. 역주

16. 마네 혹은 진실의 스캔들

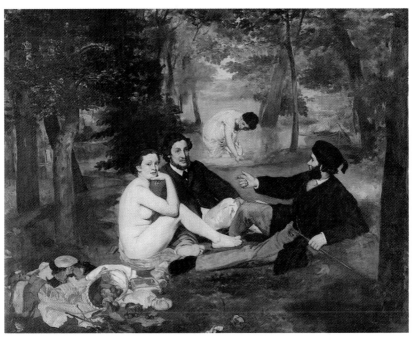

에두아르 마네, **풀밭 위의 점심 식사**, 1863, 오르세 미술관, 파리
Édouard Manet, *Le déjeuner sur l'herbe*, 1863, Musée d'Orsay, Paris

화가를 급진적인 존재로 바라보는 시선은 부르주아 계층의 괄목할 만한 성장과 일치한다. 부르주아는 중도적인 취향을 대표하고 있었고, 질서와 상식과 명료함에 대한 그들의 욕구를 가로막는 모든 것을 거부했다. 이 유복한 미술 애호가인 새로운 계급은 살롱에 드나들었고, 비평에 관한 아카데미의 일방적 결정에 따라 작품에 찬사를 보내거나 조소를 보냈다. 스캔들이냐 찬양이냐가 미학적 시금석이었다.

에두아르 마네는 유복한 가정의 아들로, 자유주의자·혁신가로 여겨지기를 바랐던 변변찮은 스승 토마스 쿠튀르에게 그림을 배웠다. 그는 쿠르베와 들라크루아를 흠모했고, 보들레르와 교류했으며 들라크루아를 직접 찾아가기도 했다.

황제의 바람에 따라 1863년 5월 15일 공식 살롱과 연계해서 낙선자들을 위한 살롱이 열렸다. 그리고 한 전시실에서 세 점의 누드가 특히 관람객의 관심을 끌었다. 보드리(Paul Jacques Aime Baudry, 1828-1886)의 **진주와 파도**(La Vague et la Perle) 그리고 카바넬(Alexandre Cabanel, 1823-1889)의 **비너스의 탄생**(La Naissance de Vénus)은 관람객과 비평가의 넋을 빼앗았다. 반면 세 번째 누드, 마네의 **목욕** 혹은 **풀밭 위의 점심 식사**는 스캔들을 일으켰다. 옷을 입고 있는 두 신사 사이에 앉아 있는 벌거벗은 여인의 출현에 사람들은 경악했고, 격분한 검열자들은 '슬프고 기괴한 노출' '부조리한 구성' '여름방학 때 놀러 온 중학생들의 장난' 등 온갖 표현을 빌려 일제히 비난을 쏟아냈다. 라파엘로의 작품을 판화로 옮긴 라이몬디(Marcantonio Raimondi, 1488-1534)의 작품을 모방했다는 지적이나, 조르조네(Giorgione, 1477?~1510)의 **전원의 연주회**(La Tempesta)에서 영향을 받았다는 지적은 사람들이 정숙치 못한 패러디를 비난하려고 내세운 주장들이었다. 거부는 전적이었다. 조르주 바타유는 "한편으로 대중적 취향과 다른 한편으로 예술이

시간이 흐름에 따라 새롭게 만드는 변하기 쉬운 아름다움 사이의 대립은 마네 이전에 이토록 완벽한 적이 없었다."라고 말했다. 대중은 이 작품에 대해 왜 이토록 증오에 차 있었을까? **풀밭 위의 점심 식사**가 보는 이를 불편하게 하는 것은 사실이다. 마네는 원근법, 색의 조화, 미묘한 톤, 음영 등 모든 면에서 모든 학파의 주장을 완전히 무시했다. 회화의 '정상성'에 대한 거부는 두 프록코트 사이 누드의 출현보다 더 지독하다. 이 작품은 감정에서 나온 것이라기보다 '반란의 충격'에서 나왔다. 이 충격은 마네를 똑같은 신선함을 유지한 채 화폭을 열 번이고 스무 번이고 지우고 다시 그리게 하는 화가의 에너지와 열정을 표현하게 했다. 그는 현재 삶에서 영웅적인 측면을 부각하는 아카데미풍 화법을 반대하고, 거칠게 형상화한 형태와 솔직한 색들과 과거 거장들이 작업한 이래 잊힌 순수한 시각으로 삶을 표현한다.

이 강렬하고 빠른 감각은 아카데미적인 '마무리'에 길들여진 대중의 취향과 상충한다. 이것은 현대성의 스캔들이다.

마네 자신이 "과거의 회화를 전복하는 것도 아니고, 새로운 회화를 창조하는 것도 아니다."라고 선언했듯이, 그는 이 스캔들을 혁명으로 여기지 않고 자연으로의 회귀로 여겼다. 마네는 대중이 열광하는 주제를 과장된 상상력으로 표현한 역사화를 버리고, 회화가 회화 자체로 예술의 자율성을 획득하는 길을 열었다.

놀라운 것은 **풀밭 위의 점심 식사**가 사람들을 웃게 했다는 것이다. 낙선자들을 위한 살롱을 '코미디 전시'라고 부르자고 제안하며 조롱하는 사람들도 있었다. 그들이 이 화가들의 그림을 재미있다고 했던 것은 이런 주제로 그린 그림을 심각한 것이 아니라 장난으로 여겼기 때문이었다. 그들은 아이들을 집에 두고 여흥을 즐기러 어른들끼리 낙선 살롱전에 왔다.

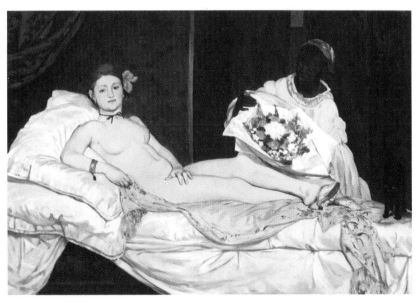

에두아르 마네, **올랭피아**, 1863, 오르세 미술관, 파리
Édouard Manet, *Olympia*, 1863, Musée d'Orsay, Paris

기자이자 비평가 에르네스트 셰노는 이렇게 해설했다. "마네는 '중산층을 놀라게 해서' 유명해지려고 한다. 무슈 프뤼돔[37]의 수치심을 자극하는 것은 이 엉뚱한 유머가 있는 젊은 수재에게 재미의 원천이다. 그는 바로크적 주제를 선택해서 남자 옷을 입힌 소녀를 소파에서 뒹굴게 하거나 마조 복장으로 서커스에 나오게 한다." 셰노는 단언했다. "하지만 **풀밭 위의 점심 식사**가 단순히 젊은날의 꿈으로 끝나지 않게 조심해야 한다. 마네는 소묘와 원근법을 배워야 하고 '스캔들을 일으킬 목적으로 선택'한 주제들을 포기해야 한다."

마네에게는 재능이 있는가? 만약 그렇다면 그는 단지 대중을 조롱했을 뿐

37) M. Prud'homme: 앙리 모니에가 창작한 인물로 진부하고 허풍 떨며 우스꽝스럽고 보잘것없으며 자만에 가득 찬 인물의 전형이다. 참고: 조제트 레이드보브 & 알랑 레이(감수), 『르 프티 로베르[*Le Petit Robert*]』, Le Robert; Paris, 2011, p. 2060. 역주

티치아노, **우르비노의 비너스**, 1538, 우피치 미술관, 피렌체
Tiziano Vecellio, *Venere di Urbino*, 1538, Galleria degli Uffizi, Firenze

이다. **풀밭 위의 점심 식사**는 거의 아무도 이해하지 못했고, 대중과 평단의 비방
과 조롱을 받았다. **올랭피아**가 일으킨 스캔들은 더 참혹했다. 티치아노(Vecellio
Tiziano, 1488-1576)의 **우르비노의 비너스**를 참고로 삼아 마네는 그의 모델인 호박색
몸의 아름다운 빅토린 뫼랑을 푸른빛이 도는 순백의 흐트러진 침대에 눕혔
다. 흑인 하녀는 그녀에게 환상적인 꽃다발을 가져오고, 잠에서 깬 검은 고양
이는 시트 위에서 기지개를 켠다.

 올랭피아는 아카데미적인 누드가 여러 점 포함된 1865년 살롱에 받아들여
졌다. 하지만 잠자리에서 쿠션에 기대 살짝 몸을 일으킨 마네의 누드는 관람
객을 사로잡고 관람객에게 도전한다. 어떤 신화의 누드도, 어떤 내밀한 누드

도 이 불손한 자세를 허용하지 않았을 것이다. 이 누드는 쾌락의 소녀, 실내화를 벗기 바로 전에 알몸으로 누운 창녀다. 남성의 접근을 추측할 수 있다. 조르주 바타유는 "그녀는 아름다움에 완벽하게 초연하다… 모든 치장을 벗어버려 새롭게 발견된 여왕이다."라고 썼다.

그러나 쥘 클라레티는 『라티스트(L'Artiste)』에서 이렇게 평한다. "배가 누런 이 하렘의 여자, 어디서 주워 왔는지 알 수 없는 이 비천한 모델은 무엇인가? 그런데 누가 올랭피아를 재현한다고 우쭐거리나? 무슨 올랭피아? 의심할 여지 없이 화류계 여자다."

올랭피아의 스캔들은 **풀밭 위의 점심 식사**의 스캔들을 잇는다. 이 세련된 파리 사람, 여성들의 멋쟁이 친구 마네는 폭탄을 던지는 것 같은 사람이었지만, 혁명가와는 거리가 멀었다. 그는 사람들이 관능적인 빅토린의 매력적인 누드에 부여하는 에로틱한 비유에 놀랐고 유감스러워했으며 심지어 경멸당했다고 느꼈다. 그렇다면 마네가 원한 것은 무엇인가? 놀라게 하는 것? 뒤흔드는 것? 어떤 이들은 조소적이고 또 어떤 이들은 공격적인 평단의 반응, 경멸적인 희화화는 그를 불쾌하게 했다. 그는 심지어 여러 차례 자기 그림을 찢어버릴 뻔했다.

보들레르는 스캔들을 믿지 않았다. 친구 마네의 '무척 빛나고 가벼운 역량'을 잘 아는 보를레르는 브뤼셀에서 친구에게 단호히 훈계하며 "화가들은 당장 성공하기를 원한다."고 안타까워했다.

1866년 5월 에밀 졸라는 마네를 찬양하는 여러 편의 기사를 일간지 『레벤느망(L'Événement)』에 게재했는데, 그는 마네가 성실하고, 겸손하고, 스캔들 따위를 찾지 않는 화가라는 이미지를 부각했다. 하지만 이 기사들 때문에 졸라는 결국 이 신문과 더는 함께 일할 수 없게 되었다. 그래도 졸라는 다음 해 **올**

에두아르 마네, **그리스도와 천사**, 1864, 메트로폴리탄 박물관, 뉴욕
Édouard Manet, *Le Christ aux anges*, 1864, Metropolitan Museum of Art, New York

랭피아에 관해 호의적이고 감동적인 기사를 『라 르뷔 뒤 디스너비엠 시에클(La Revue du XIXe siècle)』에 게재했다. 그는 마네의 작품에 대한 사람들의 분노가 사라졌으리라고 믿고 싶어 했지만, 상황은 그렇지 않았다.

마네는 과거의 유명한 작품들을 전거로 삼았지만, 거기에 전통을 뒤흔들려는 의도가 있었던 것은 아니다. 그는 단지 솔직하고 깔끔한 솜씨, 현대적 취향에 걸맞은 명쾌한 기술로 회화의 비밀들을 이해하려고 했을 뿐이다. 자신이 역사화에 반대하지 않는다는 것, 나아가 모호함이 함축된 호색한 인물에 사로잡히지 않았다는 것을 증명하기 위해 그는 전시장에서 **올랭피아** 바로 옆에 환한 빛을 받은 탄탄한 몸집을 그려놓은 놀라운 자연주의적 해부도, 작가가 혹시 자기 회화에 상상적 요소를 수용한 것은 아닌지 묻게 하는, 천사들에 둘러싸인 그리스도를 그린 **그리스도와 천사**를 걸어놓았다. 하지만 관람객들은 이 작품도 역시 옆의 작품만큼이나 화가의 의도를 잘못 해석했다.

이는 쾌락과 종교가 근접한 이중 스캔들이었다. 졸라가 어떻게 생각하든, 사람들은 모욕적인 경멸의 언어로 마네를 헐뜯었다. 캉틀루브라는 자는 『르 그랑 주르날(Le Grand journal)』에 "곧 어머니가 될 여성들과 어린 소녀들은, 그들이 신중하다면, 이 광경에서 멀리 달아나려고 할 것이다."라고 썼다.

왜냐면 마네의 예술은 '어떤 엉뚱함, 그 이상'에 있기 때문이다. 사람들은 **올랭피아**의 자리를 바꾸어야 했고, 살롱 전시실의 맨 마지막 방, 관람객들의 시선에 닿지 않는 문 위 높은 곳으로 옮겨야 했다. 하지만 그렇게 멀리 떨어졌어도 그림은 '받아들일 수 없는 저속함의 선입견'으로 고정된 시선을 피할 수 없었다.

졸라는 말했다. "쿠르베나 강하고 누그러뜨릴 수 없는 성향의 모든 예술가처럼 마네의 자리도 바로 루브르다." 보들레르는 **올랭피아**에 대해 모호한

에두아르 마네, **피리 부는 소년**, 1866,
오르세 미술관, 파리
Édouard Manet, *Le Joueur de fifre*, 1866,
Musée d'Orsay, Paris

태도를 보였지만(그는 2년 뒤인 1867년에 사망했다.), 졸라는 거의 홀로 마네를 지속적으로 방어했다.

피리 부는 소년은 1866년 살롱에서 거절되었다. 반면에 **아틀리에에서의 점심 식사**는 **발콩**과 함께 1869년 살롱에 받아들여졌지만, 둘 모두 잘못 이해되었다. **아틀리에에서의 점심 식사**는 마네가 처음으로 진짜 '자연주의'[38] 주제를 다

38) Naturalisme: 18세기의 아카데미에 의하면 자연주의(naturalisme)는 "자연의 정확한 모방"을 의미한다. 하지만 19세기 후반부터 이 용어는 사실주의 문학의 영향으로, 현재 쓰이는 의미가 강조되었다. 1863년 살롱에서 비평가 카스타냐리(Castagnary)는 "자연의 힘과 강렬함을 최대한 끌어내며 자연을 재생산"하는 의미를 부여했고, 1876년 비평가

에두아르 마네, **발콩**, 1868-1869, 오르세 미술관, 파리
Édouard Manet, *Le Balcon*, 1868-1869, Musée d'Orsay, Paris

16. 마네 혹은 진실의 스캔들

룬 작품이었다. 그는 이 방향으로 작업을 계속해서 10년 후에는 **맥주잔을 든 여종업원**을, 1881-1882년에는 **폴리 베르제르의 술집**을 내놓았다. 작가 위스망스는 이 그림을 두고 "시점이 상대적으로는 적절하다."고 평가했고, 빛의 묘사에 관해서는 "창백한 날 불투명한 야외 빛"이라고 했다.

스캔들은 둔화되었지만, 마네에게 적대적인 자들은 물러서지 않았고 적대감도 남았다. 당대의 주제, 화가가 보여준 정신력만큼이나 관찰력을 입증한 현대적 삶의 재현은 대개 잘못 해석되었고 저속하다는 평을 받았다. 현대성에 대한 증오에 찬 경멸자인 비평가 알베르 볼프는 마네의 **발콩**을 "건물 도색업자에 비길 만큼이나 (…) 저속한 예술"로 규정했다.

졸라가 소설『나나』에서 묘사한 여주인공 나나가 사회적 경우라면, 1880년 이 소설이 나오기 전 제목이 붙은 마네의 **나나**는 서민적 아름다움을 보여준 **올랭피아**와 달리 실크 코르셋과 치마를 입고, 감탄하는 남자 앞에서 화장하고 치장하면서 관람객을 장난스럽게 바라보는 파리의 고급 매춘부다. **나나**는 도덕의 이름으로 1877년 살롱에서 거부되었다. 그리고 1878년 세계 박람회의 심사위원들과 맞서지 않기 위해, 마네는 그림을 출품하지 않기로 결정했다. 그러나 바로 이 무렵, 마네에 대한 혹평은 계속되었지만 관람객과 비평에 미묘한 변화가 보이기 시작했다. 스캔들은 옮겨갔고, 이번에는 '인상주의'라는 이름이 붙었다.

이자 소설가 뒤랑티(Duranty)는『새로운 회화[*La Nouvelle Peinture*]』도록에서 드가를 최고의 자연주의 화가로 꼽았다.
참조: 피에르 카반,『예술 국제 사전[*Dictionnaire international des arts*]』, Bordas, 1979, p. 936. 역주

에두아르 마네, **나나**, 1877, 함부르크 미술관, 함부르크
Édouard Manet, *Nana*, 1877, Kunsthalle Hamburg, Hamburg

17. 정신이상자들, 인상주의를 발명하다

클로드 모네, **인상, 해돋이**, 1872, 마르모탕 미술관, 파리
Claude Monet, *Impression, soleil levant*, 1872, Musée Marmottant, Paris

코뮌은 1830년과 1848년 혁명보다 훨씬 더 파리 사람들을 두렵게 했다. 이때부터 부르주아의 질서를 건드리는 모든 것은 사회적 공격으로 간주했다. 예술 분야에서는 마네의 스캔들이 그를 아방가르드의 중심 인물, 살롱에 반대해 반란을 일으키는 자들의 수장으로 보이게 했다. "우리가 보는 것을 그려야 한다."고 **올랭피아**를 그린 거장은 단언했다. 이것은 시각적인 진전이 아니라 혁명이었다.

이 반대자들은 마네에게 그들이 사적인 장소에서 준비한 전시회에 참여해달라고 요청했다. 하지만 마네는 주변부 화가로 남는 불확실성을 받아들이기보다는 차라리 취향이 분명한 살롱에서 거둘 수 있는 임의적인 성공을 택하고 이 요청을 거절했다. 드가는 이것이 마네의 '허영심' 때문이라고 했다. 결국, 마네는 그 반항적인 젊은 예술가들에게 조롱과 풍자를 듬뿍 받았다. 게다가 르누아르, 모네, 피카소, 세잔, 시슬레 등 '비타협적'이라고 불리던 이 반항자들은 즐겨 자연을 그렸지만, 마네는 주로 도시의 삶을 주제로 포착한 상황을 화폭에 옮겼다.

이 그룹의 첫 번째 전시회는 1874년 4월 15일 '무명 화가·조각가·판화가 협회'의 이름으로 개최되었고, 부댕, 칼스, 카유보트, 고갱, 레핀, 베르트 모리조, 드가 등이 합류했다. 그들의 밝은 그림에는 현실주의 전통이 있었지만, 전통적 법칙과는 거리가 먼 시각과 감각으로 대상을 형상화했다. 그들의 그림은 쿠르베, 도미에 심지어 마네에게 쏟아진 비판을 넘어서는 모욕적인 반응을 불러일으켰다. 이처럼 바라보는 것에 우위를 두는 데서 현대 회화는 시작되었다.

게다가 이것은 회화가 오랫동안 겪어본 적이 없는 감당하기 어려운 스캔들이었다. 대중의 몰이해와 적대는 4월 24일 자 『르 샤리바리(Le Charivari)』의 루

이 르로이의 격노에 찬 기사로 가늠
해볼 수 있다. 이 '인상주의자'라고
부르는 화가들이 어떤 '착란'에 빠
졌는지 제대로 이해하기 위해, 메달
과 훈장을 받은 조경사 조제프 뱅상
과 함께 그들의 전시회에 가서 모네
의 **카퓌신 대로**를 감상하는 장면을
상상한 기사였다.

모네, **카퓌신 대로**, 넬슨 앳킨스 미술관, 캔자스시티
Claude Monet, *Boulevard des Capucines*, 1873-1874,
Nelson-Atkins Museum of Art, Kansas City, Missouri

뱅상은 모네 앞에서 분노를 터뜨
려버린다.

– 그림 아래쪽의 저 무수한 검은
색 줄들이 무엇을 의미하는지만이라
도 내게 말해주실 수 있겠습니까?

– 산책하는 사람들입니다.

– 그럼, 내가 카퓌신 대로를 산책할 때 저런 것을 닮았단 말이오? 이게 무
슨 엉뚱한 소리요? 당신 지금 날 놀리는 거요?

모네의 **인상, 해돋이** 앞에서 뱅상은 폭발하고 만다. "인상, 난 인상일 것이라
확신했다. 내가 인상을 받은 것처럼, 이 그림에 인상이 있을 것으로 생각했
다… 이 자유, 이 여유로운 기법! 초벌 상태 벽지 그림도 여기 이 바닷가 그림
보다는 훨씬 더 나아졌을 게다!"

조제프 뱅상에게 혐오감을 안겨준 '흉하고 서투른' 회화 앞에서 펼치는
바로 이런 상상의 대화가 인상주의 스캔들을 태어나게 했다.

여론의 일부는 르로이의 장단을 맞춘다. 마네의 친구였던 알베르 볼프는

1876년 『르 피가로(Le Figaro)』에서 인상주의자들을 혹독하게 질책했다. 그래도 그는 대중에게 재치 있는 사람으로 평가받고 있었다.

"플르티에 거리는 불행을 겪는다. 오페라 화재 이후, 이처럼 새로운 재난이 이 구역을 무너뜨린다. 뒤랑-뤼엘의 화랑에서 '화가'라고 부르는 사람들의 전시를 막 열었다. (…) 대여섯 명의 광인, 그중 한 명은 여성이다. 야망의 광기에 사로잡힌 이 불행한 무리는 그들의 작품을 전시하기 위해 거기서 회합을 가졌다."

볼프는 빌-에브라드 정신병동에 갇힌 환자들이 그렇게 하듯이 "붓으로 화폭에 물감을 아무렇게나 칠해버리는…" 정신병자들과 인상주의자들을 동류시했다. 독창적인 예술 행위를 광기와 동일시하는 것은 새로운 일이 아니지만, 이번에는 예술 행위가 순전히 심리적인 문제로 보였고, 여기서 화가는 전염의 원인이 되었다. 르로이는 이렇게 기술했다. "전시된 것들이 관람객들에게 불길한 영향을 미칠 수 있다. 전시장에서 나온 한 젊은이가 행인들을 물어 뜯다가 체포되었다."

이들 화가 중에는 '정신 나간' 사람들도 있었다. 하지만 공공질서를 위협하는 혁명가들, 쿠르베의 파리 코뮌이 지향하는 사회주의를 계승하는 '혁명적 화파'도 있었다. 이들은 예술과 사회의 위험이었다. 다행스럽게도, 어떤 사람들에게 이 불행한 화가들은 웃게 하는 존재다. '불건전한 호기심, 끔찍함과 혐오감을 낳는 선입견'이 없다면, "이건 웃기는 일이다."라고 조르주 마이야르는 『르 페이(Le pays)』에 썼다.

인상주의는 앞으로도 얼마간 치료해야 하는 병이나 진정시켜야 하는 혼란으로 남아 있었지만, 아방가르드의 젊음은 밝고 선명한 그림을 선호하고, 팔레트는 사물을 밝히는 변화무쌍한 빛의 움직임을 포착했다. 사람들은 점

차 인상주의 스캔들이 고전주의와 낭만주의 같은 유산의 핵심을 잡아냈다고 생각하게 되었다. 하지만 인상주의자들은 이미 쿠르베와 마네가 반박했던 거추장스러운 사회 통념들을 버렸다. 이들을 옹호했던 위스망스가 1879년 5월 3일 『르 볼테르(Le Voltaire)』에서 아카데미풍의 '친애하는 거장들'을 지독하게 비난하는 동안, 1879년 인상주의 네 번째 전시에서 한 비평가가 인상주의자로부터 '삶 자체의 충실한 감정'을 식별해낸 것은 매우 놀라운 일이었다. 인상주의자의 태양은 아직 타오르지 않았지만, 그들의 그림은 빛을 받았다. 이제 화가들은 스크린을 거치지 않고 세상을 직접 보았다. 어제의 스캔들은 진정한 영역에서 해결되었다. 동시대인들의 눈이 달라진 것이다. 눈은 형태와 색에 비친 빛의 움직임을 실시간으로 관찰하며 순간순간에 따라 그것들을 다르게 지각한다. 인상은 감정을 불러일으키고, 감각의 충격은 본능을 변화시키고, 그리는 행위의 과감함은 보는 행위의 자유를 정당화한다. 인상주의자들에게 어떤 한계가 있을까? 고갱은 불평했다. "그들은 사유의 신비스러움이 아니라 눈을 중심으로 연구한다."

1879년 마네와 르누아르의 작품이 살롱 전시장에 걸리자 여론도 달라졌다. 어떤 비평가는 그들이 '오페라 가의 허무주의'와 결별한 것을 축하했다. 하지만 인상주의에 대한 적대감은 무뎌졌지만, 불편함은 남았다. 완강한 알베르 볼프는 다섯 번째 인상주의 전시회 즈음에 드가와 베르트 모리조를 제외하고 "나머지들은 볼 가치가 없고, 토론할 가치는 더더욱 없다. 이것은 형편없음 속의 우쭐함이다."라고 평한다. 이 의견은 아카데미와 보자르의 고위 공무원들의 의견이기도 했다.

18. 카유보트 기증품 전시실은
'수치의 소굴'인가?

귀스타프 카유보트, **긴 의자의 누드**, 1882, 인스티튜트 오브 아트, 미니애폴리스
Gustave Caillebotte, *Nu au divan*, 1882, Institute of Arts, Minneapolis

예기치 못했던 돌발 사태가 일어났다. 카유보트의 소장품 기증에 문제가 생긴 것이다.

괜찮은 화가이자 위대한 수집가 귀스타프 카유보트는 초창기부터 그와 함께 전시에 참여한 친구들의 작품을 사들였다. 그러다가 형제 중 한 사람이 사망하자, 죽음에 강박을 느낀 그는 스물여덟 살 젊은 나이에 유언장을 작성했다. 자신이 소장한 인상주의 작품들을 20년 후 뤽상부르 미술관에서, 그리고 루브르 박물관에서 소장한다는 조건으로 국가에 기증하기로 했다.

1894년 카유보트는 마흔여섯 살이 채 되지 않았을 때 죽었고, 그의 유언장은 작성된 지 20년이 채 되지 않았다. 이제 인상주의자들의 지위는 안정되었고, 그들의 지지층은 특히 화상 폴 뒤랑-뤼엘 덕분에 확대되었다. 카유보트의 기증품 65점은 다음과 같이 구성되었다. **발콩**을 포함한 마네의 작품 석 점, **물랭 드 라 갈레트**와 **그네**를 포함한 르누아르의 작품 여덟 점, **점심 식사**와 **아르장퇴유의 보트 경기**를 포함한 모네의 작품 열여섯 점, 피사로 열여덟 점, 시슬리 여덟 점, 드가 일곱 점, 세잔 여덟 점….

미술 아카데미와 국립 미술학교 에콜 데 보자르, 살롱의 주요 인물들, 보수적 비평가들은 이 '끔찍한 것들'이 미술관에 들어가서는 안 된다고 반대했다. 국립 미술학교 교장 앙리 루종은 미술관 자문위원회의 호의적 의견을 무시한 채 우물쭈물 결정을 미루었다. 미술 아카데미의 대표이자 인상주의자들에 대한 극렬한 반대자 장 레옹 제롬은 "국가가 이런 수준의 쓰레기를 받아들이려면 엄청난 도덕적 쇠퇴가 필요하다."라며 노골적인 혐오감을 드러냈다. 그렇게 카유보트 유증의 '스캔들'은 역사적 사건이 되었다.

인상주의를 둘러싼 적대적 혹은 논쟁적 분위기가 여전한 가운데 루종과 뤽상부르 미술관장 레옹스 베네디트가 아카데미의 분노를 산 카유보트의 기

오귀스트 르누아르, **물랭 드 라 갈레트**, 1876, 오르세 미술관, 파리
Auguste Renoir, *Le Moulin de la Galette*, 1876, Musée d'Orsay, Paris

증을 기쁘게 받아들이기는 좀처럼 쉽지 않았다. 신중하고 소심한 공무원들, 기관의 회원과 후보들, 승진과 여론을 신경 쓰는 이들은 수용이냐 거부냐는 선택 앞에서 뒷걸음질쳤다. 그렇게 그들은 양쪽에서 비난받았다. 결국, 루종은 몇 점의 작품을 고르고, 나머지는 카유보트의 유족들에게 돌려주는 중재안을 제안했다. 학장은 자리 부족으로 기증받은 작품을 모두 전시할 수 없다는 위선적인 구실을 댔다.

카유보트의 유언 집행자 르누아르는 살롱에 받아들여지고 나서 좀 더 존중받는 위치에 오르고 싶어 안달하고 있었다. 그는 증여된 몇몇 그림이 '스케치에 불과해서 미술관에 걸맞은 작품이 아니'라며 루종의 변명에 힘을 실

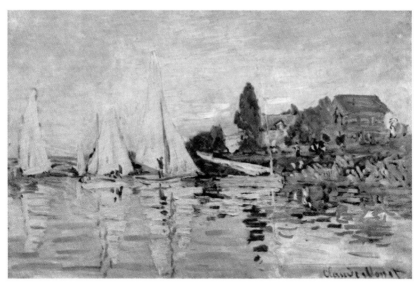

클로드 모네, **아르장퇴유의 보트 경주**, 1872, 오르세 미술관, 파리
Claude Monet, *Régates à Argenteuil*, 1872, Musée d'Orsay, Paris

어주어 인상주의자들을 놀라게 했다. 르누아르는 모네와 함께 이 타협안을 받아들이도록 증여자의 형제 마르샬[39]을 설득했다. 거절보다는 선별이 낫다는 논리였다. 그러나 망자의 유지를 존중한 공증인은 수집품 전체가 미술관에 소장되어야 한다며 루종의 위선적인 타협안을 단호하게 거부했다.

옥타브 미르보는 1894년 12월 24일『르 주르날(Le Journal)』에 이 상황을 예의 신랄함으로 거칠게 고발했다. 하지만 타협안은 1895년 1월 17일 타결되었고, 루종과 베네디트가 작품의 선별을 맡았다. 그들은 드가 일곱 점, 모네 열여섯 점 중에서 여덟 점, 피사로 열여덟 점 중에서 일곱 점, 르누아르 여섯 점, 그리고 가장 수준이 낮다고 평가된 세잔은 고작 두 점만 기증받기로 했

39) Martial Caillebotte(1853-1910): 프랑스의 작곡가·사진가, 귀스타프 카유보트의 형제. 역주

다. 루종은 세잔에 대해 "이 사람은 회화가 무엇인지 절대로 알 리가 없을 것이다!"라고 선언했다.

사람들은 이 스캔들이 오래 지속되리라고 생각했지만, 프랑스의 국립 미술관은 개척기 인상주의의 가장 완성도 높은 작품들을 모두 놓치고 말았다.

뤽상부르 미술관장 베네디트는 사태를 파악했다. 나중에 어찌 될지 모르는 마흔 점의 그림을 가족에게 돌려준 것은 혹시 실수가 아니었을까? 그는 선별이 불가능하다는 결정을 내렸다. 국가는 작품을 전부 받아들이거나 하나도 받을 수 없다고 그는 주장했다. 여론도 뒤집혔다. 베네디트는 첫 번째 가능성을 택했다. 대부분 기증품을 뤽상부르 미술관에서 받고, 되돌아갔던 나머지 작품은 콩피에뉴와 퐁텐블루 미술관에서 소장하겠다고 제안했다.

이 문제로 몹시 지쳤던 르누아르와 마르샬은 망설였지만, 공증인은 고인의 유지를 존중해야 한다며 이 제안도 역시 거절했다. 만약 베네디트의 제안에 설득되었다면, 카유보트의 뜻은 조롱받고 그의 의지는 배신당하는 일이 벌어졌을 것이다. 사람들의 흥분도 가라앉히고 시간도 벌려는 의도에서 미술관 측은 인상주의 작품들을 한곳에 몰아넣기로 하고 별관을 증축했다. 하지만 이것은 좋은 생각이 아니었다. 그래도 국무원이 동의하고, 이 선택을 허가한 내각이 의결하고 나서 작품들은 1896년 초에 자리를 잡았고, 1897년 2월 개막식이 열렸다.

개막식은 격론을 일으켰다. 피사로가 그의 아들에게 썼듯이 '고함을 지르는 군중'이 미술관 앞에 집결했다. 언론은 욕설을 퍼부었다. 나다르의 집에서 처음 전시회를 연 지 20년 만에 인상주의는 또다시 스캔들을 일으켰다. 격노한 제롬은 이 '불건전한 미술 소장품'이 젊은이들을 타락시키는 주범이라고 낙인찍었다. 미술 아카데미가 이 비난을 이어받았다. 아카데미의 회원 열여

덟 명은 '학교의 존엄성에 대한 공격'에 맞서 교육부 장관에게 엄숙한 항의
서를 제출했다.

　일 년 뒤, 하멜은 1898년 9월 18일 『르 주르날 데 자티스트(le Journal des
artistes)』에 카유보트 기증품 전시실을 '뒤퓌트랑 박물관'[40]과 비교하면서 '혐
오감을 주는 추하고 수치스러운 소굴'이라고 모욕했다.

　상원에서는 세지 드 케랑퓌일이 '진정한 예술가들에게 예약된 성역'을 오
염시키도록 내버려두었다며 정부를 격렬히 비난했다. 루종은 여전히 인상주
의를 혐오하면서도 기회주의적인 태도로 "언젠가는 미술관 관람객들이 유
행과 영광을 구별할 줄 알게 될 것이다."라고 말했다.

　마르샬 카유보트는 모든 수단과 방법을 동원해서 거절된 작품들을 소장
품에 포함시키려고 했지만, 끝내 뜻을 이루지 못했다. 그는 그때부터 국가와
모든 소통을 단절했다.

40) Musée Dupuytren: 1835년 파리에 설립된 해부학 및 병리학 박물관. 역주

19. 도덕에 대한 도전, 카르포의 춤

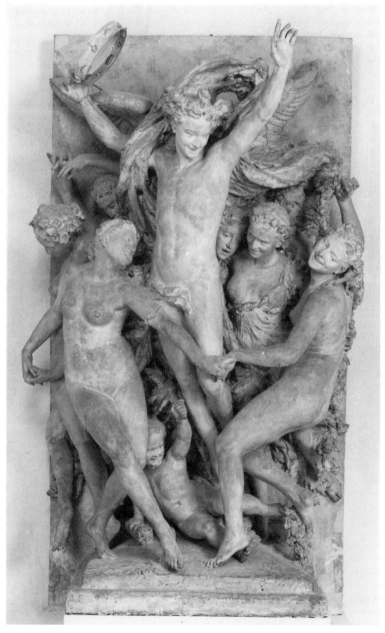

장 밥티스트 카르포, **춤**, 1869, 오르세 미술관, 파리
Jean-Baptiste Carpeaux, *La Danse*, 1869, Musée d'Orsay, Paris

당시 인상주의에 대한 사회의 반응을 생각하면 오늘날 우리는 놀라고 분노한다. 설령 몇몇 작품에 어떤 지나침이 있었다고 해도, 이는 부르주아의 시각적 안락감을 해친 데 대한 반응이었다. 당시 예술 작품을 평가하는 최고의 준거는 살롱이었다. 살롱은 공적 기관의 엄격한 감독 아래 모든 새로운 것을 완강히 반대하는 보수적 취향의 요새인 아카데미즘의 이념을 대표했다. 다시 말해 도덕적 규범들을 무시하고 사회를 위협하는 자들의 일탈을 용납하지 않는 강력한 방어벽이었다. 앙브루아즈 볼라르가 한 그림 애호가에게 인상주의 그림을 보여주었을 때 그는 "딸이 있는 집에는 정숙한 실내가 필요하다."며 이 화상의 제안을 무례하게 거절했다.

1869년 새로운 오페라 건물 정면에 전시된 카르포의 **춤**은 우아함과 운동성을 미학적으로 표현한 작품이었으나 '도덕'의 미명으로 '불건전한 장소를 가리키는 간판'으로 규정되었고, 보수 언론의 과격한 공격을 받았다. 그다지 도덕주의자가 아니었던 작가 메리메조차도 카르포는 "오페라 문 앞에 야만적으로 캉캉 춤을 추는 군상을 만들었다. 시의 경찰들이 개입하지 않는 것이 놀랍다!"고 비판했다. 격분한 누군가가 이 군상을 향해 잉크병을 던지는 사건이 일어나기도 했다.

스캔들은 종교 신문들이 카르포의 이 작품을 포르노로 취급하고 강력하게 규탄하면서 일어났다. 여론은 동요하고 흥분이 가라앉지 않자 황제는 결국 카르포에게 이 군상 조각 작품을 떼어내고 '대중의 열망에 부합하는 단정한' 두 번째 작품을 제작하라고 명령했다. 그러나 조각가는 감히 거절했다. 그 대신에 다른 사람이 임명되었으나, 마침 전쟁이 일어났고 이 일과 관련된 사람들이 죽었으므로 이 곤란한 사건은 그렇게 마무리되었다.

카르포의 **춤**은 19세기 자연주의 조각의 걸작 중 하나다.

알렉상드르 카바넬, **비너스의 탄생**, 1863, 오르세 미술관, 파리
Alexandre Cabanel, *La naissance de Vénus*, 1863, Musée d'Orsay, Paris

부르주아들이 격노한 이유는 살롱에서 얼마든지 볼 수 있었던 누드가 아니었다. 1865년 전시에서 **올랭피아**로부터 별로 멀지 않은 곳에 걸렸던 또 다른 누드, 카바넬의 **비너스의 탄생**은 막대한 성공을 거두었다. 부르주아들은 마네의 창녀처럼 그들을 도발하지 않는 여자를 보고 마음 놓고 흥분했다. 그녀는 당시 에로티시즘의 리비도에 부합하는 분홍빛 달콤한 육체를 내보였다. 마음이 들뜬 황제는 이 진열장의 신선한 고기를 소비하려고 곧바로 사들였다.

우화, 상징, 혹은 역사의 보호를 받는 살롱의 누드는 사람들을 놀라게 하지 않았고, 욕망도 꿈도 음란한 호기심도 일깨우지 않았지만, 품위의 한계를 벗어나지도 않았다. 바로 이 점에서 드가가 경탄한 아름다운 누드, 뮈세의 소설『롤라』의 한 장면을 재현한 앙리 제르벡스의 **롤라**가 불러온 스캔들이 시작되었다. 다른 모델들보다 더 벗거나 덜 벗지도 않았지만, 그녀는 스캔들을 일

앙리 제르벡스, **롤라**, 1878, 보자르 미술관, 보르도.
Henri Gervex, *Rolla*, 1878, Musée des Beaux-Arts, Beardeaux.

으켰다. 이 작품이 '부적절'하다고 판단한 1878년 살롱은 그녀에게 문을 닫았다. 이 젊은 여성이 충격을 주었던 것은 누드보다도 더 벗고 있었기 때문이었다. 실제로 급하게 벗겨진 코르셋이 바닥에 뒹굴고 있었다.

　부르주아 취향과 아르누보[41] 사이의 문화적 단층은 소비되었다. 제르보가 당탕 갤러리(Galerie d'Antin)에서 **롤라**를 전시했을 때 검열의 스캔들은 그에게 성

41) Art nouveau: 1895년 파리에 문을 연 빙(Bing) 갤러리에서 받아들인 이 호칭은 "현대 양식", "양식 1900"으로 알려지기도 한 프랑스의 예술 운동을 가리킨다. 이 운동은 산업 사회 초반 합리주의에 대한 반동으로 일어난 유럽 예술 운동 전반의 경향에 편입되었다. 회화에서는 귀스타브 모로, 귀스타브 클림트, 고갱, 쇠라 등을 꼽을 수 있다. 참고: 피에르 카반, 『예술 사전[Dictionnaire des Arts]』, Les Éditions de l'Amateur, Paris, 2000[Bordas: 1971], p. 75. 역주

공을 예정했다. 이렇게 도덕적 질서의 과잉에 대한 반감이 생기고 점점 커졌다. '퐁피에'[42]에 대한 저항은 격렬해진다. 우리가 아는 것처럼, 1900년 백 주년 세계 박람회 제막식 날, 제롬은 인상주의 작품 전시실 입구에서 말릴 새도 없이 공화국 대통령 앞에서 팔을 벌려 막고는 "여기는 프랑스 예술의 수치입니다. 들어가지 마십시오!"라고 외쳤다.

42) Pompier: 이 용어의 쓰임은 미학에서는 19세기에 나타났다. 작품에 등장하는 그리스와 로마의 인물들에 소방관의 투구를 씌워 장식했던 다비드의 문하생들을 빈정대는 데 쓰였던 경멸적인 의미를 담고 있다. 넓은 의미로, 형용사 pompier는 공허한 과거의 가치의 권세를 추구하는 예술적 표현과 기법을 뜻한다. 참고: 에티엔 수리오, 『미학 용어 [Vacabulaire d'esthétique]』, Quadrige/PUF, Paris, 1990, p. 1158. 역주

20. 세잔의 '병적인 사례'

폴 세잔, **목욕하는 남자들**, 1875-1876, 반스 재단, 필라델피아
Paul Cézanne, *Les Baigneurs,* 1875-1876, Monastère, The Barnes Foundation, Merion

마침내 세잔이 왔고, 스캔들은 주목할 만했다. 더는 모욕적인 수치심이나 도덕적 질서의 이름으로서가 아니었고, 그 이유는 보다 중대했다. 에콜 데 보자르 학장 루종이 카유보트의 기증품인 이 화가의 그림 앞에서 했던 말이 그 이유를 보여준다. "이 사람은 회화가 무엇인지 절대로 알 리가 없을 것이다!" 모욕과 조롱도 아랑곳하지 않고 고집스럽게 그림을 그리는 완강하고 외로운 이 퉁명스러운 시골뜨기는 결국 비난만큼 동정도 받았다. '교육 부족' '손 작업의 약점' '미숙하고 유치한' '해괴한' '마다가스카르의 몇몇 예술가에게서 나왔을 예술적 표현'… 그는 평생토록 비평가들의 개탄을 들어야 했다. 그들 중 한 사람은 화가가 죽기 얼마 전, 1905년 12월 15일 자 『라 르뷔(La Revue)』에 세잔에 대한 최종적인 평가를 남겼다. "지난 15년을 통틀어 예술 분야에서 가장 기념비적이었던 우스개에 그의 이름이 새겨져 남겨질 것이다."

엑상프로방스에서 태어난 세잔은 죽을 때까지 '머리가 좀 모자라는 사람'으로 남았다. 미술관은 그를 무시했고, 그의 아틀리에는 파산했다. 게다가 화가 아리스티드 마욜이 세잔을 기리는 뜻에서 마을에 제공하고자 했던 기념물조차 거절당해서 결국 파리의 튈르리 정원 한구석에 처박혔다. 지금은 세계적인 명성을 얻고 있지만, 세잔은 죽은 지 20년 후에도 그를 증오했던 비평가 카미유 모클레르가 그를 '병적인 사례'로 평가했다.

1895년 11월, 앙브루아즈 볼라르는 파리의 라피트 거리에 있는 그의 화랑에서 세잔의 첫 전시회를 기획했다. 그러자 그의 가정부가 그에게 말했다. "저는 사장님이 큰 손해를 보실까 봐 걱정스럽습니다." 그러나 볼라르는 한 술 더 떠서 카유보트의 기증품 중에서 거부되었던 **목욕하는 남자들**을 진열창에 전시했다. 이것은 도발이었다. 사람들은 자지러지게 웃거나 놀라서 비명을 질렀다. 많은 이가 선동과 현혹을 규탄했고, 『주르날 데 자티스트』는 통고

했다. "이 잔혹한 유화의 악몽을 꾸게 하는 시각은 오늘날 법으로 허용된 우스개의 기준을 넘어섰다."

세잔은 첫 인상주의 전시회에서 야유와 비난의 대상이 되었다. 게다가 이런 상황은 평생토록 계속되었다. 1877년 두 번째 전시에서 어느 비평가는 '예술적 발광이 어디까지 갈 수 있는지 알고 싶다면' 세잔의 작품을 잘 살펴보라고 조언했다. 살롱에서 철저하게 거부당한 그는 '진전섬망[43] 상태에서 그림을 그리느라 발광하는 미친놈' 취급을 받았다. 심지어 예술 비평가를 자처한 그의 어릴 적 친구 에밀 졸라조차도 그를 너그럽게 봐주지 않았다. 반면에 자연주의 소설가 조리스-카를 위스망스는 1888년 8월 4일 『라 크라바슈(La Cravache)』에 놀라운 기사 하나를 게재했다. 그것은 '너무 잊힌 화가' 세잔에 관한 기사였고, 필자는 "망막에 병이 있는 한 예술가가 시각을 통한 인식의 어려움 속에서 새로운 예술의 전조를 발견해냈다."라고 썼다. 미술 평론가 귀스타브 제프루아는 세잔을 '또 다른 예술의 선구자'라고 불렀고, 비평가 타데 나탕송은 세잔의 작업을 '회화 예술의 절대적인 격변'이라고 평가했다.

명석하고 겸허했던 세잔은 생애가 끝나갈 무렵 스스로 이렇게 되뇌었다. "나는 내가 발견한 길에 최초로 서 있는 사람이다." 실제로 그는 누구보다도 먼저 그림 그리는 방식과 자연 앞에서 경험하는 감정을 완벽하게 일치시키는 감각을 찾았던 화가였다.

새롭고 유일한 모든 작품은 혼란스럽게 하고 동요하게 하며 화나게 하는 충격을 준다. 관객은 이런 '스캔들'이 자신의 다른 시각에서 비롯했다는 사실을 깨닫지 못하고 예술가가 정신적으로 혼란스럽기 때문이라고 생각한다. 현실을 자기처럼 보지 않는 자, 자기처럼 표현하지 않는 자를 '비정상'이라

43) Delirium tremens: 진전섬망, 알콜 금단 증상. 역주

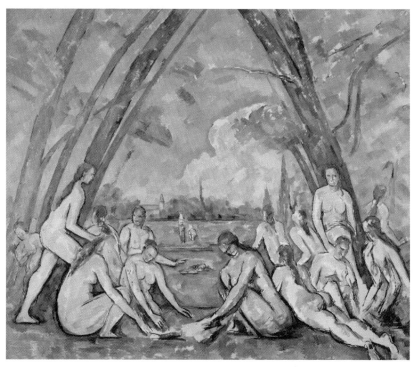

폴 세잔, **목욕하는 여인들**, 1898-1905, 필라델피아 미술관
Paul Cézanne, *Les Grandes Baigneuses*, 1898-1905, Museum of Arts, Philadelphie.

며 비난한다. 그러나 만약 세잔이 보통 사람들과 똑같은 방식으로 세상을 바라보았다면, 그의 예술은 진부한 이미지를 반복적으로 만들어내던 아카데미의 화가들처럼 제한적이었을 것이다. 왜냐면 '바라보고 이해한다'는 것은 그레코, 렘브란트, 쿠르베, 세잔의 경우처럼 창작자가 눈으로 보고 이해하는 과정의 정상 상태라는 것을 의심하도록 유도하는 정신의 작용이기 때문이다. 세잔의 드라마는 '광기'의 스캔들이 아니었을까?

21. 로댕, 발자크 상에 대한 격론에 맞서다

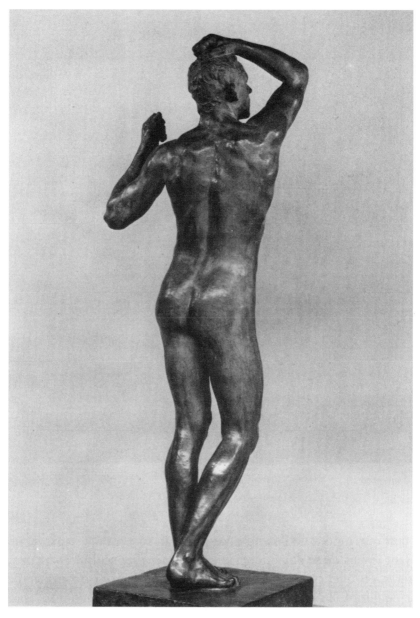

오귀스트 로댕, **청동시대**, 1876, 로댕 미술관, 파리
August Rodin, *L'Âge d'airain*, 1876, Musée Rodin, Paris

1891년 문인 협회는 회장 에밀 졸라의 권유로 그 시대에 가장 많은 비판을 받은 조각가 오귀스트 로댕에게 발자크를 기념하는 조각상을 의뢰했다. 로댕은 다작하고, 힘 있는 조각가였다.

작품들에 동반된 실패와 거부와 스캔들의 행렬들은 이렇다. **청동시대**의 거푸집에 대한 비방, 라데팡스의 원형 교차로를 위한 **군대로의 부름**의 거절, **칼레의 시민**을 두고 벌어진 작가와 시와 여론 간의 분쟁, 알몸으로 표현한 **빅토르 위고 상**의 스캔들, 낭시에 있는 클로드 로랭의 기념물… 그러나 단단한 떡갈나무 같은 로댕은 스캔들이 일어날 때마다 물러서지 않고 맞섰다.

발자크 상 작업은 그를 사로잡았다. 3년을 예정했으나 7년간의 작업 끝에 로댕은 실제 크기의 석고 초벌만을 보여줄 수 있었다. 모델은 실내복이 아니라 후드가 달린 수도사 복장으로 몸을 감싸고 있었다. 이를 본 협회 대표자는 당황했고, "무명의 거대한 덩어리, 거인 같은 태아"라고 말했다. 로댕은 배가 튀어나온 발자크가 알몸으로 팔짱을 끼고, 한쪽 다리를 앞으로 내민 또 다른 조각상을 제작했으나 이번에도 역시 주문자들의 분노만 샀을 뿐이었다.

이것은 자신과 같은 수준의 평범하고 단순화한 시각을 요구하는 검열자와 천재 사이에서 벌어지는 영원한 분쟁이다. 게다가 제작 기한도 훨씬 지나버렸다. 왜 좀 더 단순하게 접근하고 빠르게 일하는, 즉 유명한 소설가의 일화를 잘 환기해서 누구나 쉽게 이해할 수 있는 작품을 생산할 조각가에게 일을 맡기지 않았던가! 로댕에게 정해줬던 최종 마감일인 1899년 발자크 탄생 100주년에 맞춰 작품을 선보일 수 있도록!

로댕은 생존해 있는 발자크의 친구들에게 물어보고 그와 체구가 똑같고 그를 떠올리게 하는 모델을 기용했다. 그는 이 임무에 열중했고, 1897년에 마침내 문인 협회의 새 의장 우세에게 다음과 같은 서한을 보냈다. "이제 감을

오귀스트 로댕, **발자크 상**, 1898, 석고상, 외젠 드루에 촬영.
살롱 드 라 소시에테 나시오날 데 보자르, 샹 드 마르스
August Rodin, *Balzac*, 1898, plâtre photograpie en 1898 par Eugène Druet
au Salon de la Société nationale des beaux-arts au Champs-de-Mars.

잡았습니다…." 드디어 작업을 시작할 때가 되었다는 것이다. 그러나 대체 누구를 위해?

1898년 4월 30일 살롱의 개막식에서 로댕은 실내복으로 몸을 감싼, 엄숙한, 형벌을 받은 듯 고통스러워하는 작가의 모습을 표현한 **발자크 상**과, 의도하지는 않았지만 이 작품을 두드러지게 만든 '고전적'인 대리석상 **키스**를 함께 전시했다. 스캔들은 엄청났다. 아우성, 혐오, 냉소가 이어졌다. 사람들은 아카데미 예술가들이 제작한 애국적 혹은 우의적 형상의 조각상들, 미끈한 누드, 죽은 흉상 앞에서 북적거렸고, 그 주변에 있는 로댕의 두 작품 사이에서는 대화가 이루어지지 않는 듯한 인상을 주었다.

"이것은 샤랑통[44]에서 환자복을 걸치고 있는 발자크다."라고 한 관람객이 빈정대며 외쳤다. "눈사람이다!" "장바구니다!" 다른 사람들도 목청을 돋궈 소리쳤다. 노점상들은 거리에서 펭귄 모양의 작고 허연 석고 덩이를 들고 "**로댕의 발자크 상** 사세요!"라고 외쳤다.

이 수도사 복장의 **발자크 상**은 열기를 불러일으켰다. 로댕은 자신에 대한 적대적 반응을 이겨내고, 안정을 찾으려고 애썼다. 하지만 이번에는 그도 동요할 수밖에 없었다. 심지어 문인 위원회는 로댕이 전시했던 석고 조각상에 청동 주물 붓기를 금지하고, 자신들이 주문하고 기다린 것과 전혀 다른 작품을 받을 수는 없다고 선언했다. 게다가 파리 시의회는 이 '거대한 꼭두각시'를 전시할 부지를 제공하지 않겠다고 통보했다. 로댕의 친구들은 위원회의 결정에 어떤 예술적 가치도 없고, 조각가는 작품을 완성해야 한다고 주장했다. 아울러 이런 목적에서 기부 운동이 시작되었다. 그렇게 기부금이 모였고, 카르포 미망인은 **춤**의 중심 형상의 구운 점토 혹은 우골리노 석고 조각을 제공했다.

44) Charenton: 샤랑통 정신병원을 가리킴. 역주

오귀스트 로댕, **키스**, 1889, 로댕 박물관, 파리
August Rodin, *Le Baiser*, 1889, Statues en terre cuite, plâtre, marbre et bronze, Musée Rodin, Paris

같은 시기에 드레퓌스 사건이 한창 벌어지고 있었다. 어떤 사람들은 경솔하게도 졸라가 옹호했던 드레퓌스 대위의 불행과 배척당한 조각가의 불행을 동일시했다. 이런 지나친 태도는 로댕을 자극했다. 당시 언론인이었던 조르주 클레망소는 심리적 동요를 감추지 못하고 "로댕은 졸라의 너무 많은 친구가 발자크 조각상을 위해 서명한 것을 보고 두려움을 표시했습니다. 제 이름은 목록에서 빼주시기 바랍니다."라고 썼다.

마네와 세잔의 친구인 예술품 수집가 오귀스트 펠르랭은 **발자크 상**을 손에 넣으려고 가격으로 2만 프랑을 제시했고, 벨기에의 브뤼셀 시는 그 설치를 제안했다. 로댕은 이런 제안에 답하려고 했으나 그의 친구들이 항의했다. 사방에서 압박을 받은 그는 "나는 예술가로서의 존엄성이 무엇보다도 걱정스러워서, 어디에서도 설치되지 않을 내 작품을 살롱에서 철수합니다."라고 선언했다.

로댕은 암스테르담에서 그의 친구 주디트 클라델에게 심정을 토로했다. "렘브란트는 복잡한 것에서 단순한 것으로, 세밀한 것에서 전체적인 것으로 나아갔지. 그리고 그가 단순하게 되었을 때, 즉 완전히 위대해졌을 땐 사람들은 그를 굶어 죽도록 방치했지. (…) 나는 렘브란트를 다시 보게 되어 행복해. 마치 그가 내게 다가와서 말하는 것 같아. '넌 틀리지 않았어! 잘했어.'라고."

발자크 상은 주문한 지 47년 후인 1938년 바뱅-몽파르나스 사거리에 설치되었다.

22. 20세기의 단층: 야수파와 입체파

앙드레 드랭, **마티스의 초상**, 1905, 테이트 갤러리, 런던
André Derain, *Portrait de Matisse*, 1905, Tate Gallery, Londres

　제롬은 백년 회고 전시회에서 인상주의 회화 전시실 입구에 서서 인상주의자들에게 '프랑스 예술의 수치'라는 오명을 씌우면서 공식 방문자들의 입장을 가로막았다. 그때 그는 사회적으로 적법한 범위에 있는 부르주아 시각에 반대한 선동자들의 공격에 자기 방식대로 대처했던 셈이다. 그가 보기에 이 선동자들은 질서를 조롱하면서 처벌도 받지 않고 사회 전복을 꾀하고 있었다.

　인상주의 회화는 전통적인 재현에서 감정적 희열을 찾고 사회의 평가와 보호를 받는 회화와 전혀 달랐다. 인상주의자들은 거기서 벗어났고, 그것을 규탄했다. 보수적인 부르주아들이 이런 저항을 참지 못한 것은 이것이 수치로 여겨지기 때문이었다. 그 거부에는 비웃음과 모욕의 다양한 형태가 포함되어 있었다. 그리고 모욕이 심한 만큼 단절도 깊다는 것을 보여주었다.

　제롬과 그의 맹신자들로부터 나온 '참으로 심대한 도덕적 퇴락'이라는 표현은 불행하게도 정신 나간 대중이 이 유해한 인상주의자들에게 보였을 관심을 입증한다. 스캔들은 기법, 언어, 형태, 색채, 공간의 선택 같은 것에만 국한되지 않았다. 스캔들은 사회적이었다. 아직 제대로 설립되지 못한 공화국에는 언제든 사라질 수 있는 예술이 아니라 확고하게 자리 잡을 예술이 필요했다. 국가의 도덕적 건강과 시민 정신이 문제였다.

　반 고흐의 정열적인 색채, 제임스 앙소르의 음산한 악몽들, 귀스타브 모로의 모호한 신화, 뭉크의 고문에 가까운 표현주의, 고갱의 이국 문명의 부름은 한마디로 '자유에 대한 요구'이고, 이 자유는 마르키즈 제도에 유배되어 '모든 것을 감행해볼 권리'이기도 했다. 좋지 않은 의미로 붙여진 이름인 '혁신자들'은 그들의 적이 부과한 금지와 순응주의에 따라 지적으로 강제된 토론과 논쟁에 개입되었다. 그들의 자가비판적 언어는 선동적으로 변했고, 선동

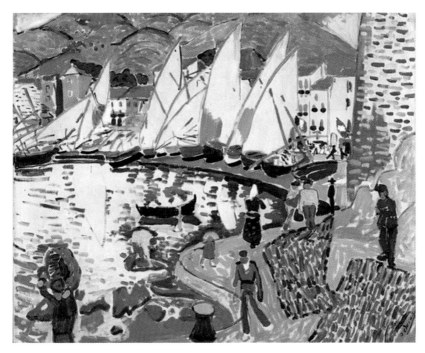

앙드레 드랭, **돛 말리기**, 1905, 푸시킨 미술관, 모스크바
André Derain, *Le séchage des voiles*, 1905, toile présentée au Salond'Automne 1905,
Musée d'Etat des Beaux-Arts Pouchkine, Moscou

의 강도는 그 선동이 점화한 반대와 스캔들의 강도에 비례했다.

20세기 초반에 일어난 심각한 균열은 1905년 살롱의 야수파, 드레스덴의
다리파[45], 뮌헨의 청기사파[46]에서 비롯했으며, 파리에서는 브라크와 피카소가

45) Die Brüke: 1905년 독일의 드레스덴에서 헤켈, 키르히너, 슈미트 로틀루프, 프리츠 블레일 등이 설립한 예술가 협회. Brüke가 다리를 의미하는 것처럼 ,이들의 계획은 그 시대의 아방가르드 탐구의 연결점을 만드는 것이었다. 하지만 실제로는 이 운동은 놀데, 페슈스타인, 쿠노 아미에트, 반 동겐과 같은 표현주의 화가들을 규합했다. 참고: 피에르 카반, 『예술 사전[*Dictionnaire des Arts*]』, Les Éditions de l'Amateur, Paris, 2000 [Bordas : 1971], p. 173. 역주

46) Blaue Reiter: 1911년 뮌헨에서 칸딘스키와 프란츠 마르크는 '청기사라는 연감을 펴내기로 했다. 또한, 같은 이름으로 젊은 예술가들이 자유롭게 참여할 수 있는 전시를 조직했다. 1911년에는 갤러리 탄하우저(Thannhäuser)에서 전시가 열렸다. 1912년에는 갤러리 아르누보 전시가 열렸고, 칸딘스키와 마르크를 비롯해서, 브라크, 들로네, 블라맹



"작은 큐브들로 구성한" 그림으로부터 이러한 스캔들을 일으켰다. 이 표현은 마티스가 비평가 루이 보셀에게 브라크의 그림에 대해 크로키를 그려 찬사를 보내며 했던 발언이다.

1905년 가을 살롱에서 몇몇 '미친 색'이 전시된 7번 전시실에 들어간 이 비평가는 조각가 알베르 마르크의 작고 섬세한 대리석 흉상을 눈여겨보았다. 그는 『질 블라(Gil Blas)』에 쓴 비평에서 이 흉상을 '야수 사이의 도나텔로'라고 불렀다. 사람들은 이 전시실에 '야수 우리'라는 이름을 붙였다. 그렇게 '야수파'가 탄생했다.

바로크풍으로 과장되고, 부조리한 감정까지 외면화하는 극단적 용어 '야수'로 세례받은 이 그룹은 마티스, 데랭, 블라맹크, 프리에츠, 마르케에서부터 반 동겐, 칸딘스키, 야블렌스키와 다른 몇몇 화가로 구성되었다. 이들은 인상주의 분위기의 외관에 대한 충성에 반대하는 본능적인 저항처럼 나타났다. 스캔들은 어마어마했다. 보수 언론은 거세게 일어났다.

1905년 11월 20일 마르셀 니콜이라는 사람은 7번 전시실에 들어갔다가 겁에 질렸던 경험을 『주르날 드 루앙(Le Journal de Rouen)』에 기사로 남겼다. "여기서는 비평만이 아니라 모든 기술, 모든 보고가 불가능하다. 전시된 것은 사용된 재료 말고는 회화와 어떤 관련도 없다. 파랑, 빨강, 노랑, 초록의 형태 없는 공작 작업이다. 그냥 좋아서 나열한 색 얼룩이다. 애들이 새해 선물로 받은 '색 상자'로 연습하는 야생적이고 순진한 놀이다."

'미쳐서 칠해놓은 해괴한 결과물' '생경하고 난폭하고 서툰 그림' '지나친 것, 완전히 미친 것' '쓸데없는 엉뚱함' '무정부주의의 승리', 비평의 어휘와

크, 라프레네, 키르히너, 클레, 말레비치, 놀데, 피카소가 참여했다. 이처럼 청기사는 균질적인 하나의 단체라기보다는 청기사 연감을 통한 예술 표현과 그 만남의 의미를 지닌다. 참고: 피에르 카반, 『예술 사전(Dictionnaire des Arts)』, Les Éditions de l'Amateur, Paris, 2000 [Bordas : 1971], p. 144. 역주

176

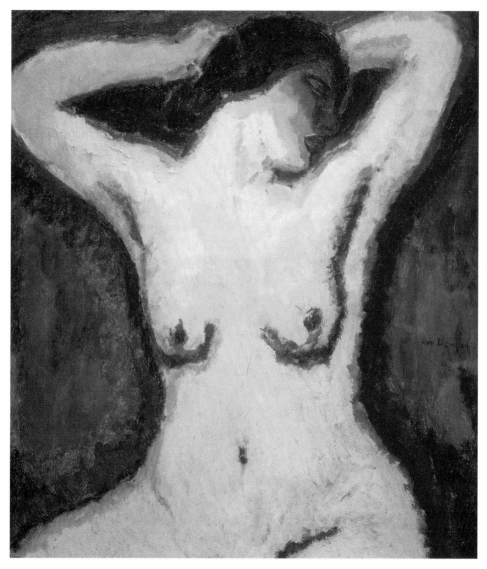

키스 반 동겐, **토르소**, 1905, 프라이아트 재단
Kees Van Dongen, *Torse*, 1905, toile présentée au Salon d'automne 1905, Foundation Fridart

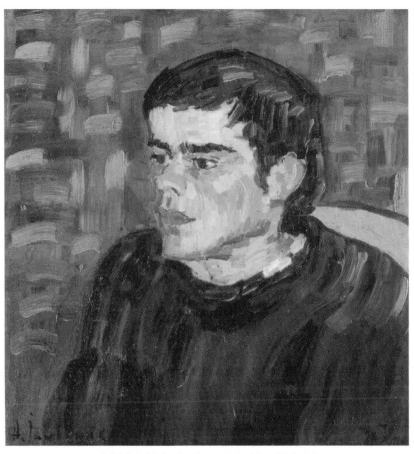

알렉세이 폰 야블렌스키, **꼽추**, 1905, 렌바흐하우스 미술관, 뮌헨
Alexej von Jawlensky, *Le Bossu*, 1905, Städtische Galerie im Lenbachhaus, Munich

어조는 별로 발전하지 않았다. 당황하고 충격받은 비평가는 질문하지 않고
단죄한다. 그는 화가들에게 섞이지 않은 색을 남용하고, 데생을 부정하고, 회
전하거나 움직이는 원근법을 구실로 고전적인 선형 원근법을 파괴한 지대한
착란에 대한 책임을 묻는다.

독일에서는 프랑스 야수파의 '악마적 그룹'에 상응하는 열광적인 화가들이 드레스덴에서 '다리파'를 결성했다. 이들은 표현주의에서 반짝 타올랐던 야수파에 해당했다. 다리파는 칸딘스키와 '청기사파'의 영향을 받으며 추상으로 향했다. 리듬 있는 넓은 평면의 제어된 격렬함 속에서 형태는 그림의 순수한 구성 속으로 조금씩 녹아 사라진다.

입체주의와 함께 형태의 스캔들이 색의 스캔들을 이었다. 모든 것이 움직이고 여기저기서 번쩍일 때 브라크와 피카소에 의해 태동된 실험적인 작업실에서는 입체주의자들이 정태적인 예술을 발명했다. 그 세기 첫해의 혼란은 막대했다. '움직이는 예술'인 영화도 그렇지만, 인간 삶을 구성하는 '실제' 운동이 스며들어 이미지는 움직이기 시작했다. 입체주의는 피카소의 원시주의, 세잔의 구성주의, 1908년 피카소와 브라크의 첫 대화, 그러니까 단순히 기하학적 형상에서 비롯한 대면과 성찰의 언어에서 태어났다. 야수파는 단지 폭발시킬 뿐이었지만, 입체파는 사실적인 공간에서 형태들을 분해하고 재구성했다.

피카소는 살롱에서 전시하지 않았다. 1908년 독립 예술가 살롱에 참가한 브라크는 야수파에서 세잔주의자로 넘어갔다. 피카소와 브라크의 대화는 때로 진전하고 때로 후퇴하면서 1914년 전쟁이 일어날 때까지 계속되었다. 그들이 실험하던 기하학적 구축은 여러 화가에게 퍼졌고, 여론과 비평은 서둘러 이들을 '큐비스트(입체파)'라고 규정했다. 이 용어는 핵심을 가리키고 사람들의 관심을 사로잡았으며 화면에 기하학적 시도를 담는 모든 화가를 망라했다.

브라크와 피카소는 이들과 거리를 두었지만, 1911년 독립 예술가 살롱의 '큐비스트들(브라크는 'cubisteurs'라는 단어를 썼다.)'의 전시는 입체파의 진정한 첫

조르주 브라크, **바이올린이 있는 정물**, 1911, 조르주 퐁피두 센터, 국립 현대 미술관, 파리
Georges Braque, *Nature morte au violon*, 1911, Centre Georges Pompidou,
Musée national d'art moderne, Paris, donation de Mme Georges Braque.

파블로 피카소, **기타 연주자**, 1910, 피카소 미술관, 파리
Pablo Picasso, *Le guitariste*, 1910, Exposition Matisse Picasso. Paris

스캔들을 일으켰다. 조르주 레비에는 『주르날 데 자르(Journal des arts)』에서 그들을 이렇게 공격했다. "입체파들의 캔버스는 미친 편집광의 공포스러운 비전 외에 다른 것이 아니다."

입체파는 야수파를 향해 타올랐다가 꺼진 격정의 불길을 다시 살렸다. '얼룩질' '미친 회화' '형태 없는 그림' '뮌헨의 예술'이 신문과 잡지의 큰 제목으로 등장했다. 작가이자 미술 비평가였던 가브리엘 무레이는 『르 주르날』에서 "소위 이 '새로움'은 미개와 야만을 향한 완전한 회귀다. 입체주의는 자연과 삶의 모든 아름다움에 대한 타락이고 몰이해다."라고 단언했다. 그는 가을 살롱 개막식에서 다음과 같이 명확히 말했다. "실례지만, 고백하자면 저는 입체주의의 미래를 믿지 않습니다. 그 발명가 피카소의 입체주의는 더욱더 믿지 않습니다. 메칭거, 포코니에, 글레이즈[47] 같은 모방자들의 입체주의는 말할 것도 없습니다. (…) 온전한 입체주의든 아니든, 그것은 이미 종언을 고했습니다. 입체주의는 한심하게 거들먹거리고 무지한 채 만족하는 백조의 노래[48]입니다."

이제 '입체주의적'이라는 말은 부조화스럽고 이상한 것, 심하게는 비정상적인 것이거나 어리석은 것을 가리키는 표현이 되었다. 예를 들어 1912년 어느 국회의원은 정부의 예산 편성이 지나치게 도를 벗어났다며, 이것을 '입체주의적(cubiste)'이라고 했다.

입체파는 되살아나는 듯했으나 **모나리자**의 도난 사건이 입체파들에게 또

47) Albert Gleizes(1881-1953): 프랑스 화가. 실내장식 데생을 배웠고, 1901년에 인상주의 그림을 그리기 시작했다. 이후 큐비즘으로 방향을 돌렸고, '무명 예술가를 위한 살롱'에도 참여했다. 장 메칭거(Jean Metzinger)와 함께 『큐비즘에 관해서』라는 책을 집필했다. 참고: 루치오 펠리치 Lucio Felici (dir.), 『예술 백과사전 [Encyclopédie de l'art]』, trad. de l'itallien par Béatrice Arnal et etc., Librairie Générale Française, 1991, 2000 Garzanti Editore s.p.a 1986], p. 425. 역주

48) Chant du cygne: 죽기 전 남긴 최후의 걸작을 의미함. 역주

얼마간 사리에 어긋나 있는 이미지를 덧씌운다. 피카소는 조수 게리 피에레가 루브르에서 훔친 이베리아의 작은 조각상을 은닉했다는 소문만으로 고발되지 않았던가. 이 사건은 당시 입체파에 대한 사회의 선입견을 상징적으로 보여준다.

스캔들은 꽤 오랫동안 지속되었다. 그리고 1912년 10월 4일 사진가이자 시의회에서 최연장자임을 자처하는 시의원 랑퓨에는 에콜 데 보자르에서 만난 정무차관 레옹 베라르에게 입체파에 대해 기만적이고 악의적인 혹평을 건넸다. 그 평에는 가을 살롱을 한번 방문해보고 나서 다음과 같은 의문을 스스로 던져보라는 정중한 제안이 담겨 있었다. "일상의 삶을 아파치족처럼 살듯이 예술 세계에서 처신하는 악당 무리에게 그랑 팔레 같은 공공 기념 건축물을 빌려줄 권리가 과연 내게 있을까요? 차관님, 인간의 본성과 인간의 형상이 이런 모욕을 받았던 적이 있었는지, 한번 스스로 자문해보십시오. 장관님은 유감스럽게도 이 살롱에서 우리가 상상할 수 있는 가장 한심한 추함과 저속함이 쌓여 있는 상황을 목격하시게 될 것입니다."

12월 3일, 사회당 의원 장루이 브르통은 하원 의회에서 자기 질의 차례가 되자, 역시 제라르 정무차관에게 '지난가을 살롱에서 일어난 예술의 스캔들에 관해' 질의하면서, 이 스캔들은 '매우 저급한 취향의 농담'이고 '우리의 훌륭한 예술 유산의 평판을 해칠 위험이 있는 행사'라며 이의를 제기했다. 그는 "대부분 외국인 방문객들은 (…) 의식적이든 무의식적이든 우리나라 궁에서 프랑스 예술에 대한 신뢰를 저버리게 될 것이다."라고 규탄했다.

23. 사물에 이름을 부여해 예술을 전복하다

마르셀 뒤샹, **샘**, 1917/1964
R. Mutt(Marcel Duchamp), *Fountain*, 1917/1964

마르셀 뒤샹은 1912년 '무명 예술가를 위한 살롱(Salon des indépendants)'에서 마레이의 크로노포토그라피[49]의 영향을 받은 **계단을 내려오는 누드 2**를 출품했다. 하지만 알베르 글레이즈가 주축이 되었던 소규모 화가 그룹은 뒤샹의 형제인 자크 빌롱과 레이몽 뒤샹-빌롱을 통해 뒤샹에게 그 그림을 떼어달라고 부탁했다. 가까스로 스캔들은 피한 것 같았지만, 뒤샹에게 이것은 몹시 가혹한 타격이었다. 그는 예술가 무리에게 아무것도 기대할 수 없고, 오로지 자기 힘으로 모든 것을 개척해야 한다는 사실을 깨달았다.

내면적 성찰로 향했던 이 시기부터 그는 이후에 '미리 만들어진 것'이라는 의미의 '레디메이드(ready-made)'라는 이름을 붙이게 될 어떤 것을 발명한다. 이것은 예술 작품과는 되도록 멀리 떨어진 가공품일 뿐이었다. 그는 등 없는 의자에 자전거 바퀴를 거꾸로 고정하고, 철제 병걸이를 시청 잡화점에서 사 와서 **조각**이라 칭했다.

오브제(일상적 사물)[50]에 '예술'의 지위를 부여하려는 의도는 미학을 윤리학으로 이동시켰다. 이제 뒤샹에게 예술은 오로지 결정자가 책임을 지고 실행하는 단순한 도덕적 제스처가 되었다. 20세기에 세상에 대한 새로운 시각을 열어준 스캔들이 일어났다. 이제 예술은 현대적·산업적·도시적 본질의 의미를 되찾았다.

'레디메이드'는 말의 상징적인 특성을 뛰어넘어 다다가 '부정성'이라는 그 본질적 모습을 드러낸 것처럼 스스로 자기 모습을 드러냈다. 그 긍정적 풍

49) Chronophotographie: '크로노포토그람(Chronophotogramme)'이라고도 한다. 프랑스 천문학자 피에르 장센이 발명하고 에드워드 마이브리지와 아테엔 쥘 마레가 발전시킨 움직임 분석 기술이다. 이들은 초당 여러 장의 이미지를 기록할 수 있는 장치를 고안했다. 이 기술은 동시대 미술에 큰 영향을 미친다. 이탈리아 미래파 예술가들이 받은 영향이 특히 컸으며, 마르셀 뒤샹과 막스 에른스트가 받은 영향이 잘 알려져 있다. 참고: 수리오, 에티엔(감수: 안 수리오), 『미학 용어[*Vocabulaire d'esthétique*]』, Quadrige/PUF, Paris, 1990, pp. 380-381. 역주

50) Objet: 사물, 물건, 대상. 역주

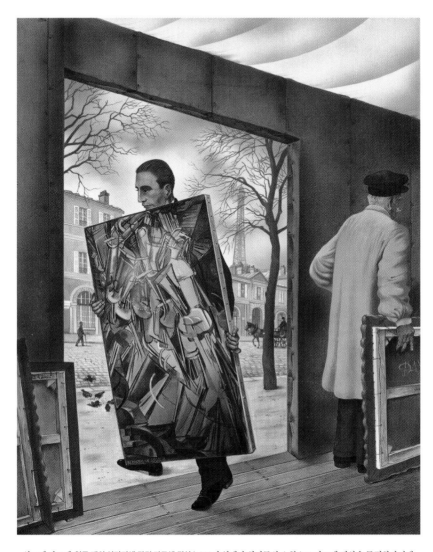

앙드레 라프레, **열두 개의 이미지에 담긴 마르셀 뒤샹**(1912년 입체파 화가들의 요청으로 마르셀 뒤샹은 독립화가전에
출품했던 자신의 작품 **계단을 내려오는 누드**를 철거한다), 종이 위에 구아슈로 제작한 일련의 작품, 1975-1976
André Raffray, *Marcel Duchamp en douze images : 1912. Suite à la requête des cubistes, Marcel Duchamp retire du
Salon des indépendants son Nu descendant un escalier.* D'une série de gouaches sur paper, 1975-1976

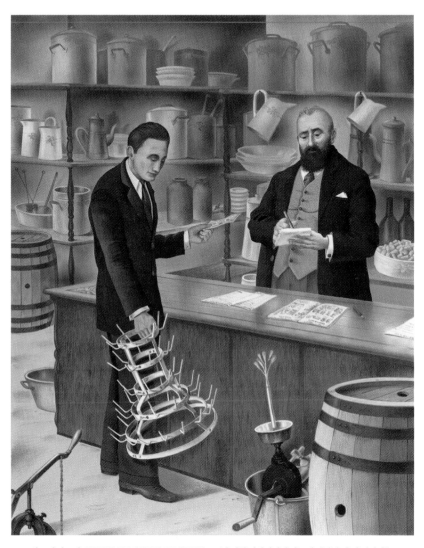

앙드레 라프레, **열두 개의 이미지에 담긴 마르셀 뒤샹**(1914년 시청 잡화점에서 마르셀 뒤샹이 산 이 병걸이는
나중에 유명한 레디메이드가 되었다), 종이 위에 구아슈로 제작한 일련 작품, 1975-1976
André Raffray, *Marcel Duchamp en douze images*, 1914. Au Bazar de l'Hôtel de ville, Marcel Duchamp achète le
porte-bouteilles qui deviendra plus tard l'un de ses célèbres ready-made. D'une série de gouaches sur papier, 1975-1976

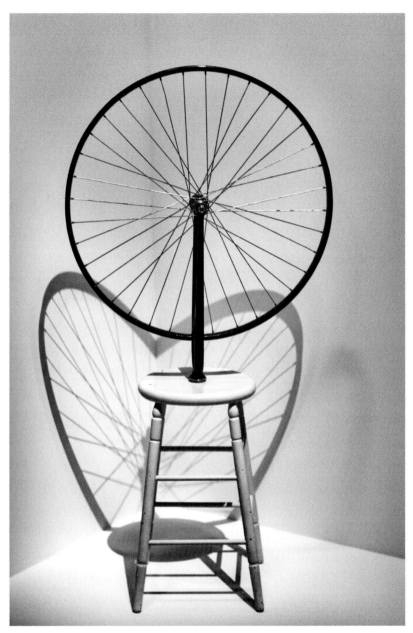

마르셀 뒤샹, **자전거 바퀴**, 1913/1964
Marcel Duchamp, *Roue de bicyclette*, 1913/1964

부함은 시간이 지나면서 시적 언어의 가치를 갖게 되었다. 이런 가치는 반세기 후에 라우셴버그가 미국의 팝아트(pop art)와 유럽의 신사실주의[51]길을 열면서 액션 페인팅(action painting)의 회화적 맥락에 동화되었다.

'레디메이드'는 예술의 유희적 기능을 작동하는 출발점이다. 호모 루덴스(homo ludens)가 호모 파베르(homo faber)를 계승한다. 주체-객체 관계의 단절로 인식되는 '레디메이드'의 도덕적 의미는 현대 문화에서 매우 중요한 부분을 차지한다.

1913년에 마르셀 뒤샹이 팔걸이 없는 의자에 이음새를 거꾸로 해서 바퀴를 고정한 **자전거 바퀴**를 파리에 두었을 때만 해도, '레디메이드' 개념은 그에게 아직 낯설었다. 전통적 의미의 미학도, 창조하는 손도 개입하지 않는 제스처는 '비예술적'이었고, 뒤샹이 선호하는 용어로 말하자면 '반예술적'이었다. 이는 사물을 응시하는 개인의 일상적 움직임에 대한 치유책으로 바퀴의 움직임을 다루는 제스처였으며, 즐거움을 주는 소일거리에 속했다.

2년 후 마르셀 뒤샹은 미국으로 떠나면서 파리에 있던 **자전거 바퀴**와 **병걸이**를 파괴했다. 그리고 이후에 '레디메이드'에 대한 생각이 구체화되었을 때 그는 뉴욕에서 이것을 재현했다. **부러진 팔에 앞서서**는 철물점에서 구한 제설용 삽으로, 이런 '레디메이드' 성격을 갖춘 최초의 오브제였다. 작가 미셸 뷔토르는 잡지 『크리티크(Critique)』의 1975년 3월 호 기사에서 이 무심한 선택에 사회학적으로 암시된 의미가 내포되어 있었다고 지적했다. 병걸이는 미국인

51) Nouveau Réalisme: 신사실주의 혹은 누보 레알리즘은 1960년 파리에서 비평가 피에르 레스타니에 의해 창시되었다. 이와 동시에 미국에서는 네오다다이즘이 창시되었다. 이브 클랭, 아르망, 팅겔리, 레이스, 앵스, 스포에리, 빌레글레, 뒤프렌, 세자르, 로텔라, 니키드 생팔, 데샹, 크리스토 등이 여기에 속한다. 1960년 4월 16일에 밀라노에서 선언문을 발표했다. 이들은 뒤샹의 레디메이드로부터 영향을 받았고, 도시의 환경에서 찾을 수 있는 다양한 오브제를 사용했다. 누보 레알리즘은 추상 예술의 고갈 이후, 유럽에서 가장 활발한 운동이었다. 참고: 피에르 카반, 『예술 사전[*Dictionnaire des Arts*]』, Les Éditions de l'Amateur, Paris, 2000[Bordas: 1971], pp. 727-728. 역주

에게 잘 알려지지 않았고, 제설용 삽은 프랑스인에게 잘 알려지지 않은 사물이라는 것이다.

자기로 만든 소변기를 바닥에 놓고 "R. Mutt 1917"[52]이라고 기입한 작품인 **샘**은 마르셀 뒤샹이 뉴욕의 독립 미술가 협회의 살롱에 출품했으나 거부되었다. 뒤샹은 이 살롱의 심사위원이기도 했다. 이 '사물'은 전시장 칸막이 뒤에 놓였다. 이중적인 우상파괴 행위였던 이 사물의 성질 때문만이 아니라 그 권한을 전환했다는 점에서 이 행위는 스캔들을 불러일으켰다. '예술가-화가'라는 전통적인 관념에 갇히기를 원치 않았던 마르셀 뒤샹은 스캔들을 찾았고, 스캔들에 전적으로 만족했다.

샘은 기대되는 것과 관련해서 '사물들(뒤샹의 용어)'의 차이를 부정하고 취향을 부정하는 시초적 행위였다.

52) R. Mutt 1917: Richard Mutt은 마르셀 뒤샹이 고안한 이름으로 다양한 의미를 연상시킨다. 역주

24. 파라드는
새로운 정신의 발현이었다

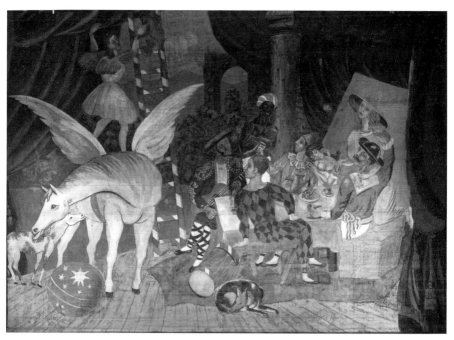

1917년 5월 18일 파리 샤틀레 극장에서 공연된 **파라드**의 한 무대 커튼
Le ballet a été créé le 18 mai 1917 au Théâtre du Châtelet à Paris

　　파라드가 일으킨 스캔들은 전쟁이 한창이던 시기의 도전이었다. 그 시대에는 어떤 독창적인 시도도 전통적인 가치에 대한 도전으로 여겨졌고, 또한 정점에 달한 국가주의 이념 아래 살아가던 부르주아의 일반적인 취향에 대한 도전으로 여겨졌다. 1917년 5월 18일 반대자와 옹호자가 극도로 흥분한 상태에서 기다린 이 공연은 여러 가지 의미에서 현대성을 띤 몇몇 창작자의 우연한 만남에서 비롯했다. 그들은 바로 시인 장 콕토, 화가 파블로 피카소, 음악가 에릭 사티, 안무가 레오니드 마신, 연극인 및 러시아 발레 감독 세르게이 디아길레프였다.

　　따라서 **파라드**는 예고된 발레 공연이었지만, 실험적인 아방가르드 행사일 수 있는 모든 요인을 갖추고 있었다. 아폴리네르는 "더 완전한 예술의 도래라는 의미의 표시인 이 같은 화가와 무용가의 조형과 동작의 협력이 처음으로" 이루어진 프로그램을 환영하며 앞장섰다. 그리고 "이 사실주의 혹은 큐비즘은 (⋯) 지난 10년간 예술을 가장 깊이 뒤흔들었다."고 덧붙였다. 이 시인이 선언한 '새로운 정신'의 효과를 예고하기 위해 신중한 조직자들은 **파라드**가 샤브리앙 백작부인이 주재하는 동부의 재난에 대한 자선 협회의 찬조를 받도록 했다. 콕토는 그를 믿지 못하고 유행을 불신하는 피카소를 설득하는 데 어려움을 겪었다. 하지만 디아길레프는 창작자의 자유를 전적으로 보장한다는 조건으로 피카소를 설득했다. 몽파르나스의 주요 인물들은 '피카소가 콕토와 **파라드**를 만들었다'는 사실에 분개했다. 그들은 센 강 우안 부르주아 지구에 속한 살롱의 '경박한 왕자'와 큐비즘의 준엄하고 엄격한 거장의 협업을 믿지 않았다. 하지만 피카소는 점점 더 열정을 느꼈고, 콕토와 논쟁도 벌였으며, 공연의 첫 번째 충격 효과로 '매니저(Managers)'라는 입체파적인 기괴한 등장인물도 고안해냈다. 피카소의 영향력은 처음부터 압도적이었다.

니콜라스 즈페레프, **퍼레이드의 곡예사**, 사진, 1917, 오페라 도서 박물관, 보리스 코츠노 기증
Nicolas Zverev, *l'acrobate de Parade*, photographie 1917, B.N.Opéra, Fonds Boris Kochno.

마리아 샤벨스카, **퍼레이드의 어린 미국 소녀**, 사진, 1917, 오페라 도서 박물관, 보리스 코츠노 기증
Maria Chabelska, *la petite fille américaine de Parade*, photographie 1917, B.N.Opéra, Fonds Boris Kochno.

24. **파라드**는 새로운 정신의 발현이었다

 파라드에는 곡예사, 줄 타는 사람, 무용가, 그의 젊은 시절 청색과 장밋빛 시대의 사실주의 레퍼토리에 다루었던 익살광대와 함께 화가 자신도 등장했다. 콕토는 의견이 달랐지만, 발레는 디아길레프의 동의로 무대 커튼[53]이 주도하는 대중적 이미지의 공연이 되었다.

 샤틀레 극장의 객석은 가득 찼고, 사람들은 화려했다. 성공과 실패를 점치면서 공연이 시작되기를 초조하게 기다렸던 파리의 명사들은 공연이 끝났을 때 전혀 실망하지 않았다. 매니저들은 의도적으로 극의 조화를 깨뜨렸다. 객석에서 누군가가 "우리는 큐비즘이 죽은 줄 알았다!"라고 외쳤다. 편안했던 음악은 불협화음으로 변했다. 작가 폴 모랑은 이 공연이 '때로는 림스키 때로는 댄스홀'이었다고 평가했다. 고전적 무용의 상투성과 결별한 안무는 소란한 움직임에 고삐를 풀어주었다. "베를린으로 가라!" "아편쟁이들!" "매복병들!" "야만인들!" 박수와 야유가 번갈아 이어졌다. **파라드**를 공연하고 스캔들을 기대했던 디아길레프는 흡족했다. 하지만 그도 반응이 그토록 뜨거우리라고는 상상하지 못했다!

53) Le rideau de scène: 피카소의 그림이 그려진 커튼을 뜻한다. 역주

25. 스캔들, 다다의 지속적 발명

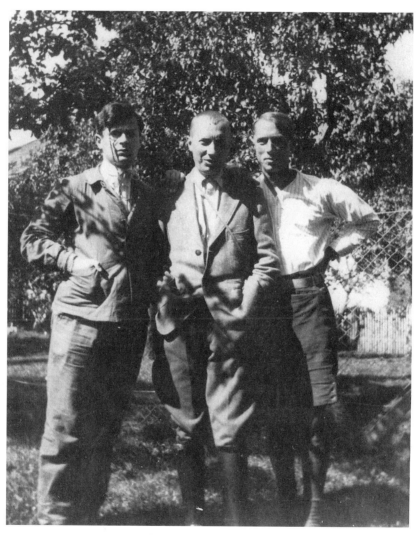

트리스탕 차라, 한스 에르프, 막스 에른스트, 1921.
Tristan Tzara, Hans Arp, Max Ernst, 1921.

파라드의 스캔들은 서로 다른 장르의 병치나 혼합으로 대중을 선동할 다다이스트(dadaïstes) 스캔들을 예고했다. 전쟁은 전통적 가치들의 귀환을 촉발했고, 국가주의는 사상의 기반이 되었으며, 예술은 모험에서 방향을 돌려 직업으로 소환되었다. 다다는 모든 것을 거부했고 '질서의 복귀' 반대편에 섰으며, 유럽 전역의 체제 정비 흐름을 활용하려고 했다. 다다의 반역은 19세기 무정부주의 운동이 문제 삼고 비판한 국가적·문화적인 가치의 급변에 흔적을 남겼다.

다다이스트에게 스캔들은 저항의 실험실이다. 스캔들은 충격을 주고, 지속되고, 늘 새로운 것을 원하는 대중의 욕구를 충족하기 위해 끊임없는 발명을 필요로 한다. 또한, 미래를 영원한 현재로 여기는 젊은이들의 손에 달린 새로움에 대한 모험적인 탐사를 필요로 한다.

그러나 스캔들의 가능성이 있는 어떤 행위도 단지 분쟁에 국한될 수는 없다. 근본적으로 정신 상태를 변화시킬 방법을 확대해야 한다. 다다는 공연, 대중 행사, 시 낭송, 선언, 전단, 영화 등으로 선동을 다각화하고, 주기적으로 시위의 새로운 형태를 창안했다.

이들의 반복된 행위는 부정에 뿌리를 내리는 것과 같았다. 다다는 약물을 하는 것처럼 이를 멈추지 않았고, 약물의 보충과 고갈이 반복되는 게임의 취향은 천재의 고독을 다수가 반역하는 태도로 대체했다. 이것은 '반항적 거부'라는 허무주의 전통에서 온 것이다. 다다는 사드가 시작했고, 니체, 로트레아몽, 랭보, 자리, 도스토옙스키, 라포르그가 계승한 '저항'이라는 사슬의 한 고리다.

"낮이 두려운 듯한 밤의 새, 코안경을 쓴 작은 남자"(아라공의 표현)는 피카비아의 정부인 제르멘 에버링의 살롱에 수줍게 들어갔다. 트리스탕 차라가

돈 한 푼 없이 파리에 상륙한 것이다. 얼마 후, 에밀 오지에 거리에 브르통, 아라공, 엘뤼아르, 수포가 도착했고, 다다의 전위적인 파리 그룹은 거의 완성되었다.

4년 전, 1916년 2월 5일 취리히의 카바레 볼테르에서 후고 발, 리하르트 휠젠벡, 마르셀 얀코, 한스 아르프, 트리스탕 차라의 만남으로 다다가 탄생했다. 이들은 사전을 펴고 무작위로 단어를 골라 그룹의 활동에 이름을 붙였다고 한다. 논란이 있었으나 '다다'는 출판물의 공식 제목이 되었고, 곧 성공을 거두었다.

초기 취리히의 그룹에 한스 리히터, 비킹 에겔링, 소피 타우버, 막스 에른스트가 합류한다. 그리고 1919년까지 막스 에른스트는 다다 운동에 그의 영향력을 남겼고, 이 운동을 자신의 기본적인 진로로 삼았다.

다다는 두 가지로 갈린다. 베를린의 다다는 더 혁명적이고, 쾰른의 다다는 더 시적이다. 1920년에는 하노버의 다다가 생겼다. 전쟁이 끝날 무렵에는 파리의 다다가 생겼는데, 여기에는 뉴욕의 다다도 포함된다. 왜냐면 피카비아와 뒤샹을 고려하기 때문이다.

'시인이자 복서' 아르튀르 크라방은 뉴욕의 독립 미술가 협회 살롱 개막식 저녁에 강연을 열었다. 이 협회는 전에 마르셀 뒤샹의 소변기 샘을 얌전하게 감춰둔 적이 있었다. 그는 강연 도중에 스트립쇼를 벌였는데, 분개한 대중의 항의로 경찰이 급하게 중단시켰다.

첫 전기 다다(pré-dada)에 속하는 이 행위는 이중적 스캔들을 일으켰고, 다다 운동의 전복적인 행위를 개시했다. 다다 운동은 이런 행위가 계속해서 늘어나면서 그 존속이 보장되었다. 1916년 취리히에서 실험적인 분석적-파괴자는 부정되었고, 개인적의 행위는 다다를 혁명적 참여로, 다다를 흡수

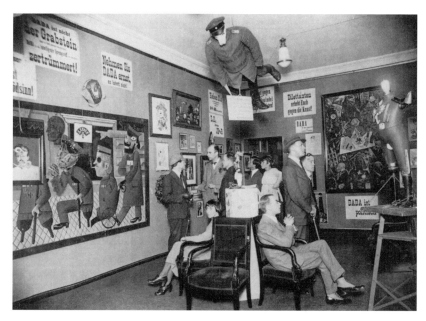

국제 다다 페어, 베를린, 1920년 6월 5일.
Grande foire internationale Dada de Berlin, 5 Juin 1920.

할 정치로 이끌 보편화된 반항으로 계승되었다. 존재하려면 불편하게 해야
한다. 그 계기는 파리에 트리스탕 차라가 출현한 사건이었고, 특히 1920년
1월 23일 생 마르탱 거리의 팔레 데 페트(palais des Fêtes)에서 잡지『리테라튀르
(Littérature)』의 첫 아침 모임에 나타난 사건이었다. 새로 파리에 도착한 차라는
모임의 프로그램을 뒤죽박죽으로 만들었고, 경쟁의 고조를 바탕으로 취리히
의 운동 정신을 연출했다. 시 낭송, 독서에 곁들인 그림 전시 등은 다다주의
자들의 행위에 지속적인 원동력이 되었다.

　이것은 스캔들이기도 했지만, 지루한 기념물이기도 했다. 전시된 작품들
은 관객들을 지루하게 했다. 그들은 부조리한 독해와 언어의 유희를 이해하

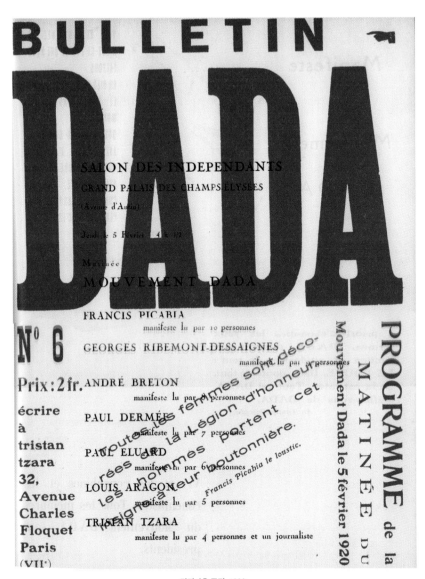

다다 6호 표지, 1920.
Couverture du Bulletin *Dada* n° 6, 1920.

지도 못했고, 재미를 느끼지도 못했다. 트리스탕 차라는 왕당파 논객 레옹 도데의 담화를 벨 소리를 곁들여 무심하게 읽으며 소동을 피웠다. 관객들은 정신을 차리고 낭송자를 비난했다. "취리히로 돌아가라! 처형대로 보내라!"라고 외치고 떠났다. 그렇게 해서 첫 다다의 스캔들은 빈 객석 앞에서 완성되었다. 미셸 사누이에는 이 행사 주최자들이 "다다의 지워지지 않는 표시였던 이 재의 맛, 우레 같은 선동보다 더한 맛을" 느꼈으리라고 짐작했다.

이 운동의 첫 대회는 2월 5일 무명 예술가들을 위한 살롱에 맞춰졌다. 며칠 전 취리히 출판의 파리 판으로 회보 『다다 6호(Dada n° 6)』가 출간되었다. 다다는 파리 진출을 모색했다. 벽보와 전단 형태로 홍보하면서 친구들을 동원해서 입소문을 퍼뜨렸다. 무명 예술가들의 살롱에서 스캔들의 반(反)성공(antisuccès)을 추구하며 단조롭게 낭송했던 '여러 목소리의 선언'은 3월 27일 테아트르 드 뢰브르(Théâtre de l'Œuvre)에서 열린 '다다의 저녁'에서 재연되었다. 여기서 브르통이 어둠 속에서 피카비아의 **야만의 선언**을 읽는 동안, 재미있고 도발적인 단막극과 촌극이 상연되었다. **오글오글한 치커리의 걸음** 상연은 대중에게 즐거움을 주었다. 하지만 반다다(anti-Dada) 전단지 『농(Non)』의 배포가 공연을 막았고 격정이 터져나왔다. 스캔들은 봉기로 대체되었다. 하지만 이때부터 다다는 파리에서 평가받았다.

갤러리 '오 상-파레유(Au sans pareil)'의 전시회들은 늘 대결이었다. 다다주의자들은 사치스러운 자동차 대수와 거기에서 내리는 부인들 목걸이의 진주구슬 수를 세어보는 즐거움을 누렸다.

이 수선스러운 행위는 5월 26일 살 가보(Salle Gaveau)의 다다 페스티벌에서 막판에 광란 상태가 되었다. 흥분한 청중은 촌극, 낭송, 막간 음악극이 진행되는 무대에 토마토와 계란을 던지며 격한 감정을 분출했다. 이 행사는 고삐

풀린 다다주의자들과 광기, 앙심에 사로잡힌 참가자들의 난투로 끝났다. 다다주의자들은 무대에서 갈 데까지 가기로 약속하지 않았던가?

그룹 전체가 선언문 「다다가 모든 것을 일으킨다(Dada soulève tout)」에 서명했다. 1921년 1월 21일 발표된 이 선언문은 절정에 이른 다다의 공격성을 그대로 드러내면서 사회가 가장 기본적이고 가장 긍정적이라고 믿는 모든 견해에 정면으로 맞선다. "다다는 모든 것을 안다. 다다는 모든 것을 내뱉는다. (…) 다다는 말하지 않는다. 다다는 고정 관념이 없다. 다다는 파리나 잡지 않는다. (…) 내각은 전복되었다. 누구에 의해? 다다에 의해. 어떤 젊은 여자가 자살했다. 무엇 때문에? 다다 때문에. 당신이 삶에 대해 진지한 생각을 품고 있다면, 당신이 예술적인 발견들을 했다면, 당신의 머릿속이 갑자기 거듭되는 웃음 소리로 채워졌다면, 당신의 모든 생각이 쓸데없고 우스꽝스럽다고 여겨진다면, 바로 다다가 당신에게 말하기 시작했다는 것임을 알아주기 바란다."

선언문 서명자들은 미래주의자의 아버지인 마리네티의 한 강연에서 소란을 피웠다. 이것은 틀림없이 선전 효과를 높이려는 시도였으며, 다다는 스스로 자신을 초월하도록 영양을 공급하는 이런 활력이 필요했다. 지속적인 공격은 생존의 조건이었다. 관객을 스캔들의 공범으로 만들기 위해 모든 작업을 실행에 옮기기로 한 다다주의자들은 온갖 노력을 기울여 이런 센세이션을 추구했다. 그러나 누군가의 명예를 훼손하거나 대중을 선동하는 기사의 유포, 틀린 정보의 전파, 허위 광고 등으로 한동안 여론을 들끓게 하고 나면, 다시 침체된 국면으로 접어들게 되므로 행위의 형식을 늘 새롭게 개발해야 했다. 브르통은 다다에 신선함을 주려고 **방문─산책**(visites-excursions)을 고안했다. 이것은 1921년 4월 14일 3시에 생 줄리앙 르 포브르 교회에서 처음으로, 유

일하게 열렸다. 초대장에는 조언들이 가득했다. "머리카락을 자르듯이 코도 잘라야 합니다." "장갑을 닦듯이 젖가슴도 닦으세요." "청결은 빈자들에겐 사치이니, 더럽게 있으시오."

그러나 이런 시도는 실망스러웠고, 다른 이들은 포기했다. 하지만 어떻게든 이 다다 기관을 재가동시키려고 부심하던 브르통은 다다가 사회적·상징적 영역에서 대표적인 어떤 인물들을 고발하는 주체가 되기를 바랐다. 그렇게 '파괴를 부르는 꾀꼬리' '법의 적'이 된 작가 모리스 바레스가 선택되었다. 그리고 그에 대한 '패러디' 같은 소송은 브르통이 주도하고 다다주의자들이 만들어낸 우스꽝스러운 사건이었다.

이 사건은 또한 다다 운동에서 하나의 전환점이 되었다. 브르통의 권위주의는 점점 더 심각해졌다. 그는 다다가 문학적·정치적·사회적 임무에 투신해야 한다고 믿었고, 취리히의 반체제 정신을 유지하려 애쓰는 차라와 갈등을 겪었다. 이렇게 다다의 대표 인물인 브르통과 차라, 그리고 다다 내부의 반다다이자 영원한 아웃사이더인 피카비아는 서로 다른 입장을 고수했다. 피카비아의 유명한 1921년 그림 **카코딜산염의 눈**은 마르셀 뒤샹의 **LHOOQ 수염 달린 모나리자**와 같은 방식으로 창작자의 행위를 부정한다. 이 다다의 아이콘은 놀이와 하찮은 것에 자리를 내주는 반미학적 오브제로 기능했다.

1920년 4월 쾰른에서 아르프, 바르겔트, 막스 에른스트가 기획한 전시는 가장 반향이 큰 스캔들이 되었다. 관람객들은 남자용 공중 변소를 통해 전시장에 입장해야 했다. 전시장에서는 첫 영성체를 하는 소녀가 레이스 치마를 입고 검은 스타킹을 신은 아기 예수의 성 테레사 이미지 앞에서 외설적인 시를 낭송했다. 행사의 정수는 바르겔트의 **플뤼드 스켑트릭**(Fluide Skeptrik)이었다. 붉은 물로 채워진 수족관 바닥에는 자명종이 들어 있고, 수면에는 가발이 떠

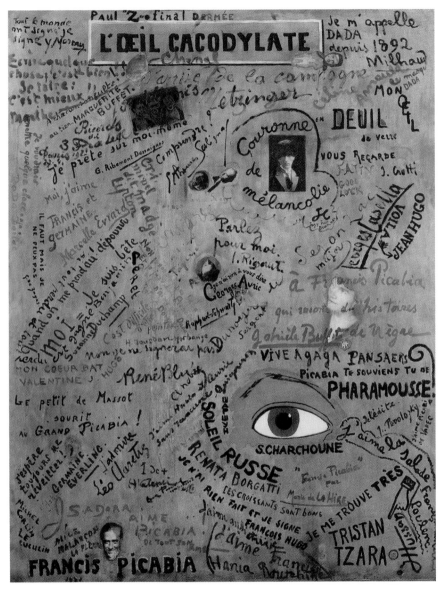

프란시스 피카비아, **카코딜산염의 눈**, 1921, 조르주 퐁피두 센터, 국립 현대 미술관, 파리
Francis Picabia, *L'Œil cacodylate*, 1921, Centre Georges Pompidou, Musée national d'art moderne, Paris

마르셀 뒤샹, **LHOOQ 수염 달린 모나리자**, 1919, 프랑스 공산당 소장,
조르주 퐁피두 센터에 위탁, 국립 현대 미술관, 파리
Marcel Duchamp, *L.H.O.O.Q.*, 1919. coll. Parti communiste français,
en dépot au Centre Georges Pompidou, Musée national d'art moderne, Paris

다녔으며 마네킹의 팔뚝 하나가 물 밖으로 나와 있는 작품이었다. 스캔들은 엄청났다. 다다는 쾰른에서 끝을 맺었고 베를린에서 죽었다.

26. 초현실주의 '광란의 시기'

초현실주의 그룹, 1924.
뒷줄 왼쪽부터 프랑수아 바롱, 데데 선빔, 피에르 나빌, 앙드레 브르통, 자크 앙드레 보아파드, 필립 수포, 로베르 데스노스, 루이 아라공.
앞줄 왼쪽부터 시몬 브르통, 막스 모리스, 믹 수포.
Le groupe surréaliste en 1924.
Debout de gauhe à droite : François Baron, Dédé Sunbeam, Pierre Naville, André Breton, J. A. Boiffard, Philippe Soupaut, Robert
Desnos, Louis Aragon; Assis, de gauche a droite : Simone Breton, Max Morice, Mick-Soupault.

파리의 다다는 젊은 문학인들에게 즉시 깊은 반향을 일으켰고, 전례 없이 처절했던 전쟁으로 상처받은 영혼에 유익한 치유법처럼 보이기도 했다. 살롱 다다에는 부정적인 유머와 스캔들 취향이 자리 잡았고, 거기에서 차라는 활력에 넘쳐 '저녁 파티 공연'을 준비했다. 그 파티에서 그는 **가스 심장**과 무용곡 **기적적인 가금**을 소개했고, 그 선동과 전복의 성공은 모든 이의 기대를 넘어섰다.

브르통이 다다 운동의 주도권을 되찾고자 소집한 파리 회의에 참석하기를 거부한 차라는 정통 다다이스트로 남았다. 회의는 열리지 않았고, 브르통은 격렬한 적대감에 사로잡혔으며 '취리히에서 온' 시인을 치졸하게 공격했다. 차라는 **수염 달린 심장**[54]으로 앙갚음했다. 운동가들의 비생산적인 논쟁과 행사의 비일관성이 계속되면서 다다는 자멸했다.

스캔들은 '반예술'의 혼란에 빠졌다. 브르통은 결국 다다 이후 한 걸음 내디딜 자유를 얻었고, 초현실주의는 **1924년 첫 번째 선언문**(Premier Manifeste)에서 형태를 갖췄다. 새로운 예술계의 교황이 군림했다.

초현실주의 스캔들의 향방도 결정되었다. 아라공이 "나는 프랑스 군대 전체에 똥을 퍼붓는다."라고 선언했을 때, 그리고 아르토가 "모든 글은 돼지같이 더럽다."라고 단언했을 때 그들은 오로지 '건전한 사람들'의 분개한 거부 외에 다른 것을 기대하지 않았다. 하지만 이 예술가들의 정신 위생은 보전되어 있었다. 아라공은 이렇게 썼다. "우리는 당신들이 편암 속의 화석처럼 굳어 있는, 우리에게 값비싼 이 문명을 무너뜨릴 것이다. 우리는 영혼을 흔드는 자들이다."

54) Le Cœur à barbe: 트리스탕 차라가 1922년 4월에 발행한 처음이자 유일한 '투명한 신문'. 폴 엘뤼아르, 에릭 사티, 필립 수포, 리브몽 데세뉴, 마르셀 뒤샹 등의 글이 실렸다. 앞서 『코미디[Comedia]』지에서 '취리히에서 온'이라는 표현으로 차라를 공격한 브르통에 대한 답변이기도 했다. 역주

"나는 스캔들 말고 다른 어떤 것도 찾지 않았다. 그리고 나는 스캔들 자체를 위해 스캔들을 찾았다."(아라공, **방탕**, 1924)

1925년 7월 파리 6구에 있는 레스토랑 클로제리 데 릴라(Closerie des Lilas)에서 문인들이 모여 시인 생 폴 루를 기리는 연회를 열었다. 소설가 라실드는 엉겁결에 "프랑스 여자와 독일 남자가 결혼하면 안 된다."고 말했다. 그러나 초현실주의자들은 '베르사유 조약으로 짓눌린 독일을 호의적으로 대하기로' 결정했고, 아라공은 이렇게 선언했다. "우리는 언제나 적에게 손을 내미는 사람들이다." 그리고 라실드가 했던 말을 두고 소란이 벌어진다. "독일 만세!", 사람들이 외쳤다. 필립 수포는 그네를 타듯이 천장에 전깃줄로 연결된 등에 매달려 흔들리면서 테이블 위에 놓인 것들을 쓸어서 바닥에 떨어뜨렸다. 이들은 "독일 만세!", "중국 만세!", "리프 만세!"라고 목이 터지도록 외쳤고, 바깥에 모여든 구경꾼들은 분노를 표출했다. 작가 미셸 레리스가 창밖을 향해 외쳤다. "프랑스 타도!" 군중은 야유했고, 경찰관들이 달려들어 그를 두들겨 팼다. 나중에 그는 몰골이 엉망이 된 상태로 경찰서에서 나왔다.

이 스캔들은 엄청난 파장을 일으켰고, 격분에 찬 항의를 받았으며, 초현실주의자들은 여기저기서 협박을 받았다. 『악시옹 프랑세즈』[55]는 초현실주의자들에 대해 '공정한 보복'을 요구했다. 일은 여기서 끝나지 않았다. 폴 클로델은 초현실주의자들의 활동을 소년성애로 다뤘다. 또한 그는 미국이 엄청난 양의 비계를 팔도록 해서 프랑스에 이득을 가져오게 한 조국을 찬양하기도 했다.

초현실주의자들은 「주일 프랑스 대사 폴 클로델에게 보내는 공개 서한 (Lettre ouverte à M. Paul Claudel. Ambassadeur de France au Japon)」을 발표하며 신랄하게 대

55) L'Action française: 20세기 초 활동했던 프랑스 국수주의 왕당파 극우 반공화주의 단체 및 이들이 발행한 신문. 역주

응했다.

"우리는 이 기회를 통해 공개적으로 언어와 행동에서 프랑스에 관한 모든 것과 인연을 끊을 것이다. 우리는 반역을 추구할 것을 선언한다. 그리고 이런 방식으로든 저런 방식으로든 국가의 안보를 훼손할 수 있는 모든 것을 추구할 것을 선언한다. 개 돼지들의 국가 재정을 위해 '엄청난 양의 비계'를 판 것보다는 시(詩)와 일치할 수 있도록…."

새로운 항의가 잇따랐다. 이번에는 단절이 확고했다. '초현실주의'라는 용어마저도 언론은 물론이고 모든 글쓰기에서 배척의 대상이 되었다. 『주르날 리테레르(journal littéraire)』는 초현실주의자들을 아무것도 훼손할 수 없는 상태로 만들자고 제안했지만, 그 방법을 제시하지는 못했다. 『악시옹 프랑세즈』는 이렇게 선언했다. "우리는 그들이 입을 다물게 하는 데 전념할 것이다." 이때까지는 아무도 초현실주의자들을 진지하게 여기지 않았지만, 이제 정치적 상황은 이들의 활동과 사상이 위험하다고 판단하는 것을 정당화했다.

스캔들을 통해 초현실주의자들이 공격한 대상은 순응주의 사회와 전후 폭력적인 국가주의자들이었다. 그들은 블록 내셔널[56] 시대 진정한 '광란의 한때'를 대표했다. 또한, 그들은 열광과 통찰력 있는 존재를 향한 갈망이 지배하던 저항의 시대, 꿈의 시대, 미친 사랑의 열정을 시사하는 절대적 과시 추구의 시대를 대표했다.

56) Bloc national: 프랑스 우파와 중도파의 연합정부 시기(1919-1924). 역주

27. 달리, 스캔들과 회화를 결합하다

살바도르 달리, 1939, 사진, 칼 반 베흐텐
Salvador Dali, photographed by Carl Van Vechten, 1939

붉은 조끼를 입은 테오필 고티에부터 초록색으로 머리를 염색한 보들레르까지 젊은 낭만주의자들만큼이나 당황스럽게 살바도르 달리는 자기중심적이고 복합적인 행위를 통해 등장했다. 그들에게 다른 점이 있었다면, 그것은 표현 방식뿐이었다. 두개골 안에서의 성찬, 폐결핵 기침을 일으킬 것 같은 안개 낀 호숫가 혹은 묘지에서의 경건한 사랑의 설교는 '통속'을 벗어난 곳에 자리 잡으려는 시도였으나 이 시도는 오히려 낭만주의 작품 창작에 적합한 것이 되었다. 낭만주의 작가들이 따뜻한 실내화를 신고 난로 곁에만 붙어 있었다면, '영혼의 도약'이라는 것이 과연 어떤 것인지 알 수 없었을 것이다. 놀이의 기교와 계략을 현실과 구별하기가 언제나 쉬운 것은 아니다. 달리는 늘 스캔들을 일으키고, 도전하고, 선동하면서 사는 것이 자연스러웠다. 어렸을 적부터 나체와 변장과 노출 취향을 드러냈다. 그는 높은 곳에서 뛰어내리기를 좋아했고, 다섯 살 때는 절벽 위에서 한 아이를 밀어 떨어트렸다. 그 아이가 죽지 않은 것은 기적이었다.

사람들은 이 댄디의 엉뚱함이 때로 재미있기도 하고 때로 지겹기도 했지만, 그의 엉뚱함은 세상에 자신을 알리려는 의도와는 거리가 멀었다. 달리는 위기와 환각과 강박을 가로지르며 일종의 끊임없는 히스테리 상태에서 살았다. 달리가 카다케스를 방문해서 엘뤼아르의 배우자 갈라를 만났을 때 그는 누더기를 걸친 목동으로 변신하기로 하고 셔츠 가슴에 구멍 두 개를 내서 젖꼭지와 가슴 털이 보이게 했다. 그리고 부레풀과 염소 똥을 섞어 몸에 바르고, 겨드랑이를 면도하고, 일부러 베이게 해서 피를 흘렸고, 땀으로 뒤덮인 상반신에 파란색 염료를 비누와 섞어 바른 뒤 굳혔다.

달리는 재스민 꽃을 꺾어 귀 뒤에 꽂았지만, 염소 똥에서 나는 악취는 그를 특별히 역겹게 했다. 갈라의 뒷모습은 그를 현실 세계로 데려온 광경이었

다. 욕망과 기이함에 지배되어 사랑에 빠진 갈라는 엘뤼아르가 혼자 떠나게 내버려두고 카탈루냐에 머물렀다. 그녀는 평생토록 달리의 벗이자, 여신이자, 조언가가 되었다.

초현실주의자들이 치욕을 안겨준 초현실주의 화가이자 '정신착란 현상의 해석-비평에 바탕을 둔 비이성적 지식의 충동적 방법'으로 정의되는, 편집광적 비평(paranoïa-critique)의 발명가인 달리는 스캔들과 회화를 연결하려고 했다. 그렇게 그는 선동적이고 기발한 행위와 하찮은 것과 과대망상이 언쟁하는 선언들로 유명해졌다.

그는 바로 그 순간 행동해야 했다. 에스파냐 속담은 이렇게 말한다. "각자는 자신이 만든 작품이다. 아무것도 하지 않는 사람은 아무것도 아니다." 달리는 자신이 두각을 나타내고 싶은 모든 영역에서 활동했다. 그는 개입하고, 바꾸고, 발명하고, 보탰다. 걱정스럽게도 그는 '달리스러운'[57] 이미지로 파리 이공과 대학 앞에서 잘 차려입고 강연했고, 프랑코를 상찬하고, 벨라스케스의 **불카누스의 대장간**에 스탈린을 집어넣었고, 대장장이들의 '마술적인 힘'을 찬양했고, 러시아인으로서 그들의 우월함을 함양한 국가를 찬양했다.

달리는 자기중심주의와 일관성이 없다고 평가되는 자기과시가 자기 인생의 지속적인 비극임을 확인한다. 브르통은 그를 파문하고, 그가 '아비다 달러'[58]라며 미국의 광고 전장에서 전사했다고 선언했다. 달리가 지나친 것은 사실이었다. 뉴욕 현대미술관에서 강사로 초대받았을 때 그는 잠수복을 입고, 헬멧에는 훈제 청어를 달고, 손에는 개 두 마리를 묶은 줄을 쥐고 등장했

57) Dalirant: 달리의 이름을 형용사형으로 만든 말. "정신착란의"라는 의미의 "délirant"이라는 단어를 떠올리게 하는 말장난. 역주

58) Avida Dollars: 달러에 환장한 놈. 역주

다. 청중은 귀를 기울였다. 숨이 막힌 달리는 기절했고, 사람들은 헬멧을 벗겨주었다. 그는 뭔가를 중얼거렸지만, 아무도 알아듣지 못했다. 그가 실제로 뭔가를 말했을까? 그는 "난 영어를 모른다."라고 고백했다.

캘리포니아 델 몬트에서 그는 망명한 예술가들을 위해 연회를 조직하면서 압박받던 시절의 기분을 자아내려고 오천 개의 황마 포대로 천장을 채웠다. 식탁은 각양각색의 음식이 담긴 접시로 넘쳐났다. 고슴도치가 우리에 담겨 있고, 그 옆에는 원숭이 얼음 조각품이 설치되었다. 어마어마한 흰 말 머리 장식을 한 갈라는 붉은색 침대 위에서 사회를 맡았다. 검은 타이츠와 실크 재킷을 입고 거드름 피우며 말하는 달리의 얼굴은 두개골 해부도 단면 사이에 끼워져 있었다.

달리는 자기중심적으로 태어나서 문화가 비이성을 향해 문을 여는 것이 긍정적이던 시대에 살았고, 그렇게 경탄의 대상이 되었다. 그 시대에 가장 위대했던 이 선동가는 경이로운 마조히즘의 주인공이었으며, 자신의 신경증적 성향을 받아들이고 발전시킬 줄도 알았다. 그의 스캔들은 자아의 환각적인 재발견이었고, 영구적인 변신의 추구를 토대로 한 상상의 탐구였다.

살바도르 달리는 더는 세상에 수용되지 않고, 특히 세상이 용납하지 못한 인간이었다. 그는 자신의 망상, 강박관념, 비밀스러운 악행들과 광기에 알맞도록 세상을 변형했다.

28. 이브 클랭, 비물질의 선지자

이브 클랭, **청색 시대의 인체 측정**, 1960년 3월 9일 국제현대미술갤러리, 파리. 사진, 해리 셩크
Yves Klein, *Les Anthropométries de l'époque bleue,*
action du 9 mars 1960 à la Galerie internationale d'art contemporain, Paris (Photo Harry Shunk)

배경은 희고 넓은 두 개의 공간이다. 관객들은 우아하게 의자에 나란히 앉아 있고, 고요하고 장중한 분위기가 감돈다. 기다림은 예복을 갖춘 아홉 명의 연주자와 가수의 등장으로 동요되고, 이들은 작업이 진행될 지역 중앙에 자리 잡는다. 마찬가지로 우아하게 예복을 차려입고, 목에 몰타 십자가를 두른 한 젊은 남자가 그들을 뒤따르고, 벌거벗은 세 명의 여자가 파란색 물감이 든 양동이를 들고 따라간다.

1960년 3월 9일, 파리의 생-오노레 거리 253번지 국제현대미술 갤러리에서 서른두 살 화가 이브 클랭은 그의 '살아 있는 붓' 의식을 장중하게 선보였다. 세 명의 벌거벗은 여성은 파란 물감을 듬뿍 머금은 스폰지를 양동이에서 꺼내 몸에 발랐다. 그리고 오케스트라가 40분 동안 같은 음을 연주하는 **모노톤-정적 심포니**에 따라 조화롭게 박자에 맞춰 움직이면서 파랗게 색칠된 어깨와 젖가슴, 허벅지를 흰 표면에 대고 자국을 남겼다.

공연은 종교적인 고요함 속에서 역시 40분간 집중과 긴장을 유지했다. 클랭은 최대한 진지하게 공연을 지휘했다. 이 해괴한 의식은 관객을 의문과 경악으로 얼어붙게 했다. 붓과 팔레트를 과거의 유물이라는 듯이 치워버리고, 인간의 살을 도구로 삼은 이 **청색 시대의 인체 측정**은 무엇을 의미할까?

어떤 사람은 그가 영감을 받아 환영을 보는 자 혹은 예언적인 계시자라고 하고, 또 어떤 사람은 과대망상증이 있는 조작자라고 했다. 그는 충격 효과의 취향을 선동가적 연출로 장미십자회와 기사도, 신비주의적인 유도, 성녀 리타 숭배의 현혹 같은 혼란스러운 종교성과 뒤섞었다. 그는 모호한 것만큼 순진하게 보편적 상징계의 모든 분야를 점유하려는 의도를 보여줬다. 적어도 그는 그렇게 생각했다.

내용이 엉뚱하거나 괴상하더라도 언제나 창의적이었던 그의 이벤트는 열

성적인 찬미자들을 들뜨게 했고, 영감으로 충만한 이 젊은 창작자는 자신의 꿈을 그의 이벤트에 담아냈다. 시간이 지나면서 스캔들에 대한 반응이 무뎌지더라도, 클랭은 탁월한 자기 선전의 감각을 통해 자기가 가는 길에 후광을 만들 줄 알았다.

클랭은 그의 생각을 구체적으로 정리하며 그가 태어난 도시 니스의 바닷가에 누워 있던 열여덟 살 시절 어느 날부터 청색에 집중했다. 그는 그 세계를 두 친구와 함께 나누었는데, 그중 한 명이 아르망 페르낭데였다. 클랭은 파란 하늘과 그 제한 없는 차원을 보여주는 모노크롬의 파란색, 국제 클랭 청색(International Klein Blue, IKB)을 비물질성과 무한함을 추구하는 매개로 삼았다.

청색 판 열한 개로 구성된 **청색 공간**은 1957년 1월에 밀라노에서 처음 소개되었고, 파리 전시 장소는 이리스 클레르 갤러리로 정해졌다. 다음 해에 예장을 갖춘 두 명의 공화국 근위대가 맞이한 파리 저명인사들 앞에 등장한 클랭

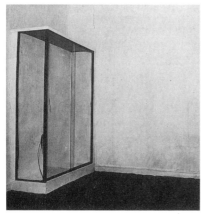

이브 클랭 전시회, **공허**, 1958년 4월, 이리스 클레르 갤러리
Exposition Yves Klein, *Le Vide*, Galerie Iris Clert, avril 1958.

은 자신의 출현만이 감지되는 갤러리 벽을 보여준다. 그러나 이 이벤트 마지막 순간에 경찰청장은 콩코르드 광장의 오벨리스크에 청색 조명을 사용하지 못하게 금지했다(이 이벤트는 2006년 10월 7일 '뉘 블랑쉬'[59] 축제 때 실현되었다).

'살아 있는 붓'은 서른네 살에 요절한 이브 클랭의 유성 같았던 여정의 화려한 피날레였다. 청색부터 공허까지 거친 뒤에는 무엇을 할 것인가? (아르망은 갤러리를 전부 쓰레기로 채우는 충만함으로 답했다.) 클랭은 선언문, 거동, 기구 및 열린 공간의 건축적 기획으로 네오-아방가르드를 이끌었다. 덫을 놓아 시간을 포착하거나 비물질을 물질화하려는 시도는 상징에서 실제로 나아가려는 노력이었고, 내연성 판지 위에 가스 불꽃을 분사하여 보존하는 불 그림의 발명이 이에 속한다. 한편, **우주 기원론들**에서는 야외에서 자연스럽게 화면을 얼룩지게 하는 비와 바람이 그림을 완성했다. 이브는 또한 '회화적 감수성 영역'[60]을 금을 받고 팔았고, 취득자는 공간 한 조각의 소유자가 되었다. 그리고 클랭은 금 한 조각을 센 강에 던졌다. 그런가 하면 1960년 11월 27일 자 단 하루만의 신문 『디망슈(Dimanche)』 일면에는 허공에 몸을 던지는 클랭의 행위가 몽타주 사진으로 실렸다.

이 자발적 마술사의 예술은 무엇보다도 예술이 당면한 문제를 극복하는 방법을 찾는 노력이며, 이 예술가와 그의 존재가 추구하는 가치를 담는 수단이다. 유토피아의 창조자, 모노크롬으로 예술의 신비주의를 구현한 클랭은 익살, '파리지앵들'의 작은 스캔들과 가십에 이야깃거리를 제공하는 작품들

59) Nuit Blanche: 백야 축제. 역주

60) 비물질적인 회화적 감수성의 영역(zones de sensibilité picturale immatérielle): 1959년 이리스 클레르(Iris Clert)는 클랭에게 한 수집가가 영수증을 받는 조건으로 그의 비물질적 작품을 구입할 준비가 되었음을 알린다. 클랭은 비물질적 회화의 감수성 영역을 양도하는 수표책자와 규정을 발전시킨다. 1959년에 4개의 비물질적 영역이 팔렸다. 이후 클랭은 수표발행첩 일부를 태우고, 금 일부를 강에 던지는 의식을 발전시킨다. 참고: 드니 리우, 『이브 클랭, 모노크롬의 모험[Yves Klein. L'aventure monochrome]』, Gallimard Paris, 2006, pp. 60-62. 역주

YVES KLEIN PRÉSENTE :
LE DIMANCHE 27 NOVEMBRE 1960

NUMÉRO UNIQUE

FESTIVAL D'ART D'AVANT-GARDE
NOVEMBRE - DÉCEMBRE 1960

La Révolution bleue continue

Dimanche

SEANCE DE 0 HEURE A 24 HEURES

27 NOVEMBRE

Le journal d'un seul jour

0,35 NF (35 fr.)

THEATRE DU VIDE

UN HOMME DANS L'ESPACE !

ACTUALITÉ

(Photo Shunk-Kender)

Le peintre de l'espace se jette dans le vide !

Yves KLEIN

L'ESPACE, LUI-MÊME

Sensibilité pure

● SUITE EN PAGE 2

● SUITE EN PAGE 2

이브 클랭, 1960년 11월 27일 일요일 신문
Yves Klein, *Le Journal Dimanche 27 novembre 1960.*

이브 클랭과 디노 부차티, **비물질 양도 의식**, 1962년 1월 26일.
Yves Klein avec Dino Buzzati, *Rituel de cession d'immatériel*, 26 Janvier 1962.

28. 이브 클랭, 비물질의 선지자

을 남겼다기보다는 연금술사로서 메시아적 숨결을 불어넣어 빚어낸 축제 의
식의 눈부신 흔적들, 그리고 무엇보다도 작은 청색 안료 알갱이를 남겼다.

29. 베네치아 석호 위의 신성모독

로버트 라우센버그, **블랙마켓**, 1961, 루드비히 컬렉션, 발라프리하르츠 미술관, 쾰른
Robert Rauschenberg, *Black Market*, 1961, Wallraf-Richartz Museum, coll. Ledwig, Cologne

2년에 한 번, 봄철에 베네치아 관광객들은 카마릴라 국제 예술 시장의 갤러리스트, 비평가, 예술가, 수집가, 예술 대리인들에게 자리를 내준다. 이들은 유명한 예술 비엔날레의 이쪽저쪽 전시관에서, 지아르디니[61]의 나무 아래서 열을 올리며 논쟁하고, 경쟁하고, 흥정한다. 1964년 큐레이터 솔로몬은 미국관이 자기 나라의 새로운 회화를 보여주기에 너무 좁다며 주저 없이 예전 미국 영사관 건물을 갤러리로 변경했다.

파리의 큐레이터인 비평가 자크 라센은 '프랑스적' 특성들을 그대로 보여주는 세 명의 젊은 화가, 기테와 메사지에, 마르팽을 소개했다. 또한 세 명의 중견 조각가 쇼뱅과 화가 마네시에, 폴리아코프도 초대했다. 특히, 교황 요한 23세를 빼닮은 폴리아코프에게는 기진맥진해서 카페 플로리안에 널브러져 앉아 있는 사람들에게 주기적으로 신의 가호를 내려주라고 부추겼다. 그는 마네시에가 교황청이 수여한 그랑프리를 받을 무렵 세상을 떠났다.

영예의 초대 손님은 존경할 만한 원로 예술가였으나 동시대 창작과는 조화를 이루지 못했던 로제 비시에르였고, 그는 지붕 수리공으로 변장했다.

프랑스인들에게 이 비엔날레는 신사실주의부터 미국의 네오다다까지 액션페인팅과 팝아트 사이의 현대성을 대면할 기회였다. 하지만 이번 경쟁에서 무너졌다. 에콜 드 파리는 그동안 경쟁에서 탁월한 성적을 거두어서 1948년부터 1962년까지 14년간 무려 11개의 대상을 휩쓸어 갈 정도로 베네치아를 거의 독점했다. 그러나 이런 사실에 의지했던 라센의 보수적이고 시대착오적인 대응은 새로운 세력의 도전을 받아 무너지고 말았다. 미국이 마치 대역죄라도 저지르듯이 대상을 탔고, 이 사실은 지아르디니의 관습적 무력감에 지각 변동을 일으켰다. "이건 오하마 해변이다. 우리는 끝장났다!" 오열하

61) Giardini: 베네치아 동쪽 정원. 역주

던 프랑스 비평가의 아내가 외쳤다. 수상자는 텍사스 출신 서른아홉 살 화가 로버트 라우센버그였고, 그의 이름은 도제(doge)의 도시 베네치아를 빛의 속도로 가로질렀다. 전보 체계는 폭발 직전이었고, 뉴욕과 베네치아를 잇는 전화선은 포화 상태가 되었다. 처음으로 유럽이 베네치아 대상을 놓쳤다. 라우센버그는 미국에서 영웅이 되었고, 파리에서는 새로운 아틸라가 되었다. 화상들은 망연자실, 혼비백산하여 베네치아를 떠났다.

스캔들은 신성모독으로 변질했다. 컴바인 페인팅은 회화에 오브제, 사진, 신문을 조합한 콜라주로, 국가주의 비평가로부터 서양의 가치에 대한 훼손뿐 아니라 예술과 도덕의 쇠퇴로 여겨졌다. 1964년의 이 지각 변동은 1929년 검은 목요일의 정반대편 정점에 있는 사건처럼 인식되었다.

베네치아에서 일어난 실력 행사는 예술과 달러의 힘이 뒷받침하는 예술계와 세계 시장을 주도하는 리더십을 미국에 안겨주었다. 30년 후 마르크화가 유럽이 받은 이 모욕을 설욕했지만, 파리 화파는 망각의 늪 속으로 완전히 가라앉았다.

30. 모든 금기가 사라질 때

장 팅겔리, **라 비토리아**, 1970, 두오모 광장, 밀라노
Jean Tinguely, *La Vittoria*, novembre 1970, Piazza del Duomo, Milan(Photo A.D. Peterson)

스캔들은 어디에 쓸모가 있을까? 무질서를 질서로 바꾸는 데 쓸모가 있다. 하지만 이것은 현실을 바꾸는 질서, 현실에 이전과 다른 의미를 주는 질서, 모든 논리를 부정하면서 조롱과 아이러니, 기괴함과 새로움을 섞는 질서이며, 예술 작품에 대한 비평의 한계를 무너뜨리는 질서다. 다다이즘 이후, 초현실주의 이후, 이브 클랭, 만조니, 뒤뷔페, 주르니악, 피에르 몰리니에 이후, 스캔들은 존재할 필요성이, 스스로 증명할 필요성이 있을까? 아니면 스캔들은 도발적인 취향을 기묘함에 대한 전략에 버무리는 광고 법칙의 맥락에 따라 정상화하기에 참여하고 있는 것뿐인가? 예술에 대한 성찰과 그 의미와 도발 사이 장벽이 무너지고, 모든 것이 '스펙터클'이 되어버린 오늘날, 스캔들은 여전히 그 사명이 있고, 도전하고, 동요시킨다고 말할 수 있을까? 어떤 금기도 남아 있지 않다면, 스캔들도 더는 존재할 수 없는 것이 아닐까? 그리고 유머나 풍자, 패러디를 제외하고 어떤 금기가 남아 있을까?

파라드는 이 세 가지 상황을 토대로 전쟁이 한창일 때 평화로운 환경에 있었던, 고상하고 잘 속는 파리 사교계에 충격을 주고자 스캔들로 구상된 이벤트였다. 이 이벤트에 참여한 사람들은 멋지게 차려입고 이브 클랭의 '살아 있는 붓' 야간 행사를 참관한 계층이기도 하다. 하지만 스캔들은 그사이에 실효성을 잃어버린 듯했다. 왜냐면 스캔들은 언제나 사회적 맥락에 종속되듯이 시대에도 종속되었고, 어느새 시대착오적이 되었기 때문이다.

파라드도 이브 클랭의 의식도 오늘날 우리에게는 신화의 영역에 속하고, 마르셀 뒤샹이 서명한 소변기만큼이나 전설이 되어버렸다.

신사실주의자들은 그들의 열정적인 이벤트의 힘을 스펙터클한 행위에 부여했고, 스캔들에 그들의 넘치는 상상력을 담았다. 신사실주의 열 번째 기념일을 계기로 밀라노 대성당 앞에서 불꽃을 터뜨린 팅겔리의 거대한 남근상은

공산주의자들과 그들의 순진한 도덕성에 충격을 주었던 것과 비교하면 교회를 그다지 불안에 떨게 하지는 못했던 것 같다. 질문을 받은 신사실주의 운동의 아버지 피에르 레스타니는 선동자에서 철학자로 변신해서 이 도발적인 예술에 예측하지 못했던 의미를 부여했는데, 그 의미는 바로 '생식 능력의 상징'이었다. 되찾은 질서가 실패한 스캔들의 충격 효과보다 앞서버린 것이다.

만조니는 클랭보다 더 문제적인가?

이브 클랭은 비물질적 감각과 보편적 정신을 확산하는 전도자였고, 이탈리아의 피에로 만조니는 모든 것을 물질로 환원했다. "당신은 청색 모노크롬이고, 나는 백색 모노크롬, 우리는 함께 일할 수 있습니다." 클랭을 찾아온 만조니가 말했다. 클랭은 그를 언짢게 생각했고, 팅겔리가 보는 앞에서 이 불청객을 문밖으로 쫓아버렸다. 만조니는 다시 파리에 오지 않았고, 생전에 파리에서는 한 번도 전시를 열지 않았다.

다양한 형태의 순수한 재료가 석고와 풀 용해제에 담긴 만조니의 **백색 아크롬**[62]에는 어떤 상징적 의미도 없었다. 더 급진적인 것은 길이가 정의되지 않고 원기둥 안에 갇힌 실이 물질화한 선들이었다. 그 선들은 가상적으로 확대되는 길을 표현했다.

이브 클랭은 탐미주의자였지만, 만조니는 뒤죽박죽 무질서한 생각들을 휘젓고, 거리낌 없이 저주를 입에 담는 사람이었다. 그는 알몸의 여성들을 '살아 있는 조각'으로 변신시키려고 그들 몸에 서명했고, 익명의 예술 작품에 증명서를 발급했다. 만조니는 클랭에 의해 길이 열린, 대중이 모든 것을 받아들일 준비가 된 시기에 도착했다. 그는 **예술가의 똥**을 고안했다. 통조림 깡통에 넣어

62) Achromes: 무색이라는 뜻. 역주

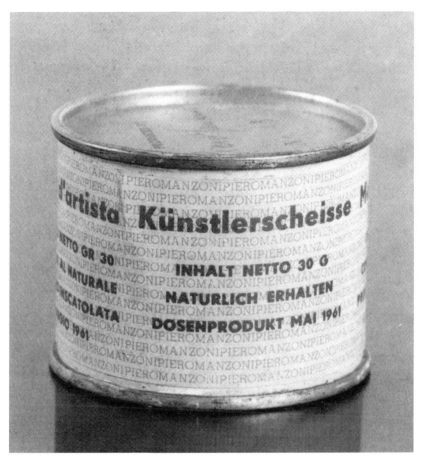

· 피에르 만조니, **예술가의 똥**, 1961, 대변이 담긴 캔
Piero Manzoni, *Merde d'artiste*, 1961, Boîte contenant un excrément.

라벨을 붙이고, 번호를 매긴 다음 무게를 달아 같은 양의 금 가격으로 팔았다.
이처럼 그는 극단적인 제스처로 고의적인 스캔들을 일으켰다. 서른 살에 죽은
예술가의 현혹이자 과대망상의 최고의 현혹이었다.

뒤뷔페, 우상파괴자 그리고 교란자

"뒤뷔페는 아직도 스캔들을 일으키는 (…) 유일한 예술가인가?" 가에탕 피콩은 그렇게 물었다. 그가 받은 모욕, 그가 떠안은 자질로 봤을 때 의도적으로 그토록 유치하고 거친 형태를 추구하거나 저질의 조잡한 재료를 사용한 이 우상파괴자의 작업은 한 세기의 독설이었다. 틀림없이 이 화가는 문화 활동을 모욕하고 조롱하는 데 초점을 맞춘 마지막 인물이었을 것이다. 그는 이것을 억압적이고 질식하게 하는 당대의 문화 활동에 대한 자연스러운 복수라고 주장했다.

뒤뷔페의 **텍스튀로롤로지**(재질학)와 **마테리올로지**(재료학)는 유기체와 광물과 식물 사이 불분명함으로 현실과 상상 사이, 현실주의와 비현실주의 사이, 존재와 비존재 사이 가장 도발적인 모호함을 불러일으켰다. 독학자이자 아웃사이더 아트의 창시자인 뒤뷔페는 판에 박힌 작업을 피하려고 모든 길을 택했고, 대중을 격분시켰으며, 시인들을 유혹했다.

부르주아 신화로 탈바꿈한 스캔들은 뒤뷔페와 함께 그 전복적이고 선동적인 비방에서 해방되었고, 스캔들의 언어는 재검토되었다. 뒤뷔페는 미술관이 뒤늦게, 그것도 마지못해 그의 작품을 벽에 걸리라는 불확실한 미래를 예측했다. 그리고 저주하는 자의 다각적인 형식 탐구를 고독하게 추구했다.

스캔들은 예술가들을 진력나게 했고, 이제 일종의 패러디가 되었다.

대중은 예술가의 선동에 동원되어 공범이 되었다. 해머로 아파트를 박살낸 아르망의 '분노', 크리스토의 기념물 '포장', 팅겔리의 추상화 만드는 기계, 앵스와 빌레글레의 찢어진 벽보, 세자르의 '공공의 확장'처럼 스펙터클이 된 스캔들의 패러디들은 관객을 배우로 변화시켰다. 예술과 미학에서 초월은 실천과 평가의 구분에 바탕을 두고 있다. 하지만 그것은 종종 같은 것이다.

장 뒤뷔페, **표피의 바다**, 1959, 파리, 조르주 퐁피두 센터, 국립 현대 미술관, 다니엘 코르디에 기증
Jean Dubuffer, *La Mer de peau*, decembre 1959, Centre Georges Pompidou,
Musée national d'art moderne, donation Cordier, Paris

이제 스캔들은 일상의 현안이 되었고, 동시대 문제가 되었으며, 예술 작품과 같은 자격을 갖추게 되었다. 그렇게 사회 질서의 공범이 되었다.

피에르 몰리니에, 가면 쓴 향락적인 인물

앙드레 브르통은 마법의 미로처럼 혼란스럽고 야수적인 색들이 소용돌이치는 은둔자 피에르 몰리니에의 회화를 높이 평가했다. 몰리니에는 자신이 일으킨 스캔들에 무관심한 채 보르도에 있는 자기 방에 틀어박혀 지냈다. 그의 그림에는 염려스러운 정신적 상징의 판타즘이 담겨 있었다. 이 판타즘은 특히 그의 사진 세계를 가로지르는 에로틱한 앵티미즘[63]에 자양이 되었다. 그 사진에서 몰리니에는 그 자신인 남자이면서 동시에 란제리 페티시스트로 치장한 여자였다.

이처럼 몰리니에는 자기도취 상태의 의식에서 여성적 특징을 끌어안고 타인이 되려는 욕망을 분출하면서 가터벨트, 코르셋, 검은 망사 스타킹, 무도회용 윤 나는 뾰족구두로 치장하고 향락을 좇는 인물로 변장했다. 이처럼 성적 정체성을 전환하는 행위는 그의 강박관념을 더욱 고조시켰고, 이는 특히 그의 작품에서 흡혈귀의 교접을 통해 나타나는 관능성과 잔인성이 뒤섞여 표출되었다.

피에르 몰리니에는 이중의 작품을 구현했다. 신경증적이고 불안정한 화가의 그림은 방탕하다고 판단되어 보르도의 무명 예술가들을 위한 살롱에서 거절당했다. 그는 또한 늙은 '여성'으로서 비장한 은둔에 억누를 수 없는 욕망을 채운다는 유일한 목적을 통해 금기와 금지를 위반한 트라베스티였다.

63) Intimisme: 19세기 초에 나타난 장르로 낭만주의의 한 가지처럼 발전했다. 하지만 이 경향은 존재 자체를 들여다본다. 그래서 주목할 만한 행사보다는 감각, 내면의 삶에 관심을 기울인다. 참고: 에티엔 수리오(감수: 안 수리오), 『미학 용어[*Vocabulaire d'esthétique*]』, Quadrige/PUF, Paris, 1990, pp. 898-899. 역주

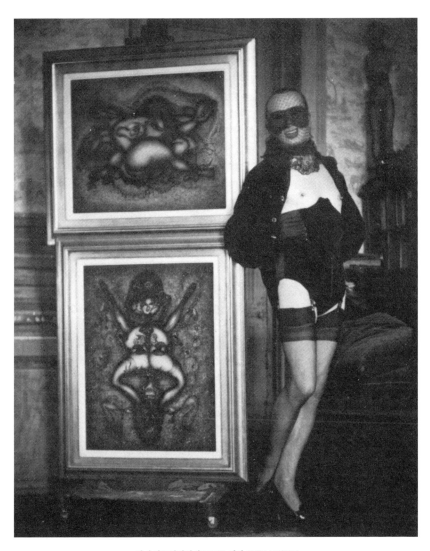

자기 아틀리에에서 포즈를 취한 **피에르 몰리니에**
Pierre Molinier posant dans son atelier.

30. 모든 금기가 사라질 때

몸, 예술 궁극의 스캔들

미셸 주르니악은 예술적·사회적·비평적 측면을 고려하면서 도덕률을 위반하고 자신의 몸만을 이용해서 타인의 감성을 자극하는 감정 체계를 공들여 고안했다.

그는 신학생의 길을 버리고 예식 행위들을 신성모독으로 의미를 바꿔버리거나 새로운 행위를 창조하면서 의식화된 몸의 실재성을 증언했다. **몸을 위한 미사**에서 그는 영성체를 하면서 자기 피로 만든 순대를 나누어주는 성찬 의식을 집전했다. 1976년의 **죽음을 위한 의식**과 1979년의 **에로-애국적 자위 의식**에서는 물신 숭배적 행위 예술의 한계적 형상과 상황으로 에너지를 끌어 넣으려고 했다. 죽음은 몸에 대한 최후의 발언이었다.

지나 파네는 자신의 몸을 재료로 삼아 행위를 연출했다. 몸은 찢어지고, 피 흘리고, 학대받았다. 그렇게 괴로움을 당하고 위험에 빠지는 육체는 작가와 관객 사이 소통의 매개물이 되었다. 예술가는 면도날로 자기 살을 베며 단장하고, 부패한 고기를 먹고, 유리 파편 위를 걷고, 파편을 핥고, 가시 달린 금속 계단을 맨발로 밟으며 올라갔다.

그녀는 관객들이 스스로 감정을 조절하고, 자신의 반응을 직접 볼 수 있게 그들을 향해 카메라를 설치해두었다. 지나 파네는 거북할 정도까지 육체에 대한 무절제한 행위를 확대했다. 그녀는 청중의 불신과 무관심을 불식하고자 실제로 지쳐 쓰러질 때까지 자신에 대한 가혹 행위를 계속하고, 심지어 자신이 사용한 생리대를 내보이는 등 내밀함을 한계에 이르기까지 노출한다. 그렇게 집단적으로 쾌락의 절정에 이르도록 선동한다.

육체 미술은 예술의 궁극적인 스캔들이다. 그것은 예술적이라고 가정된 다른 어떤 형태와도 관련을 맺지 않고, 이전의 미학적이고 도덕적인 가치에서

미셸 주르니악, **성모**, 1972.
Michel Journiac, *Le Saint-Vierge*, 1972.

미셸 주르니악, **무명의 창녀에게 바치는 경의**, 1973.
Michel Journiac, *Hommage au putain inconnu*, 1973.

변화한 형태이긴 하지만 이질적이며, 이전의 가치를 거부하고, 타협하지 않고, 훼방한다. 마조히즘도, 변태성욕도, 에로티시즘도 배제하지 않는, 살의 고조 혹은 유혈의 게임인 육체 미술은 역사의 흐름에서처럼 몸을 재현이 아니라 질문으로 간주한다. 그것은 이미지가 아니라 행위다.

　육체 미술을 인도한 깊은 변화는 미학적이라기보다는 도덕적으로 나타났다. 그것은 과격하고 공격받기 쉬운 정체성의 표현 같은 반항이나 조롱에 바탕을 둔 전복적인 휴머니즘에 스캔들을 일으키기를 지향하는 급변하는 사회적 필연에 대한 대답이다. 때로는 이브 클랭의 경우처럼 이러한 예술에는 종교적 분위기가 나타나기도 한다.

미셸 주르니악, **몸을 위한 미사**, 1969. Michel Journiac, *Messe pour un corps*, 1969.

미셸 주르니악, **망자를 위한 제식**, 1976. Michel Journiac, *Rituel pour un mort*, 1976.

모든 것이 홀림인 현실의 상황에서 그 표현 방식이 지나치다고 해서 예술을 배격할 수는 없다. 익살과 조화를 이루는 마우리치오 카텔란은 스캔들을 이용해서 소통하는 데 특별히 재능이 있는, 대중을 선동할 줄 아는 예술가다. 운석에 깔린 교황을 재현한 그의 유명한 작품 **아홉 번째 계시**는 천문학적인 가격에 팔렸다. 그는 공격적이고, 모호하고 혹은 백만 달러로 익살을 떠는 예술작품으로 논쟁을 일으킨다. 이 이탈리아 작가와 함께 예술은 시장과의 관계에서 새로운 단계로 넘어갔고, 스캔들은 수익성의 세계로 들어갔다.

마우리치오 카텔란, **아홉 번째 계시**, 1999.
Maurizio Cattelan, *La Nona ora*, 1999.

예술 작품과 예술 작품이 아닌 것의 차이

　미술관에 전시된 그림이나 조각을 보다가, '이게 왜 예술 작품이라고 걸려 있는 것일까?' 하고 의문을 품었던 경험이 누구에게나 한 번쯤 있을 것이다. '내가 그려도 이것보다는 잘 그리겠다.'라고 속으로 생각했을 수도 있고, 도통 뭐가 뭔지 모르는 잡동사니들을 쌓아놓고 예술 작품이라고 주장하는 예술가들을 비난했을 수도 있다. 하지만 미술사에 관한 책을 읽으며, 예술가가 예술 작품이기에는 터무니없어 보이는 것을 가져다 놓고도 예술 작품이라고 주장하면 그것이 예술 작품으로 여겨질 수 있다는 지식을 습득했을 수도 있다. 그래서 다른 사람들이 잘 이해하지 못하는 작품을 자신은 잘 이해할 수 있다며 우쭐했던 경험도 있었을지 모른다. 그렇다면 이런 질문들은 쓸데없는 것인가? 그렇지 않다. 적어도 이 모든 생각과 행위의 예들은 "예술 작품이란 무엇인가?"라는 질문이 복합적으로 이루어져 있음을 알려준다.

　어떤 사물을 예술 작품이라고 주장하면, 그것은 예술 작품이 되는 것일까? 예술가가 주장해야 하는가? 그렇다면 누가 예술가인가? 이 질문들은 촘촘히 연결되어 있다. 그리고 예술 작품에 대한 질문은 예술 작품 내부에만 제한되어 있지 않다. 누가, 어떤 권한으로, 어떤 기준으로 예술 작품과 예술 작품이 아닌 것을 가를 수 있을까? 그 경계는 분명히 나눌 수 있는 것일까? 질문이 이 부분에 이르면, 미술사에 대한 공부가 미술사 관련 도서들이 선정한 예술 작품에 대한 지식을 습득하는 것만이 아니라는 생각이 들 것이다.

"예술 작품이란 무엇인가?"라는 질문은 "어떤 시대에 어떤 사회에서 무엇을 예술 작품으로 여겼는가?"라는 질문으로 이어질 수 있다. 그리고 이런 질문에 대한 공부의 과정을 통해 예술 작품에 대한 정의는 시대와 사회마다 달랐음을 알 수 있다. 똑같은 사물이 어떤 사회에서는 예술 작품으로 여겨졌고, 또 다른 사회에서는 종교의식이나 일상생활의 도구로 여겨졌다. 어떤 사회에는 '예술'이나 '예술 작품'이라는 개념조차 없었다. 그래서 우리는 한 시대와 특정 지역에서 무엇이 예술 작품으로 규정되었는지를 살펴봄으로써 어떤 방식으로 사람들이 세상을 바라보았는지, 어떻게 사람들의 세계관이 변화해왔는지, 그 과정을 탐구할 수 있다. 이것이 바로 예술 작품이 숨겨놓은 하나의 비밀일 수도 있다. 이처럼 예술 작품 혹은 사람들이 예술 작품이라고 여기는 대상은 사회와 역사 연구에서 사람들의 생각과 인식을 세밀하게 들여다볼 중요한 자료가 될 수 있다.

"예술 작품이란 무엇인가?"라는 질문은 또 다른 방식으로 던져볼 수 있다. 그것은 질문 자체가 담고 있는 언어적 문제이자, 질문하는 방식에 대한 질문이 될 것이다. "예술 작품이란 무엇인가?"라는 질문은 어떤 의미를 담고 있는가? 답을 구할 수 있는 질문인가? 질문이 제대로 구성되었는가? 다른 방식으로 질문을 구성해야 하는가? 우리는 이렇게 새로운 질문들을 만들어보면서 예술 작품에 대한 정의가 언어 자체의 문제와 떼려야 뗄 수 없음을 알게 된다. 미술사 공부를 통해, 지금은 거부감 없이 받아들이는 '예술 작품'이라는 개념 자체가 특정 사회에서, 그것도 상대적으로 최근에야 발전했다는 지식도 습득할 수 있을 것이다. 어떤 지역에 예술이나 예술 작품이라는 개념 자체가 없었던 것도 언어 문제와 긴밀하게 연관된 것이 아닐까 하는 질문도 던져볼 수 있을 것이다.

이쯤 되면 미술사에 대한 책을 읽을 준비가 된 것이다. 누가 어떤 방식으로, 무엇을 예술 작품의 예로 가져와서 미술사를 구성했느냐는 질문을 능동적으로 던질 수 있는 발판을 마련했기 때문이다. 피에르 카반은 전시회 방문, 예술가 인터뷰, 비평문 작성 등 미술사의 현장에 직접 참여하며 미술사 연구를 진행했다. 그가 남긴 수많은 미술사 관련 저서는 직접 확인한 사실과 사실 기술이 바탕이 된 자료를 토대로 썼다. 그런데 우리는 여기서 그와는 조금 다른 미술사 책을 만난다. 한 미술 평론가 혹은 미술 사학자가 생애의 마지막에 남긴 이 책에는 평생의 연구를 통해 비로소 자신에게 허용했을지 모를 어떤 직관과 통찰이 담겨 있다. 저자는 미술사에서 어떤 대상에 대해 한 사회가 공통으로 품고 있는 생각과 감각의 변화 과정을 읽어냈다. 이 미술사의 대가는 이런 변화를 불러오게 하는 행위와 행위자들 혹은 반행위자들을 탐구했고, 이것을 '스캔들'이라는 개념을 통해 이론화했다. 더 나아가 그는 위의 개념을 미술사의 변천 과정을 바라보는 하나의 시각으로 발전시켰다.

모든 미술사 책이 그렇듯이 이 책의 저자가 구성한 미술사에는 한계가 있다. 서양의 예술 작품이 주가 되었고, 당연한 말이겠지만 저자의 사후에 일어난 변화들은 다루지 못했다. 연구자 자신의 삶이 펼쳐진 영역과 돌이킬 수 없는 시간의 제한에 따라 입장과 관점이 각기 다른 미술사가 구성된다는 사실은 매우 중요하다. 이 책은 '나 자신의 앎을 어떤 방식으로 구성할 것인가, 그 앎을 어떤 방식으로 공유할 것인가'라는 질문에 대한 탐구의 길을 열어줄 수 있을 것이다. 그것도 예술적인 방식으로.

2017년 5월
옮긴이 최규석

Liberté • Égalité • Fraternité
RÉPUBLIQUE FRANÇAISE

AMBASSADE DE FRANCE
EN CORÉE

Cet ouvrage, publié dans le cadre du Programme d'aide à la Publication Sejong, a bénéficié du soutien de l'Ambassade de France en Corée.

이 책은 주한프랑스대사관의 세종 출판 번역 지원프로그램의 도움으로 출간되었습니다.

명작 스캔들 3 (Le Scandale dans l'art)

1판 1쇄 발행일 2017년 5월 31일
지은이 | 피에르 카반
옮긴이 | 최규석
펴낸이 | 김문영
편집주간 | 이나무
펴낸곳 | 이숲
등록 | 2008년 3월 28일 제301-2008-086호
주소 | 서울시 중구 장충단로 8가길 2-1(장충동 1가 38-70)
전화 | 2235-5580
팩스 | 6442-5581
홈페이지 | esoope.com
페이스북 | facebook.com/EsoopPublishing
Email | esoope@naver.com
ISBN | 979-11-86921-43-2 04650
세트 | 978-89-94228-46-4 04650
ⓒ 이숲, 2017, printed in Korea.